DEBUT D'UNE SERIE DE DOCUMENTS EN COULEUR

1897

LES
INSTITUTIONS ARTISTIQUES

ET

LES BEAUX-ARTS EN GÉNÉRAL

Aux États-Unis, au Canada
et a l'Exposition de Chicago
En 1893

Avec une notice complémentaire
sur la ville de Boston et diverses Associations
américaines

———

Étude dédiée a la Société des Beaux-Arts de Caen

Par son Trésorier honoraire

Paul L.-M. DROUET

CAEN
IMPRIMERIE CHARLES VALIN
7 et 9, rue au Canu
—
1896

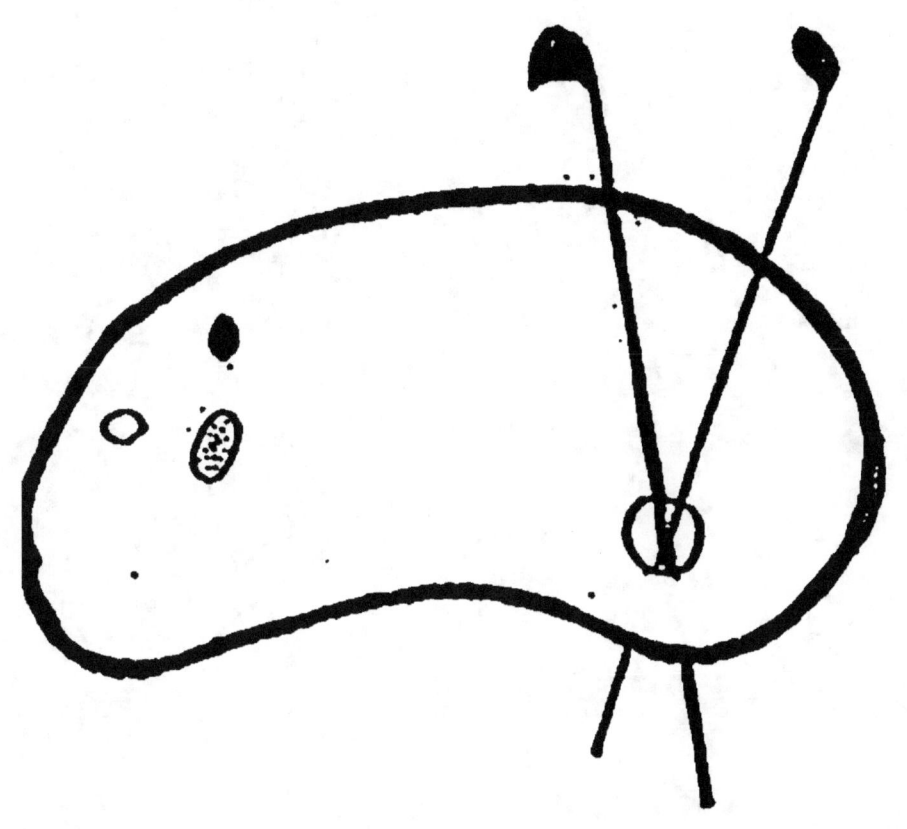

FIN D'UNE SERIE DE DOCUMENTS EN COULEUR

LES INSTITUTIONS ARTISTIQUES

ET

LES BEAUX-ARTS EN GÉNÉRAL

Aux États-Unis, au Canada

et a l'Exposition de Chicago en 1893

4° V
4185

A MES COLLÈGUES

———

A MA FAMILLE

———

A MES AMIS

LES
INSTITUTIONS ARTISTIQUES

ET

LES BEAUX-ARTS EN GÉNÉRAL

Aux États-Unis, au Canada
et à l'Exposition de Chicago en 1893

Avec une notice complémentaire
sur la ville de Boston et diverses Associations
américaines

ÉTUDE DÉDIÉE A LA SOCIÉTÉ DES BEAUX-ARTS DE CAEN

Par son Trésorier honoraire

Paul L.-M. DROUET

CAEN
IMPRIMERIE CH. VALIN
7 ET 9, RUE AU CANU

1896

Extrait du Bulletin de la Société des Beaux-Arts de Caen, 9ᵉ volume, 4ᵉ cahier.

———

Lecture faite au cours des séances générales des 13 avril, 11 mai, 8 juin et 13 juillet 1894 et 13 novembre 1896.

NOTES DIVERSES

SUR

LES INSTITUTIONS ARTISTIQUES

ET

LES BEAUX-ARTS EN GÉNÉRAL

Aux États-Unis, au Canada
et a l'Exposition de Chicago en 1893

CHAPITRE I^{er}

INTRODUCTION. — DÉFINITIONS. — INSTITUTIONS ARTISTIQUES

Préambule

Messieurs,

A l'époque de mon départ pour l'Amérique, vous m'avez exprimé le désir d'obtenir pour notre Société des Beaux-Arts quelques notes sur : « les institutions « artistiques aux États-Unis, sur leur organisation, « leur fonctionnement, leurs ressources et leur « influence. »

Malgré mon peu de compétence en matière de Beaux-Arts et le temps relativement très court dont je pouvais disposer pour faire cette étude, qui, vous le savez, n'était pas le but principal de mon voyage ; malgré tout l'inconnu qui m'attendait sur ce continent au delà de l'Atlantique, où j'allais pour la première fois sans y connaître personne, j'ai accepté très volontiers de faire, à votre intention, quelques recherches sur le sujet indiqué et quelques observations sur les œuvres artistiques que je pourrais rencontrer.

Actuellement, j'ai l'honneur de vous soumettre le résumé des notes que j'ai prises afin de répondre dignement à votre désir ; mais j'attends de vous, Messieurs, toute la bienveillante indulgence sur laquelle j'ai compté lorsque j'ai accepté de traiter les questions qui m'étaient soumises.

J'ai le regret de ne pas vous présenter l'œuvre d'un critique d'art ni d'un appréciateur érudit. A part ce qui est relatif exclusivement aux institutions artistiques, et qui émane de documents officiels, il ne faut considérer la relation qui va suivre que comme une simple causerie d'un modeste amateur qu'un long stage dans votre Société, de nombreux voyages en France et dans les centres artistiques de l'étranger ont habitué un peu à apprécier d'une manière générale ce qui est du domaine des Beaux-Arts.

C'est donc très timidement que j'aborde un sujet que tant d'autres écrivains, d'une compétence indiscutable, ont traité magistralement avant moi.

La tâche que j'ai acceptée était à la fois multiple,

compliquée et très étendue : elle était multiple, parce que l'expression « institutions artistiques » s'applique à bien des genres ; elle était compliquée, parce que l'investigation a dû se faire dans un grand nombre de provinces, entre lesquelles les usages et l'avancement des Arts diffèrent plus ou moins ; enfin, elle était très étendue, parce que le continent de l'Amérique du Nord est plus grand que l'Europe.

———

Avant de vous entretenir des questions artistiques et de l'influence que les institutions américaines peuvent avoir, il me paraît utile d'indiquer certaines nuances très caractérisées qui existent entre les populations des États-Unis et du Canada, parce que ces nuances influent sur les tendances artistiques.

Vous le savez, Messieurs, la population des États-Unis est composée principalement de sujets d'origine britannique, c'est-à-dire d'Anglais, d'Écossais, d'Irlandais, de Gallois, et déjà les populations de ces diverses dénominations ont entre elles un caractère différent.

Puis viennent en très grand nombre les sujets d'origine germanique, y compris les Polonais, les Hongrois, les Autrichiens, ensuite il y a des Scandinaves, des Italiens, des Espagnols et enfin un certain nombre de Français, qui sont relativement en très grande minorité sur l'ensemble de cet immense territoire.

Les sujets de ces diverses origines sont plus ou moins acclimatés ; ils conservent sensiblement les

aptitudes et les goûts du pays natal, qui néanmoins se modifient peu à peu par le climat, par les alliances, et s'identifient avec les usages locaux : cela produit l'ensemble du caractère du peuple américain actuel, que vous connaissez.

Je ne compte pas la race noire, qui a sa nature spéciale et ses goûts particuliers, mais qui n'est prédominante sous aucun rapport.

Tout ce groupe de populations est parfaitement homogène ; il présente, relativement, une uniformité générale de mœurs et d'usages assez frappante et édifiante.

Mais, au point de vue des goûts et des tendances, il y a, je pense, quelques distinctions à établir, et ces variantes dérivent souvent de la tournure d'esprit de la race primitive, qui domine sur certains points.

Ainsi, à l'exception de la province de Québec, où l'élément vieux Français subsiste en très grande proportion, tout le Canada est habité principalement par des sujets britanniques et des sujets anglo-américains. L'élément français est très fidèle aux goûts et aux traditions de notre pays normand (ce qui est très touchant pour les voyageurs français), tandis que l'élément britannique est non moins attaché aux usages anglais.

Ensuite, les États de l'Union peuvent être partagés d'abord en deux zones climatériques distinctes : le Nord et le Sud, entre lesquelles le 38ᵉ degré de latitude établit à peu près le partage.

Les goûts, les habitudes et le caractère des habitants du Midi diffèrent de ceux de la zone du Nord,

un peu comme cela existe en Europe : les différences de climat et d'altitude influent sur toute l'espèce humaine, et il en résulte que, les États-Unis étant très vastes, il existe des différences marquées entre les goûts des habitants de l'Est et ceux du centre et de l'Ouest, et cela, aussi bien dans le Nord que dans le Sud.

L'élément germanique abonde dans le Nord et le Nord-Est des États-Unis, principalement dans la partie qui avoisine le Canada : on compte au moins trois cent mille sujets d'origine allemande à Chicago et environ cinquante mille à Milwaukee ; plus d'un tiers de la population de Cincinnati est d'origine allemande. Tout en fusionnant avec les Américains anglais, et tout en parlant la langue anglaise parfaitement, cette colonie germanique a adopté dans Cincinnati un quartier spécial de la ville qu'ils appellent « Over the Rhine », sur le Rhin, où ils se plaisent à conserver entre eux le langage et les habitudes d'outre-Rhin.

Cependant, presque tous ces Allemands sont naturalisés Américains après sept ans de stage. Ils adoptent franchement leur nouvelle patrie ; mais leurs goûts et leurs tendances se transforment plus lentement : on juge surtout de cela dans l'architecture de leurs résidences.

Dans le Sud des États-Unis et en Californie, on retrouve davantage la trace des races latines, par suite du voisinage du Mexique et des Antilles, et à cause du séjour des Français dans la Louisiane et dans la Floride.

Dans les centres de population les plus anciennement fondés, tels que les États qui avoisinent l'Atlantique, principalement dans ceux que l'on désigne sous le nom de « New-England » (Nouvelle-Angleterre), la fusion des races est très complète ; l'éducation est solide, les institutions y sont très puissantes, et les résultats sont très marqués.

Ce sont ces institutions qui font graduellement rayonner leur influence et qui stimulent l'émulation sur tout le territoire des États-Unis ; puis, la décentralisation s'accentue aussi complètement que possible.

Malgré ces différentes nuances, l'esprit actif, entreprenant et spéculateur, qui est si naturel aux Américains domine partout.

On prétend, en Amérique et en Angleterre, que l'influence de l'air sec et vivifiant que l'on respire aux États-Unis favorise beaucoup l'activité remarquable de toute la population, et la développe sensiblement ; j'ai lieu de croire que cette appréciation est très exacte.

Il me paraît donc judicieux de penser que, dans un temps relativement peu éloigné, d'après ce qui existe déjà, puis, eu égard à la marche rapide des événements et aux effets de l'instruction et de l'éducation, qui sont répandues extrêmement largement, l'acclimatation et la fusion des nationalités sera complète. Elle formera, au point de vue du goût et du caractère, un ensemble homogène dans lequel les nouveaux arrivans de l'ancien continent seront absorbés, ainsi que cela a lieu dans tous les centres plus anciennement fondés : et le goût américain, qui a déjà un

caractère « sui generis », parce qu'il résulte de l'étude et de l'appréciation comparative des œuvres des artistes de tout l'ancien continent, se généralisera nettement.

Dans son ensemble, le caractère du goût américain est d'être net, précis, hardi, très expressif et d'une certaine originalité.

Sans parler des artistes transcendants qui sont doués d'une aptitude spéciale et qui semblent être prédestinés pour les Beaux-Arts, un grand nombre d'Américains sont artistes; et, si l'attrait des affaires, l'entraînement de la spéculation et la poursuite des moyens rapides d'acquérir la fortune ne les absorbaient pas, il est certain qu'un bien plus grand nombre d'entre eux suivraient la carrière des Beaux-Arts (1). Or, lorsque les Américains abordent un travail quelconque, ils s'appliquent à le traiter d'une manière supérieure ; mais, en gens pratiques et sérieux, ils s'occupent d'abord des choses matérielles et lucratives, puis les Beaux-Arts viennent ensuite.

J'ai trouvé, dans les États de l'Est principalement, que non seulement le goût, mais la pratique des Beaux-Arts ont acquis une importance notable : l'exposition de Chicago a démontré cela dans une certaine mesure.

L'art de la peinture et la sculpture statuaire y sont très en honneur.

Tous les genres de dessin sont très étudiés ; la gravure d'estampes à la pointe et à l'eau-forte et la

(1) D'après un axiome généralement admis, « il n'y a que les occupations qui font gagner beaucoup d'argent qui ont le sens commun ».

gravure sur médailles sont remarquablement bien faites.

La photographie et la photogravure y sont arrivées à un haut degré de perfection.

La littérature y est très travaillée ; l'art dramatique, la musique savante et la chorégraphie y sont traitées par des artistes relativement peu nombreux, mais doués d'un vrai talent.

Quant à l'architecture américaine moderne, on doit reconnaître que sa composition et son exécution sont arrivées à un degré véritablement savant et remarquable ; mais le style généralement adopté maintenant n'est pas dans le goût français, cependant, il commence à s'insinuer chez nous.

Institutions artistiques

Les arts que je viens d'indiquer, y compris la déclamation, sont enseignés dans des institutions particulières, relativement nombreuses et considérables. Il existe aussi aux États-Unis de très grandes universités, telles que celles de Cambridge, de Saint-Louis, de Philadelphie, du Michigan, à Ann-Arbor, de Johns Hopkins, à Baltimore, celle de Yale, dans le Connecticut, celle de Leland junior, à Palo-Alto, près de San-Francisco, et l'université de l'État de Californie, puis l'université Paul Tulane, dans la Louisiane, et d'autres encore où, à l'enseignement des lettres et des sciences, on annexe accessoirement l'enseignement des Beaux-

Arts, et en particulier celui du dessin, de l'architecture et de la musique.

En principe, aux États-Unis, les Beaux-Arts sont placés sous l'égide du gouvernement central de l'Union Américaine, et du gouvernement spécial de chacun des États qui composent l'Union.

Les musées nationaux et les musées municipaux ne sont pas exclusivement officiels ; les écoles nationales des Beaux-Arts, les conservatoires et les académies nationales de musique ne sont pas dirigées exclusivement par le gouvernement ou par les administrations municipales, comme en France.

En réalité, l'initiative privée et l'initiative des sociétés artistiques qui existent dans les principaux centres de population des États-Unis sont les éléments actifs, le ferment des arts dans tout le pays. Ces sociétés sont reconnues par l'État, qui semble leur dire : « Aidez-vous, je vous aiderai. »

En Amérique, comme en Angleterre, les populations ne sont pas habituées à compter sur l'initiative du gouvernement ni sur sa participation effective ; si parfois il existe des subventions du gouvernement, elles sont très rares.

Il en est de même des autres entreprises industrielles et financières : le gouvernement les favorise ; mais il ne les subventionne que bien rarement en espèces. Il est moins avare des concessions de terrain ; grâce à ce moyen, les compagnies de chemins de fer, les universités, les écoles publiques et autres établissements analogues sont indirectement subventionnées ;

elles reçoivent des concessions de vastes étendues de terrain, à l'aide desquelles elles s'installent très largement et s'organisent, puis elles se créent des revenus avec la quantité surabondante des terres concédées, qu'elles utilisent en nature, ou qu'elles revendent en détail ; ces sortes d'institutions sont ainsi quelquefois très largement dotées.

Les grandes villes, telles que New-York, Washington D. C., Boston, Philadelphie, Saint-Louis, Chicago, Detroit, Cincinnati, Baltimore, etc., possèdent des musées provinciaux semi-officiels auxquels des institutions artistiques sont annexées, et ils sont confiés à la direction de comités spéciaux.

La plupart des musées auxquels je viens de faire allusion ont eu pour origine des donations particulières, et ils sont encore enrichis très fréquemment par des dons généreux, dont je me propose de vous citer plusieurs exemples dans quelques instants.

A côté de ces grandes institutions régionales semi-officielles, il existe un grand nombre de sociétés artistiques très importantes qui sont reconnues d'utilité publique, et dont les travaux très sérieux sont absolument méritoires et exemplaires.

Je citerai, entre autres : à New-York :

« La Société des Artistes américains ;

» L'Académie nationale de dessin ;

» La Société des Aquarellistes de New-York ;

» La Ligue des élèves des Beaux-Arts ;

» La Galerie américaine des Arts ;

» La Société historique ;

» A Philadelphie : Le Cercle des Beaux-Arts ;
» La Ligue de l'Union (Union league) (1) ;
» Le Musée et l'École des Arts industriels ;
» A Boston : Le Cercle des Beaux-Arts ;
» L'École de dessin et de peinture ;
» La Société de la peinture et des terres cuites ;
» La Société des Arts décoratifs ;

L'Institut du Maryland, à Baltimore (où sont plus spécialement des classes de dessin et de peinture appliqués à la mécanique) ;

L'Athenæum (2) de Baltimore ;

L'Institut Peabody, à Baltimore, dont une partie est consacrée à des collections d'objets d'art et à l'enseignement des Beaux-Arts ;

La Galerie Croker, à Sacramento, etc., etc.

Je signalerai accessoirement :

La Compagnie de gravure et la Compagnie de lithographie, à Boston.

Il va sans dire que l'énumération que je viens de faire des universités, des musées de grandes villes et des dix-sept sociétés artistiques que je viens de citer, est très incomplète; mais, outre qu'il serait fastidieux pour vous de lire une nomenclature plus

(1) Pendant mon séjour à Philadelphie, j'ai visité une exposition de peinture organisée par la Ligue de l'Union ; il y avait là une collection très intéressante, composée exclusivement d'œuvres de choix prêtées par des amateurs et dont le nombre s'élevait à 200, dont 93, au moins, étaient signées par des artistes français modernes de premier ordre.

(2) La galerie de tableaux de l'Athenæum est relativement restreinte, mais elle est très intéressante. J'y ai relevé les détails que l'on trouvera plus loin, au chapitre de la peinture.

longue, elle n'aurait pas une bien grande utilité, les autres institutions étant relativement secondaires et fondées sur les mêmes bases.

Je pense que la description des principales sociétés et quelques extraits de leurs statuts suffiront pour vous démontrer l'importance que l'on attache aux Beaux-Arts et à leur enseignement aux États-Unis.

Les ressources financières de ces établissements proviennent de dons généreux, de cotisations plus ou moins élevées, du prix des entrées dans les musées, de la vente des catalogues, etc. En général, ces catalogues sont très bien faits, et, par suite, ils sont recherchés.

Généralement, les cours des écoles des Beaux-Arts sont gratuits, les écoles étant subventionnées par les universités et par les sociétaires; dans tous les cas, autant que j'ai pu l'apprécier, les droits d'inscriptions sont relativement très modiques.

En plus des subventions particulières effectives, les sociétaires et les amis des Arts prêtent aux musées, pour un temps déterminé, aussi bien pour une saison ordinaire que pour une exposition spéciale, les peintures et les œuvres d'art qu'ils possèdent, et les tableaux nouveaux qu'ils viennent d'acquérir, de sorte que les expositions permanentes ou temporaires sont toujours bien ornées.

Presque toujours, les salles des musées municipaux et les galeries privées sont ouvertes gratuitement au public pendant deux ou trois jours par semaine. J'ai constaté qu'il y a toujours de nombreux visiteurs dans

ces musées, surtout les jours gratuits : les détails officiels suivants donneront une idée de l'affluence des personnes qui visitent le musée de peinture, de sculpture et de moulage, à Boston :

En 1892, il est entré 19,795 visiteurs payants ;
»» »» 153,928 visiteurs pendant les jours gratuits.

En 1892, — entrées de faveur pour les élèves des écoles et les abonnés à l'année . . 62,922

En totalité 236,645 visiteurs en 1892.

Ce qui produit en moyenne les nombres suivants :
Les samedis, jours gratuits, 1,076 visiteurs par jour ;
Les dimanches » » 1,873 » »
Les jours payants, à raison de 1 fr. 25 par personne. 77 » »

La vente des catalogues du musée de Boston a produit, en 1892, la somme de 1,745 dollars 52 cents ce qui correspond environ à 8,727 fr. 60 centimes.

Grâce aux généreuses dotations et à l'ordre parfait qui préside à l'administration des sociétés artistiques, leurs ressources sont considérables et leur fonctionnement est parfaitement assuré.

Afin de faire bien comprendre le rouage de ces institutions, leur fonctionnement, les pensées qui ont présidé à leur fondation, le but qu'elles poursuivent et les résultats qu'elles peuvent donner, je crois devoir vous citer maintenant quelques extraits des statuts de plusieurs de ces sociétés.

Le musée des Beaux-Arts de la ville de New-York, « The Metropolitan Museum of Art », a été fondé en 1869, en vertu d'une loi qui a eu pour but « d'établir un « musée et une bibliothèque d'ouvrages d'art, d'encou-« rager et de développer l'étude des Beaux-Arts en vue « de faire appliquer aux manufactures et aux choses « de la vie usuelle les résultats des études artistiques, « enfin pour accroître les connaissances des citoyens, et, « dans ce but, de vulgariser l'instruction et l'éducation « artistiques ».

L'Académie nationale de dessin de New-York a déjà 68 ans d'existence ; presque tous les artistes qui se sont distingués en Amérique ont suivi les cours de cette institution, ou ils en ont fait partie.

Cette Académie est composée d'un conseil supérieur, puis du « Jury of selection », de la commission de la mise en place des œuvres d'art (Hanging committee), de la commission du catalogue, d'un surintendant, d'une centaine d'académiciens et d'une cinquantaine de sociétaires (associates). L'installation des salles d'exposition est superbe. (1)

Les cours ont lieu le jour et le soir, depuis le premier lundi d'octobre jusqu'au milieu de mai ; la liste des anciens étudiants qui ont fréquenté l'Académie nationale est très riche de célébrités

Ces cours comprennent l'étude des œuvres antiques l'école de peinture, l'enseignement de l'esquisse pour

(1) En général les salles d'exposition de tableaux sont éclairées le soir par l'incandescence électrique, et elles restent ouvertes au public jusqu'à 10 heures ; il en est de même en Angleterre.

l'étude des draperies sur les modèles vivants, la classe de composition, qui a pour but de développer chez les élèves les facultés de l'invention et de l'imagination ; les professeurs donnent le sujet sur lequel les élèves doivent composer un dessin original.

Une série de conférences sur la perspective est donnée pendant chaque session annuelle, avec une série analogue de conférences sur l'anatomie dans son rapport avec l'art (Art anatomy), ce qui n'exclut pas certaines autres conférences de temps à autre. Il y a chaque année deux expositions principales ; celle qui a lieu au printemps est la plus importante : elles sont aux États-Unis ce qu'est le Salon à Paris, et l'exposition de l'Académie Royale à Londres.

De nombreux prix, consistant en médailles d'argent et de bronze et en diverses sommes d'argent sont offerts annuellement par de généreux citoyens. L'un de ces prix est de 3,750 fr. ; il est offert par M. William F. Havemeyer : il doit être attribué à l'élève le plus méritant, qui est invité à utiliser cet argent « en allant
« étudier les Beaux-Arts à l'étranger. Dans l'attribution
« de ce prix, le jury doit tenir un grand compte des
« connaissances acquises par le concurrent dans les
« sections d'anatomie et de perspective ».

Il y a aussi des prix fondés pour les lauréats des expositions annuelles, à savoir :

Le prix Thomas Clarke est de 1,500 francs « pour
« la meilleure composition avec personnages ; elle doit
« avoir été peinte par un citoyen des États-Unis, de
« n'importe quel âge. »

Le 1ᵉʳ prix Julien Hallgarten est de 300 dollars, le 2ᵉ de 200 dollars et le 3ᵉ de 100 dollars, soit 1.500, 1.000 et 500 fr., « attribuables aux trois meilleurs tableaux « peints par des citoyens des États-Unis au-dessous de 35 ans. » Le prix William Dodge, 1,500 francs pour le meilleur tableau « peint par une femme des États-Unis, de n'importe quel âge. »

Je pense qu'il serait superflu de prolonger cette citation spéciale : examinons sommairement les statuts des autres sociétés.

Le Cercle des Beaux-Arts de Boston fut fondé en 1854, avec un nombre d'adhérents limité à vingt membres, qui étaient presque tous des artistes de profession. Son but est « de faire progresser l'étude et l'amour de « l'art : 1° au moyen d'expositions des œuvres d'art de « ses membres ; 2° par l'acquisition de livres, journaux « et revues convenables pour former une bibliothèque « d'ouvrages d'art ; 3° par des conférences sur des « sujets artistiques ; 4° par d'autres moyens similaires. « enfin, cette société a pour objet de provoquer des « rapports agréables entre ses membres. »

La Société Bostonienne des arts décoratifs, fondée en 1878 a pour objet « d'élever le niveau des études « du dessin applicable aux ouvrages fabriqués à la « main et mécaniquement, et de donner des conseils à « tous ceux qui emploient, pour des œuvres décorati-« ves, l'aiguille, le pinceau ou la spatule à modeler, « afin que les objets produits ou décorés par cet ordre « d'artistes puissent être flatteurs à l'œil et plaire aux « amateurs qui ont le goût cultivé ».

Le Cercle des artistes peintres et des modeleurs de terre cuite, « The Paint and Clay Club », a été fondé définitivement en 1882, au nombre limité de 40 membres, « qui doivent tous être familiers avec les Beaux-
« Arts, la littérature ou la musique ».

L'école normale des Beaux-Arts du Massachusetts a pour but « de préparer des professeurs pour les écoles
« de dessin industriel qui existent dans cette province,
« et pour qu'ils puissent diriger les classes de dessin
« dans les écoles publiques ».

L'Institut des Arts de Chicago possède l'un des musées les plus importants et les plus florissants des États-Unis; une école des Beaux-Arts y est annexée, elle renferme 500 étudiants.

L'Académie des Arts de Cincinnati est sous la direction de l'Association du musée de Cincinnati ; quatorze professeurs et conférenciers y sont attachés, et les élèves qui fréquentent les cours, du jour et du soir, sont au nombre de plus de quatre cents. Tous les cours des divers genres d'art sont absolument gratuits.

J'ai déjà fait allusion aux donations généreuses dont les institutions artistiques sont l'objet, mais on se fait difficilement une idée de la générosité de certains personnages américains, dont le nombre est relativement très grand; permettez-moi de vous citer quelques exemples :

Le Musée de la ville de Washington D. C., qui est extrêmement brillant, a été donné à l'État, le 10 mai 1869, par feu M. W^m Wilson Corcoran. Cette donation, faite en règle à un comité de quatorze membres, avait pour

but, selon l'expression du donateur, *l'encouragement des Beaux-Arts;* et, en fait, le but de cette institution était précisé : « C'était pour l'établissement et l'encou-
« ragement à perpétuité des arts de la peinture, de la
« sculpture et des Beaux-Arts en général. »

La donation comprenait : « le terrain nécessaire à
« l'institution projetée, puis la collection complète des
« œuvres d'art que possédait M. Corcoran, ensuite une
« dotation de 900.000 dollars soit 4.500.000 fr. tant pour
« la construction du palais nécessaire à la nouvelle
« Institution que pour l'acquisition successive d'objets
« d'arts destinés à compléter la collection et maintenir sa
« supériorité. ».

Il était spécifié que le musée serait ouvert gratuitement au public au moins pendant deux jours par semaine, et que la somme des entrées, d'un prix minime, qui pourraient être perçues les autres jours, serait appliquée à couvrir les frais d'entretien.

Comme complément de la donation considérable de M. W^m Corcoran, Madame B.-O. Tayloe, de Washington, a fait hommage à ce musée de la collection très intéressante d'objets d'art que possédait son mari.

J'ai conservé le catalogue des objets contenus dans cette double collection, dont l'ensemble est splendide; je signalerai, plus loin, les sujets qui, entre autres, m'ont le plus frappé.

J'ajouterai que les galeries de tableaux de Washington, de New-York, de Boston, de Philadelphie, de Detroit, de Baltimore, de Chicago, m'ont paru être, dans leur ensemble, très richement et très intelligem-

ment garnies : toutes les écoles européennes, anciennes et modernes, y sont plus ou moins représentées. Les Américains ont fait pour cela de grandes dépenses; mais le plus grand nombre des œuvres choisies, pour ne pas dire toutes, témoignent du bon goût et des connaissances des acquéreurs, et leur font honneur.

Après cette digression, je dois citer encore quelques exemples de générosité. Le musée de New-York s'est enrichi de cinquante et un tableaux de marines qui lui ont été donnés par M. Cyrus W. Field ; ces tableaux représentent les différentes phases de la pose du premier câble transatlantique sous-marin.

La plus ancienne institution artistique, entre toutes celles du nouveau continent, est l'Académie des Beaux-Arts de Pensylvanie, qui fut fondée en 1805. Son musée a été orné graduellement, puis le quatrième de ses présidents, M. Carey, lui a légué un grand nombre de peintures de l'école anglaise ; ensuite, M. Joseph E. Temple lui a fait don de 32 tableaux de choix, et enfin, M. H.-C. Gibson lui a légué, pour un avenir prochain, une centaine de toiles, œuvres d'artistes étrangers des plus avantageusement connus ; et, grâce à la générosité de ces principaux donateurs, le musée de peinture de l'Académie de Pensylvanie deviendra l'un des plus riches de l'Union Américaine.

Le musée des Beaux-Arts de Boston, qui a été fondé en 1870 par l'initiative et avec le généreux concours de la Société Bostonienne de l'Athénée, a pris une grande importance par suite de la donation de

M. Charles Sumner et d'une série ininterrompue de dons particuliers.

Ce musée contient de jolies collections d'objets d'art antiques, de moulages intéressants, d'un grand nombre de tableaux, de dessins, de gravures de statuettes grecques et romaines et d'antiquités égyptiennes.

On pourrait faire un volume très édifiant en citant les principaux actes de générosité des Américains fortunés, en indiquant non seulement ceux qui concernent les arts, mais aussi ceux qui se rattachent à toutes les œuvres philanthropiques. Les noms de Harvard, Colby, Brown, Bowdoin, Clark, Yale, Cornell, Colgate, Stamford, Crozer, Tulane, Vanderbilt, Johns Hopkins, Peabody, tous fondateurs ou bienfaiteurs de très grandes institutions sont devenus immortels aux États-Unis.

La plupart des universités sont dotées d'œuvres d'art, d'édifices entiers et de collections scientifiques rares, à titre d'hommage d'anciens étudiants. Les exemples de dons et de legs de la valeur d'un million de francs ne sont pas rares : l'université Harvard à Cambridge, près de Boston, pour ne citer que celle-là, se compose d'un grand nombre d'édifices très considérables, dont la valeur lui a été généreusement donnée.

Le grand philanthrope George Peabody a légué à son pays 5,310,000 dollars, soit 26,550,000 francs, exclusivement pour propager l'éducation aux États-Unis.

La fondation de l'Institut Peabody à Baltimore, que j'ai cité il y a un instant, est comprise dans cette somme pour 5 millions de francs.

En plus de cela, ce généreux citoyen a légué spécialement 2,500,000 dollars, soit 12,500,000 francs pour améliorer les asiles des pauvres de Londres.

A côté des collections de peinture qui appartiennent à des sociétés, il y a de nombreuses collections particulières richissimes; on en cite environ seize principales à New-York, notamment celles de M^me W.-H. Vanderbilt; on en cite également six à Philadelphie. Il suffit d'adresser au propriétaire une demande, accompagnée d'une carte de visite, pour recevoir l'autorisation de visiter ces galeries privées. La collection de M. W. T. Walters, à Baltimore, l'une des plus riches qui existent aux États-Unis, est ouverte aux visiteurs moyennant un droit d'entrée de 2 fr. 50 au bénéfice des pauvres.

Au Canada, il existe aussi diverses sociétés artistiques importantes, fondées sur les mêmes principes de confraternité active et cotisée, renforcées par des donations généreuses, semblables, en un mot, à celles des États-Unis.

Autant que j'en puis juger, la plus importante association est celle de Montréal, « Art Association of Montreal »; elle est exclusivement anglaise.

Cette Société possède un joli musée, et elle venait de recevoir (en 1892) de M. Tempest le legs de 36 tableaux à l'huile et de 24 aquarelles, dont la valeur est estimée à 19,495 dollars, soit environ 97,475 francs. Outre ce don en nature, M. Tempest a légué une somme d'environ 70,000 dollars (350,000 fr.), dont le revenu net, 7,500 fr. (dégagé des charges obli-

gatoires), sera consacré à l'acquisition de tableaux pour le musée.

Après l' « Art Association of Montreal », il y a la « Royal Canadian Academy », l' « Ontario Society of Artists », dont le siège est à Toronto, « l' Art Association d'Ottawa », le musée de peinture de Québec, l'un des plus riches du Canada, qui contient de nombreuses œuvres d'art, et enfin les collections françaises du séminaire de Québec, fondé en 1663 par Mgr de Laval, premier évêque de Québec.

Malheureusement, toutes les œuvres d'art, d'une valeur égale à leur rareté, que contenait la chapelle du séminaire furent détruites par un incendie, en 1887.

Je dois à la gracieuse obligeance du Révérend Père O'Leary, professeur d'histoire canadienne et de langue anglaise à ce séminaire, des détails très intéressants sur les collections de cet établissement considérable et sur la ville de Québec.

M. O'Leary m'a fait voir le livre d'heures de Marie Stuart, avec décors style gothique et enluminures splendides; j'ai pu voir aussi un autre missel admirablement enluminé. Il se trouve là également une très belle collection d'incunables, qui est conservée constamment dans un appartement à l'épreuve du feu.

Dans la salle des réceptions de ce séminaire, on voit un beau portrait de Pie IX et deux autres portraits de cardinaux romains ; l'un de ces tableaux est d'une exécution très remarquable : je regrette de n'avoir pas pu constater le nom de l'auteur.

La collection de peinture se compose principale-

ment d'œuvres flamandes, d'un tableau d'Annibal Carrache, d'un Le Brun, d'un Van Dyck, de deux paysages miniatures genre Boucher, puis, de diverses copies très réussies de tableaux de maîtres ; enfin, il y a une série de six tableaux de l'école flamande, qui sont très remarquables parce que chacun de ces tableaux représente des sujets éclairés exclusivement par des effets de lumière artificielle.

Plusieurs jolis bustes de personnages historiques ornent le salon de peinture que je viens d'analyser. L'un de ces bustes m'a particulièrement frappé ; c'est celui du général Wolfe (le vainqueur de Montcalm), œuvre d'un mérite authentique. Le *front fuyant* et le *menton en pointe* qui caractérisent le visage du général ne rendent pas la belle expression noble que l'on s'attendrait à rencontrer chez un homme de cette valeur.

A l'exposition régionale de Toronto, la Société des Artistes de l'Ontario avait présenté 233 tableaux à l'huile et 267 aquarelles dûment catalogués ; ces tableaux étaient pour la plupart offerts en vente, et un certain nombre étaient prêtés à titre gracieux.

Dans cette exposition, j'ai vu fort peu de sujets remarquables à noter : je dois dire que je les ai visités très rapidement. Ce qui est à constater, dans une ville d'un développement tout moderne, c'est l'importance de cette exposition régionale artistique, le nombre des artistes de profession, l'affluence des visiteurs et les tendances manifestes des populations en faveur des Beaux-Arts.

Tout ce qui précède concerne principalement la

peinture, la sculpture, le dessin et ce qui s'y rattache ; des institutions similaires sont organisées à peu près sur les mêmes bases pour la musique et les autres arts.

Dans presque toutes les universités, dans un grand nombre d'écoles, il y a des classes de musique élémentaires ; mais il existe aussi des institutions lyriques spéciales, dont celles de Boston, qui sont les principales, peuvent faire apprécier l'importance.

Je citerai d'abord le conservatoire de musique de la Nouvelle-Angleterre, qui fut fondé à Boston par feu le Dr Eben Tourgee, qui est l'initiateur de ce système d'enseignement en Amérique.

C'est, paraît-il, l'institution musicale la plus vaste et la plus complète qui existe et qui renferme le plus grand nombre d'élèves.

On y enseigne la musique sous toutes les formes et, par extension, les langues étrangères, la littérature, l'art de la parole, le dessin, la peinture et la sculpture.

Il y a une classe d'enseignement pour l'accord des pianos et des orgues.

Il s'y trouve au moins cinq cents chambres pour les jeunes filles élèves du conservatoire qui y prennent pension.

A Boston également, se trouve la Société Handel et Haydn, fondée en 1815, et qui est antérieure à toutes les sociétés similaires, excepté à la Société musicale de Stoughton, qui fut organisée en 1786.

Le but de la Société Handel et Haydn était de cultiver avec goût et d'améliorer la musique sacrée. On y exécute des oratorios, et, depuis 1816, on a donné,

pendant les soixante-seize saisons qui se sont écoulées près de sept cents concerts dans la salle des auditions musicales de Boston. — Cette société compte environ cinq cents membres.

La Société musicale Harvard, à Cambridge-Boston, qui date de 1837, a pour but « de faire développer et « progresser la science de la meilleure musique ». Elle possède, pour ses adhérents, une riche bibliothèque musicale et des ouvrages relatifs à l'histoire de la musique, aux théories musicales, en un mot à toute la littérature musicale.

De plus la ville de Boston possède les sept sociétés principales suivantes : il y a « le Club d'Apollon », « Apollo Club » fondé en 1871 par plusieurs artistes chantres d'église « pour exercer des choristes et des solistes à la musique religieuse ». Ce Cercle se compose de soixante à quatre-vingts membres actifs et de cinq cents associés.

Le Cercle de « Boylston » est une société musicale privée, fondée en 1872 pour l'étude de la musique vocale par les hommes seulement ; en 1876, on a revisé les statuts, afin de permettre d'avoir des dames auxiliaires pour les chœurs.

Ce Cercle fait entendre les œuvres des grands compositeurs : cantates, messes, psaumes et quatuors chantés ; elle laisse les oratorios aux attributions de la Société Handel et Haydn. Ce cercle se compose aujourd'hui de quatre-vingt-dix messieurs et de quatre-vingt-dix dames.

La Société Cécilienne, qui émane de la Société

musicale Harvard, est au nombre de deux cent cinquante membres, qui s'appliquent à la musique vocale.

La Société musicale Orphée est une association musicale primitivement composée d'Allemands; mais les Américains anglais y sont admis maintenant, à la condition de pouvoir chanter en allemand; cependant, les actes administratifs et les archives de la Société sont rédigés en anglais.

La Société Philharmonique de Boston, organisée en 1880, est composée d'un grand nombre de membres; ses statuts sont semblables à ceux des autres sociétés.

Enfin « l'Orchestre symphonique de Boston » est une grande société orchestrale permanente, fondée grâce à la munificence de M. Henry Lee Higginson. Pendant la saison, cette Société donne à Boston des concerts hebdomadaires qui ont contribué beaucoup, paraît-il, à faire apprécier la musique classique par la population.

Il va sans dire qu'il existe dans les États-Unis un grand nombre d'autres sociétés artistiques et musicales dans le genre de celles que je viens de citer, notamment le conservatoire de musique de l'Utah à Salt Lake City, qui est ouvert depuis deux ans seulement et qui a déjà pris une importance de premier ordre, par suite de l'excellence de l'enseignement qui y est donné. L'importance de ces sociétés est en rapport avec l'ancienneté de la fondation et la prospérité des centres où elles existent; ce qui est certain c'est que, généralement, les arts et la musique sont très appréciés, et que, de l'exemple donné par les grandes villes de l'Est et de

l'instruction qui y est propagée, il résulte un courant qui se généralise graduellement et naturellement parmi les populations de récente formation dans le centre et dans l'Ouest. Dès qu'une nouvelle ville prend un peu d'importance, aussitôt on y construit des monuments somptueusement décorés, des écoles, un théâtre et une académie de musique, c'est-à-dire une salle de spectacle spéciale pour les œuvres musicales. Toutes ces institutions artistiques sont pourvues d'une riche bibliothèque, composée de toutes les publications instructives sur les Beaux-Arts émanant des sociétés américaines et des écrivains européens.

Parmi les constructions monumentales qui ornaient le parc de l'exposition de Chicago, il y avait plusieurs pavillons pour les musiques d'harmonie ; mais il y avait surtout une immense salle de concerts qui avait été construite exprès pour les concours de musique vocale et instrumentale entre les diverses sociétés musicales internationales; les institutions musicales des États-Unis en ont plus spécialement profité.

Telles sont, Messieurs, les notes que j'ai pu me procurer relativement aux questions que vous m'avez posées, lors de mon départ, sur l'organisation, le fonctionnement et les ressources des institutions artistiques aux États-Unis : vous pouvez maintenant en induire quel est le degré d'influence que peuvent avoir des sociétés aussi bien conçues, aussi richement dotées, aussi énergiquement et intelligemment conduites.

Afin d'ajouter encore quelque lumière sur le sujet qui nous intéresse, je vais essayer de vous énumérer

les diverses œuvres artistiques de tous genres qui ont le plus spécialement attiré mon attention pendant mon séjour sur le continent américain. Quelle que puisse être cette énumération, elle vous permettra, je l'espère du moins, de mieux apprécier les résultats produits et le degré d'influence réalisé par les divers établissements dont il vient d'être question.

Une telle énumération sera fatalement très longue; cependant elle sera fort incomplète, je n'ai pas pu aller partout. Pendant ma course rapide, beaucoup de belles œuvres ont dû m'échapper, puis, je me suis attaché surtout aux sujets qui ont le plus attiré mon attention par leur composition intelligente et harmonieuse, par leurs belles proportions et par une exécution plus ou moins parfaite; toutefois, je me suis attardé un peu plus longuement sur les œuvres qui consacrent des souvenirs historiques.

Je vous entretiendrai d'abord de la peinture, puis de la sculpture, de l'architecture, un peu de la musique et du théâtre.

CHAPITRE II

Peinture

Autant que j'ai pu l'apprécier, l'école de peinture américaine n'est pas encore caractérisée; actuellement, c'est une école cosmopolite qui émane de toutes les autres, et surtout des écoles modernes.

De nombreux peintres célèbres individuellement ont existé, et il en existe encore un plus grand nombre;

mais je n'ai pu démêler aucun genre spécial généralisé qui puisse caractériser une école, selon l'expression reçue.

D'après les observations que j'ai faites et que j'ai eu l'honneur de vous communiquer, il me paraît évident que les nombreuses institutions artistiques telles que celles de New-York, Boston, Philadelphie, Chicago, San-Francisco, donneront naissance à des écoles.

Tout d'abord, les œuvres produites auront probablement un caractère général; puis, insensiblement, chacune de ces localités imprimera à ces productions un cachet particulier en rapport avec ses idées, ses sites, son climat et ses mœurs.

Quant à présent, il existe un nombre relativement important d'artistes qui étudient d'abord dans leurs localités natales ; ensuite ils se rendent dans les centres artistiques américains, et enfin, lorsqu'ils le peuvent, ces artistes font le tour de l'Europe, étudient surtout à Paris, à Florence ou à Rome, puis ils viennent appliquer dans leur pays les principes européens.

Leurs précurseurs ont agi ainsi, et il en sera de même pendant quelque temps encore; mais, insensiblement, ces artistes, qui sont généralement travailleurs, ayant acquis une certaine réputation, formeront des élèves, ainsi que cela a déjà eu lieu ; et, grâce aux nombreuses collections de peinture des meilleurs maîtres européens, acquises à grands frais, qui existent maintenant en Amérique et qui leur serviront de référence, les jeunes élèves sentiront moins le besoin de venir en Europe. Ils s'inspireront des goûts de leur pays et des

sujets locaux qu'ils auront à traiter, et la grande école américaine, avec les nombreuses subdivisions qui résulteront de la diversité de son immense étendue, sera fondée.

Loin de moi la pensée de prophétiser : en pareille matière, il n'est pas possible de rien affirmer ; il faut faire la part de l'imprévu. Sans parler des crises sociales, l'art de la photographie, par exemple, a déjà remplacé la miniature ; si l'on réussit à la produire en couleurs, cela pourra, dans un temps donné, faire tort à une certaine catégorie d'artistes.

En résumé, ce sont là les probabilités qui me paraissent résulter actuellement de ce que j'ai vu et du courant que j'ai constaté sur un grand nombre de points, et principalement à l'exposition de Chicago.

Cette exposition a été l'objet de critiques très sévères de la part des écrivains français : je n'entreprendrai pas de discuter ces critiques, le temps en fera justice ; mais il est incontestable qu'elle a été extrêmement instructive et suggestive pour les étrangers, et qu'elle leur a donné la mesure de la vitalité et de la puissance du génie américain.

Le 3 juin 1893, un rédacteur du Graphic de Chicago s'exprimait ainsi au sujet des Beaux-Arts à l'exposition : « Nous devons avoir foi dans l'utilité des Beaux-Arts, non pas comme dans un élément qui doit satisfaire notre curiosité ou qui peut être d'une utilité commerciale, mais parce que c'est une aspiration que nous devons aimer et chérir : c'est l'instrument gracieux de la vie spirituelle de notre époque. »

« Un Américain très intelligent auquel j'ai été présenté à Detroit, M. Partridge, me disait : « L'Amé-
« rique est le grand centre d'avenir pour les œuvres
« d'art ; j'en veux pour preuve les prix excessifs que
« l'on paye pour les tableaux : n'a-t-on pas payé
« 40,000 dollars (200,000 fr.) un tableau de Rosa Bon-
« heur ? »

De pareilles sommes sont bien attrayantes, et les hauts prix cotés sur les catalogues des œuvres à vendre sont de nature à encourager les jeunes gens de goût à se lancer dans la carrière des Beaux-Arts.

L'énumération suivante des toiles que j'ai le plus remarquées au Salon de l'Académie nationale de dessin donnera une idée des prix demandés pour des tableaux de dimensions moyennes :

N° 59 Portrait très expressif du Révérend-Docteur Grier, par George, A. Bartol.

— 72 « Est-ce toi qui as tué ce poulet ? » (question posée à un chien) tableau d'Arthur Lumley : 350 dollars. . . 1,750 fr.

— 78 Vénus et l'Amour, pastel par J. Wells Champney, A. N. A. Prix coté : 750 dollars. 3,750 »

— 87 Groupes de pivoines, par Thomas Hovenden, N. A., peinture à l'huile. Prix demandé : 250 dollars. 1,250 »

— 103 Étude de paysage au printemps (eau du lac très bien rendue), par Henry P. Smith, cotée 350 dollars. 1,750 »

N° 104 « Un jour de marché à Auray, en Bretagne », par Wordsworth Thompson, N. A. Prix demandé : 500 dollars 2,500 »

— 154 « La mer en plein soleil », par W.-T. Richards, très bon effet d'eau et de roches, très naturel. » »

— 163 « Le bien-être à la maison », (Home comforts), par J.-G. Brown, N. A. Prix demandé : 1,200 dollars (petit tableau). 6,000 »

— 211 « La mer basse à Cohasset », très bonne marine, par A. Bricher, A. N. A. Prix demandé : 900 dollars. 4,500 »

— 222 « La grande gorge dans les montagnes du parc national de Yellowstone », paysage par Thomas Moran, N. A. Prix demandé : 2,000 dollars. . . . 10,000 »

— 224 « Le côté du soleil et l'ombre » (épisode triste : chapelle ardente, d'un artisan pauvre, sujet bien rendu dans son genre), par George B. Brigman. Prix demandé : 800 dollars. . . . 4,000 »

— 280 « L'atelier du peintre » (où se trouve une jolie figure de modèle), par Jared B. Flagg, N. A. Prix demandé : 1,000 dollars 5,000 »

— 274 « L'Ameya », scène chinoise, par Robert Blum, A. N. A. Sans indication de prix » »

N° 322 « Dans la vallée de Rondout », paysage très finement peint par E.-L. Henry, N. A. Prix : 200 dollars 1,000 »
— 398 « Les Grâces auprès d'un berceau », par Luella W. Eisenlohr, sujet gracieux avec des voiles de gaze très vaporeusement rendus. Prix : 500 dollars 2,500 »
— 428 « Né au Manoir », très gentille scène japonaise d'un vif coloris, par C. D. Weldon, N. A. Sans prix » »
— 417 « La fille du Bourgmestre », joli pastel par J. Wells Champney, A. N. A.: 300 dollars. 1,500 »
— 270 « Une rose entre deux épines », petit tableau de genre par J. G. Brown, N. A. Prix demandé : 850 dollars. 4,250 »
— 325 « Un jour d'été », bon paysage avec effet de lac bien rendu, par J.-W. Casilear, N. A. Prix demandé : 1,000 dollars 5,000 »

Cette liste est loin d'épuiser tous les sujets qui, sur 450 tableaux exposés, avaient du mérite, ni tous les grands prix demandés.

Un des peintres américains dont les œuvres bien caractérisées sont très estimées dans toute l'Amérique, est connu sous le nom de J. G. Brown, de New-York. C'est effectivement un peintre de grand talent dans son genre, dont les tableaux plaisent toujours : ils sont admi-

rablement expressifs, extrêmement corrects, comme style et comme coloris.

M. J. G. Brown est né à Durham en Angleterre; il a étudié la peinture à Newcastle et à Édimbourg. Il habite l'Amérique depuis 1853; il est maintenant président de la Société américaine des Aquarellistes.

Ce peintre a adopté principalement le genre des « Gavroches »; il avait exposé sept petits tableaux à Chicago, Nos 209 à 215 du catalogue. Les titres seuls expriment un peu le genre que ces toiles représentent; il y avait : « Une partie de cartes », « La provocation », « Le dressage du chien », « En route pour le rivage », « Regagnant la maison », « Dans la vieille chaumière », enfin « Quand nous étions jeunes filles ».

On a de lui aussi: à Philadelphie, un gentil tableau, « Le balayeur de neiges »; un autre à Washington, « Allegro et penseroso » (Jean qui pleure et Jean qui rit); puis, à Detroit, une petite toile très drôle, ce sont deux jeunes gavroches avec leur petit chien, et l'un des enfants fait peur au chien avec un petit diable noir à ressort, qui s'élance subitement de sa boîte carrée.

« Le bien-être à la maison » est une composition charmante; elle est cotée 6.000 francs sur la liste qui précède; et, dans le tableau du même auteur intitulé « La rose entre les deux épines », la rose n'est pas ce que l'on pense : un joli petit chien ratier est supposé être la rose, et les deux épines sont deux petits cireurs de chaussures, de 9 à 10 ans, qui font faire l'exercice à ce petit chien. Cette petite scène n'offrirait aucun intérêt si elle n'était pas admirablement présentée, ce tableau

mesure environ 65 centimètres de côté ; il figure au Salon de l'Académie nationale au prix de 4.250 francs.

Il y a un grand nombre d'autres peintres américains dont les œuvres mériteraient d'être citées ; mais le cadre de cette étude ne permet pas de grands développements, et cependant les détails dans lesquels je suis entré sont déjà très longs.

Toutefois, je dois signaler encore quelques œuvres américaines remarquables qui ornent la galerie Corcoran à Washington, et ce que j'ai pu voir à l'exposition de Chicago.

Une des œuvres qui frappent le plus dans le palais des Beaux-Arts de Washington, c'est le portrait du donateur, M. Corcoran, par Charles L. Elliott de New-York, élève de Trumbull et de Quidor, New-York, puis le portrait de M. Vm Cullen Bryant par le même artiste. Ensuite, un paysage intitulé « Le départ » (pour le combat ou pour la chasse, scène du moyen âge), et son pendant, « Le retour » (avec personnage blessé), œuvres de Thomas Cole, sont deux scènes admirablement rendues.

Il y a aussi une très belle série de portraits très joliment faits par Georges P. A. Healy de Boston, qui a été bien connu à Paris dans son temps, entre autres ceux de « M. Guizot », de « M. Robert Mac-Lane », de « Madame Page », de « Martin Van Buren ».

Le portrait de « Shakespeare et de ses contemporains », par John Faëd, « Une scène d'automne sur la rivière de Hudson », par Thomas Doughty, « Vue d'un lac près de Lenox, Massachusetts », par M. Wm Oddie,

et « La lettre de l'émigré », par Oward Helmick, élève de l'École des Beaux-Arts de Paris et de Cabanel, sont, selon mon appréciation, toutes œuvres de premier ordre.

Parmi les chefs-d'œuvre français très intéressants qui figurent dans cette collection, je dois citer, en passant : un tableau de Charles-Louis Müller : Charlotte Corday en prison ; un autre de Michel Bouquet, intitulé : Dans les bois, épisode de chasse ; trois beaux portraits, par Léon Bonnat ; le régiment qui passe, par Detaille. Je voudrais pouvoir vous décrire beaucoup d'autres excellentes toiles qui s'y trouvent.

Le musée ou plutôt la galerie des tableaux de l'Athenæum de Baltimore ne contient pas un grand nombre de tableaux, mais elle est intéressante. On y remarque d'abord des tableaux de premier mérite, tels que : « Une vierge à la chaise assistée d'un Ange », par Raphaël ; « Vénus et Bacchus », par Nicolas Poussin ; Saint Charles Borromée offrant son manteau pour l'adoration de la Vierge, par Murillo ; « Le Jugement de Calypso », par Rubens ; « Un fauconnier et ses chiens », par Sneyders ; un tableau de Hogarth, une marine de Joseph Vernet et plusieurs autres chefs-d'œuvre analogues. Ensuite, au point de vue pratique de l'enseignement de la peinture, il y a d'excellentes copies de quelques tableaux des meilleurs maîtres de l'École Italienne ancienne ; à défaut des tableaux originaux et des œuvres d'art classiques qu'une seule localité peut posséder, de bonnes copies sont très utiles dans un pays d'étude comme les États-Unis.

Le musée des Beaux-Arts de Detroit, Michigan,

est un exemple de plus de la générosité des Américains. Il a été fondé en 1887, et, quoique que ce soit un vaste édifice, il est déjà insuffisant : M. Scripps lui a légué une collection splendide de tableaux de maîtres anciens, puis, M. Frederick Stearn a fait don de sa rarissime collection d'objets de curiosité provenant du Japon, de la Chine et des Indes Orientales, dont le nombre s'élève à 15,000 pièces très curieuses dans tous les genres (1). En 1893, on avait déjà recueilli une souscription de 30,000 dollars, soit 150,000 francs,

(1) La pièce la plus en vue de cette collection est le grand groupe des « Lutteurs », que j'aurai l'occasion de décrire plus loin au chapitre de la sculpture ; mais mon attention a été attirée principalement par des exemplaires de céramique chinoise et japonaise que l'on rencontre rarement, telle que : la porcelaine et la demi-porcelaine grise craquelée d'Owari, la porcelaine grise Yun Yama, également d'Owari ; — le grès ancien d'Owari, province de Bishu ; une série de porcelaines et de grès du Nippon ou Japon proprement dit ; — un pot pour le Saké « Choshi takawatsu » en faïence de la province de Samiki ; — un fer à repasser ornemental en porcelaine peinte, qui sert à essayer les pinceaux à écrire ; — il s'y trouve aussi des échantillons de porcelaine pierre ; — de la porcelaine moderne exécutée d'après des dessins européens. — J'ai remarqué, dans cette collection ancienne (de même que sur certaines poteries préhistoriques des Aztèques), des dessins de grecques, bordures grecques, qui sont très répandus, paraît-il, au Japon et jusqu'en Corée.

Il y a là aussi un objet d'art ancien japonais : c'est une vieille horloge à monture de bronze, à sonnerie sur timbre ; la journée est divisée en douze heures. Elle appartenait autrefois à un Daïmyo.

Entre autres curiosités secondaires, je citerai encore : une série de peintures chinoises, représentant des types de marchands, des vues de rues exécutées sur papier que l'on désigne sous le nom de papier de riz, mais qui est, paraît-il, le produit de lamelles de la moelle de l'Aralia papyrifera que l'on trouve à Formose.

Puis il y a du papier cuir très épais, estampé par feuilles carrées et dont l'ornementation consiste en dessins de roches, fleurs, oiseaux, éventails et autres détails semblables.

Enfin, j'ai remarqué une foule de petits détails et bibelots peu ordinaires, tels que des objets sculptés sur du bois de l'arbuste à thé sauvage (le thé camélia) etc., etc.

pour agrandir l'édifice monumental qui renferme le musée actuel.

Pour donner une idée de la valeur du legs de M. Scripps, je voudrais pouvoir énumérer tous les tableaux de grand mérite que renferme cette collection ; mais la longueur de cette description dépasserait le cadre de cette étude : je dirai seulement que j'ai relevé les noms de 22 des meilleurs maîtres de l'ancienne école italienne, de 30 peintres de l'école flamande, de cinq peintres français et de plusieurs autres artistes divers anciens et modernes.

Le musée des Beaux-Arts de Boston est l'un des plus beaux et des plus intéressants qu'il y ait aux États-Unis ; seuls, les musées de New-York et de Philadelphie peuvent lui être comparés.

Ce musée ne prend date effective que depuis le 3 juillet 1876 ; cependant, en 1893, c'est-à-dire 17 ans seulement après son organisation, son importance était telle, que le catalogue descriptif sommaire formait en totalité un volume de 525 pages in-8° : il est vrai que ce catalogue est très détaillé et très savamment fait.

En 1893, toutes les salles m'ont paru être absolument remplies, et on devra aviser bientôt à l'agrandissement de l'édifice. Peu de collections sont disposées aussi méthodiquement ; le monument qui les renferme est l'un des plus beaux de Boston ; construit en briques rouges, il est harmonieusement décoré avec des moulures, des ornements et des panneaux de terre cuite jaune et rouge, importés d'Angleterre. Au nombre

de ces ornements sont les génies des Beaux-Arts et de l'Art industriel.

Quinze salles de différentes grandeurs sont consacrées aux objets d'antiquités, moulages, reproductions, et sujets originaux classés, par époques et par contrées.

Une large part est faite aux antiquités Égyptiennes, chaldéennes et assyriennes, puis aux objets de curiosité provenant de la Grèce et de la période romaine. Cette collection est la plus complète qui soit aux États-Unis.

Au second étage, sept salles renferment les collections de peinture à l'huile, les aquarelles, les peintures sur porcelaine. Toutes sont classées par ordre d'écoles et d'époques; deux grandes salles sont consacrées aux arts japonais, une à l'âge de bronze, une autre aux médailles; trois salles spéciales renferment les estampes; une autre est attribuée à l'art céramique, puis une galerie renferme les tissus et tapisseries, et une autre les sculptures sur bois, les armes et les sujets divers.

Tous ces objets sont disposés méthodiquement pour servir à l'enseignement plus encore qu'à l'agrément des citoyens. On fait de temps à autre, des expositions spéciales, et, au rez-de-chaussée, il y a des cours de dessin, de peinture, de modelage, de sculpture sur bois, de broderie artistique et de peinture sur porcelaine.

Ici, je me permettrai une courte digression en faveur des statuettes de terre cuite provenant de Tanagra,

d'Athènes et des environs. Une de ces statuettes, assez grossièrement faite d'ailleurs, a des membres articulés ; je n'en ai remarqué de semblables qu'au British Museum à Londres. Il s'y trouve aussi des pièces très originales trouvées auprès du temple de Vesta, à Tivoli, et des têtes de grandeur naturelle en terre cuite romaine ou grecque. Une vitrine spéciale renferme 31 figurines en terre cuite très curieuses, provenant de Myrina (Asie Mineure) ; ces figurines sont très soignées, mais moins bien proportionnées que celles de Tanagra. Près de cette vitrine, se trouvent deux sarcophages étrusques très remarquables, provenant de Vulci, Italie centrale, 1744. Ce sont de très beaux modèles de l'art étrusque. La collection d'objets et de débris de verrerie ancienne est intéressante. J'y ai remarqué une coupe romaine en émail transparent qui ressemble presque à du cloisonné, puis un vase lacrymatoire en verre de Tanakaleh, près d'Ilion, orné de dessins en forme d'agrafes jaunes, nacrées et blanches. On y remarque aussi 664 fragments de verre romain de toute nuance ; quelques morceaux de ce verre laissent voir des traces d'or et d'argent.

Le musée de peinture renferme des œuvres de deux cent cinquante peintres différents de toutes les écoles, parmi lesquelles l'École française est bien représentée. Dans la série des peintures diverses, mon attention a été vivement attirée par une magnifique collection de médaillons de personnages historiques merveilleusement peints en miniature ; j'ai surtout

remarqué les portraits suivants : Marie-Antoinette, par Angelica Kauffman ; Mᵐᵉ Récamier, par Isabey ; Napoléon Iᵉʳ, par Fred. Millet ; les portraits de Moom-Taj-i-Mahal, « la Perle du Palais », et Gehangir, son mari, sujets hindous (très curieux); celui de Miss Harding, par Robertson ; de la duchesse d'Orléans, signé V. L.. ; Anne Bengham, par sir Johsua Reynolds ; Une Dame, par Gobeau ; Marie-Louise, par Guérin, 1810 ; Marie Stuart ; Élizabeth, reine d'Angleterre ; Marie Viger, femme Lebrun ; Prince Napoléon (miniature sur bois), par Meissonnier ; Caroline de Brunswick, reine d'Angleterre, par Rommey, 1795. Cette collection de miniatures comprend encore beaucoup d'autres portraits ; je me borne à citer ceux qui m'ont paru les plus exceptionnels. Je n'entrerai pas non plus dans les détails des chefs-d'œuvre de peinture classique que renferme le musée de Boston ; cependant, je ne puis omettre de citer une chasse au sanglier, par François-Sneyders, qui m'a rappelé un tableau du musée de Caen, mais avec cette particularité que l'un des chiens du tableau qui est à Boston est cuirassé. Les portraits du Dʳ Tulpp et de sa femme, par Rembrandt (1634), sont admirablement rendus ; il en est de même d'une des œuvres d'Albert Cuyp, qui a peint le portrait de sa fille ; j'ai très souvent remarqué que, lorsque les grands maîtres de la peinture se sont mis en devoir de faire des portraits, ils sont transcendants.

En résumé, ce musée est très intéressant ; on en peut juger par les détails qui précèdent et par le nombre considérable de personnes qui le visitent chaque

année. (A ce sujet, j'ai cité quelques chiffres au chapitre des Institutions scientifiques.) Sous le rapport des institutions et des collections de toute nature, la ville de Boston, y compris Cambridge, qui en dépend, est, je pense, la plus riche des États-Unis : on peut dire que c'est l'Athènes moderne américaine. La langue anglaise y est parlée avec une grande pureté de style et d'accent ; on se plaît à dire d'un ami : « Il est savant comme un Bostonien ». Non seulement les Bostoniens sont savants, mais ils rivalisent avec le « high-life » de New-York, de Washington D. C. et de Philadelphie, pour le goût éclairé, l'esprit, l'humour, la courtoisie et l'amabilité hospitalière, qui caractérisent à un si haut degré la bonne société dans ces quatre grandes cités de l'Est des États-Unis (1).

Permettez-moi maintenant Messieurs d'analyser succinctement la section de la peinture à l'exposition des Beaux-Arts de Chicago, en 1893.

Dans le palais des Beaux-Arts de la « World's fair » (c'est ainsi que l'on désignait l'exposition de Chicago), j'ai remarqué hâtivement, dans la section américaine :

N° 204. « Day dreams », une très jolie « femme rêveuse », par Bridgeman.

N° 385. Le portrait du « Dr Hayes Agnew » procédant à l'opération d'un sein à l'aide du chloroforme, propriété de l'Université de Philadelphie.

(1) Attendu que ces quelques lignes ne suffiraient pas pour bien faire connaître le mérite du grand centre intellectuel Bostonien, je me propose de lui consacrer un chapitre spécial.

N° 389. Portrait du D' Gros procédant à l'opération d'une jambe, propriété du collège médical de Philadelphie. Ces deux œuvres sont d'un réalisme frappant ; elles sont peintes par Thomas Eakins, de Philadelphie. Le coloris est un peu terne peut être ; mais il rend bien l'effet sévère et froid de l'intérieur d'un hôpital.

N° 439. Portrait de Walter Shirlaw, par Franck Fowler, New-York city.

N° 614. « Un impromptu », duel pendant les « jours du Code », par James Frederick, de New-York.

N° 734. « The window seat » représente une jeune fille assise à sa place habituelle près de la fenêtre, par D. Millet, New-York.

N° 761. « Pocahontas », par Victor Nehlig, sujet historique très compliqué.

N° 859. « Devant un miroir », par Robbins L. Lee, à Paris.

Il serait superflu de prolonger indéfiniment ces citations ; cependant, sur les 1.006 tableaux à l'huile et sur les 211 aquarelles qui étaient exposés par des artistes américains, j'ai trouvé qu'il y avait une bonne proportion d'œuvres de mérite. En plus des tableaux il y avait 275 gravures sur bois, 329 gravures au burin et à l'eau-forte, 24 gravures diverses et 523 dessins, en tout 2.516 œuvres d'art.

D'après le guide spécial à New-York, on cite actuellement six peintres célèbres pour la peinture murale et un peintre mosaïste ; il y a 13 peintres de

portraits qui sont en vogue, 11 paysagistes, 4 peintres de sujets religieux et 7 peintres de sujets historiques, tous actuellement posés et renommés; mais il y en a beaucoup d'autres. Parmi les anciens, les noms de Copley, de Turnbull, de Cole et de Veale sont maintenant célèbres et devenus classiques.

L'école impressionniste a quelques timides représentants; mais aucune des œuvres produites dans ce genre ne m'a paru transcendante, au contraire. Toutefois, ceux qui appliquent soigneusement et avec art la méthode impressionniste pour bien rendre certains effets puissants de lumière, de relief et de perspective, me paraissent être dans le vrai.

A ce sujet de peinture à grand effet, il y a un genre d'artistes qui passe inaperçu, mais qui, selon moi, mérite d'être signalé dans cette étude; ce sont les brosseurs de décors de théâtre et les dessinateurs d'affiches polychromes vulgaires.

En général, les décors des théâtres américains sont assez jolis, mais certaines affiches polychromes sont remarquables; ce sont principalement celles qui concernent la réclame des pièces de théâtre : les portraits des acteurs et des scènes entières de grandeur naturelle sont représentés sur les murs avec un naturel et une exactitude remarquables.

Ces affiches sont faites principalement à New-York et à Chicago; elles sont bien supérieures à celles que l'on voit en Angleterre. Sans doute elles sont produites en partie à l'aide de la photographie; malgré cela, je suis persuadé que, si jamais les individus qui les

dessinent ou les disposent voulaient s'appliquer à faire
de la peinture sérieuse, ils devraient produire des
œuvres d'une grande originalité et d'un mérite
nouveau, d'autant plus que les Américains en général
sont très ingénieux : les petits dessins qui accom-
pagnent leurs réclames sont souvent surprenants et
comiques.

Le goût particulier que les Américains ont de faire
faire leur portraits et de les faire connaître, l'empres-
sement que leurs gouvernements et les sociétés de tout
ordre mettent à reconnaître par des statues, des bustes
et des portraits les services rendus, soit par les citoyens,
soit par les collègues ; la religion des souvenirs des
faits historiques ; la beauté, la grandeur des sites
sur un grand nombre de points de l'Amérique sont les
éléments de sujets inépuisables pour les artistes.

Malgré cela, il est bien probable que, d'ici à
quelques années, beaucoup d'artistes américains n'arri-
veront pas à produire des œuvres susceptibles de riva-
liser avec les toiles si merveilleusement inspirées des
grands maîtres italiens, flamands, espagnols et français ;
mais leurs peintures seront probablement admises
quand même ; elles plairont aux populations américai-
nes, et les amateurs locaux s'en satisferont très bien.

J'en conclus que, sur ce sujet comme sur beaucoup
d'autres, le continent européen a pu largement profiter
des développements de la colonisation en Amérique.
La France en particulier en a recueilli de nombreux
avantages, et le courant actuel promet de durer quelque
temps encore : je pense qu'il n'est pas possible d'appré-

cier quel sera ce laps de temps ; mais les événements vont vite, surtout aux États-Unis.

Il me paraît donc parfaitement indiqué qu'il est sage de nous soutenir au premier rang et de nous préparer, par des efforts continus, à profiter, aussi largement et aussi longtemps que les circonstances le permettront, des avantages que nous offre une nation riche et immense, qui fait de véritables sacrifices pour son ornementation et son instruction artistiques.

A l'appui de la pensée que je viens d'émettre, je dois signaler les progrès remarquables qui ont été réalisés autour de nous en Europe dans la section des Beaux-Arts, depuis une trentaine d'années, surtout en Angleterre.

Outre les nombreux tableaux modernes que j'ai pu voir dans une récente exposition à Liverpool en 1893, et ceux qui étaient à l'Académie royale de Londres, les artistes du Royaume-Uni avaient envoyé dans le même temps à Chicago 53 numéros de sculpture, 461 tableaux peints à l'huile, 204 aquarelles, 194 gravures et eaux-fortes, 72 dessins, 146 plans d'architecture, au total 1.130 numéros.

Sur ce nombre, j'ai constaté qu'il y avait beaucoup d'œuvres de valeur, et même quelques-unes étaient d'un mérite transcendant, telles que celles, d'Alma Tadema James Archer, Armytage, Wm H. Bartlett, Bramley, Burgess, John Charlton, Wm P. Frith, Collier, Horace Fisher, Wm Carter, Herkomer, Morris, E. J. Pointer, Marcus Stone Storey, puis les aquarellistes C. R. I. Green, Charles Gregory, Carl Haag, William

Weatherhead et beaucoup d'autres. Les œuvres de ces différents artistes ont attiré mes regards ; je les cite spontanément sans me préoccuper de leur classement au point de vue des récompenses : ce classement pourrait être très utile à l'appui de mon raisonnement, mais je ne l'ai pas vu.

A côté des œuvres anglaises, il y avait les envois de la Nouvelle-Galles du Sud : 4 œuvres de sculpture, 101 peintures à l'huile, 123 aquarelles et 2 dessins.

Puis les apports du Canada : 118 tableaux à l'huile et 78 aquarelles.

Dans cette section j'ai remarqué quelques toiles qui m'ont paru très bonnes, notamment celles de G. A. Reid, de Toronto, n° 90 du catalogue : « L'hypothèque périmée », et le n° 91 « La visite de l'horloger ».

Il y avait ensuite : le n° 101, « La négociation », par W. A. Sherwood, de Toronto; le n° 44 « Une gorge dans les montagnes Rocheuses », par J. C. Forbes de Toronto;

Les numéros 57, 58, 59 et 60, par M. Robert Harris, président de l'Académie royale canadienne, à Montréal ;

Le n° 65 « A son goût », par M^{me} Sarah Holden, à Montréal.

Je citerai encore : le n° 53, portrait d'un médecin, par E. W. Grier de Toronto; « Une fantaisie japonaise », par J. C. Franchère, de Montréal; le n° 4, « Une paysanne se désaltérant », par Alexander G. Galt, d'Ontario; enfin une étude de paysage, « Un affluent de la rivière le Fraser », aquarelle par M. R. Mathews, d'Ontario.

Je ne me suis pas attardé dans l'exposition des œuvres germaniques ; toutefois, mes regards ont été

attirés par deux tableaux du professeur Ed. Grützner, de Munich.

L'un de ces petits tableaux représentait « Des moines à leur souper; » la justesse des expressions, la finesse des détails et l'excellence de l'ensemble m'ont frappé.

Le second tableau représentait « La cuisine du couvent » : le Père Économe montre avec ravissement un superbe brochet au Père Supérieur, qui s'extasie ; comme peinture, c'est d'un fini achevé ; comme expression, c'est la perfection du genre.

Il y avait encore d'autres très bonnes toiles, envoyées par le musée de Berlin ; mais l'objet de cette étude ne me permet pas de faire une plus longue digression, d'autant plus que l'exposition allemande comprenait :

 118 sujets de sculpture,
 421 tableaux à l'huile,
 183 aquarelles,
 50 gravures diverses,

Total. . . . 772 numéros.

Parmi les écoles modernes qui se révèlent, je ne dois pas omettre de mentionner l'École russe, qui avait envoyé 110 tableaux. Voici le détail de ceux qui m'ont le plus intéressé : « Phryné », par Siemiradsky ; — « Un conseil de guerre », par Alexei Kiffshenko ; — « La réponse du Cosaque », par Elias Repine ; — « Un marché public à Moscou », par Makovski ; — Épisodes du mariage du grand-duc Vassilie » (dont les expressions sont rendues avec

beaucoup d'énergie), par Tchistiakoff ; — « Après le bain », par Helena Polenoff ; — « Jeunes fumeurs russes », par Makovski ; — « Une toilette de mariée », par Macopski ; — Un mariage dans la petite Russie », par Bodareffski.

Afin de compléter ce compte rendu, et pour donner une idée aussi exacte que possible de l'importance de l'exposition des Beaux-Arts à Chicago, je vais simplement citer les chiffres des envois des puissances dont il n'a pas encore été question :

L'Italie avait envoyé 89 sujets de sculpture,
— 183 tableaux à l'huile,
— 29 aquarelles,
— 3 gravures ou dessins,

Total. 304 numéros.

La Hollande, 191 tableaux à l'huile, 117 aquarelles, 26 œuvres diverses, ensemble : 334.

La Suède, 144 tableaux, 14 aquarelles, 30 œuvres diverses, total : 188.

La Norvège, 133 tableaux, 11 aquarelles, 9 œuvres diverses, ensemble : 153.

La Belgique avait envoyé 46 œuvres de sculpture, 205 tableaux et 17 aquarelles, plus 19 gravures et dessins, en tout : 287.

L'Autriche, 14 sujets de sculpture, 104 tableaux, 19 aquarelles, 4 œuvres diverses, ensemble : 141.

Le Danemark, 20 sujets de sculpture et 158 tableaux, ensemble : 178.

Il ressort de ces envois, relativement considé-

rables, que le goût des arts se développe et progresse rapidement partout autour de nous, et que la clientèle américaine est convoitée un peu de toutes parts.

L'apport de la France était l'un des plus importants; il y avait 258 sujets de sculpture, 477 tableaux et 254 œuvres diverses, aquarelles, pastels, gravures, dessins, etc., ensemble : 989 numéros.

Dans ce nombre figuraient des chefs-d'œuvre de Bonnat, Carolus Duran, Rosa Bonheur, et une pléiade d'autres qui ont été très remarqués.

J'y ai vu aussi un joli paysage de notre compatriote, M. Georges Motteley, de Caen, qui représentait « l'ancien lavoir de Clécy ».

Tels sont les aperçus que je puis donner sur l'art de la peinture dans l'Amérique du Nord et à l'exposition de Chicago. Outre les œuvres des artistes de profession, il y avait, dans les pavillons spéciaux de chacun des États de l'Union, des œuvres d'amateurs : peintres sur toile, sur marbre, sur vitraux et sur porcelaine. Il y avait notamment des assiettes très joliment décorées, tantôt avec des fleurs, tantôt avec des poissons, imitant parfaitement la nature, qui étaient exposées dans les pavillons du Kansas, du Kentucky et de l'État de Washington, sur le Pacifique.

J'ai remarqué dans le pavillon du Kansas un joli dessin commémoratif au crayon noir sur papier du Japon, de deux mètres de largeur sur un mètre de hauteur, dont le sujet a pour but de consacrer la mémoire de la donation faite par M. de Boissière, de France, de 3,156 acres de terrain et de 25,000 dollars (125,000 fr.)

pour fonder un orphelinat et une école industrielle dans le Kansas ; le dessin porte cette devise : « Amitié, amour et vérité ». Il est très joliment fait.

CHAPITRE III

SCULPTURE STATUAIRE. — MONUMENTS COMMÉMORATIFS ET DÉCORATIFS

Les Américains se sont montrés reconnaissants des services rendus par les grands hommes : dans presque toutes les villes importantes, et surtout dans les plus anciennement fondées, des monuments commémoratifs artistiques, emblématiques, des statues équestres, des statues en pied ou assises et des bustes sont érigés, très souvent avec des dédicaces pleines de sentiment, aux hommes politiques, aux militaires, aux savants et aux philanthropes quelconques.

L'analyse des monuments artistiques de ce genre, que j'ai pu voir va être très longue ; malgré cela elle sera fort abrégée. Je l'ai rédigée pour ordre, afin de donner la mesure de leur importance, des sentiments qui les ont inspirés et du caractère américain.

§ I^{er}. Monuments commémoratifs principaux

Bien qu'il soit universellement connu, je dois citer en première ligne le monument, en forme d'immense obélisque de marbre blanc, élevé au général Washington, dans la ville capitale politique des États-Unis, grâce à une souscription nationale et au concours de l'État. Ce

monument par excellence est le plus important de tous ; c'est une aiguille colossale creuse, haute de 169 mètres, dans laquelle on a établi un ascenseur capable de contenir vingt-cinq personnes à la fois et qui s'élève jusqu'au haut ; là se trouve une galerie intérieure d'où l'on découvre un panorama splendide.

Cette structure a coûté 6.000.000 de francs. On a de la peine à se faire une idée de son élévation et de son importance : la dernière pierre, c'est-à-dire la clef, qui forme le recouvrement de cet obélisque pèse 3.760 kilos, et la pointe extrême est composée d'un bloc d'aluminium poli et scintillant au soleil ; il pèse 2 kil. 830 grammes. La construction de cette pyramide a présenté de sérieuses difficultés, relatives principalement à la fondation ; mais ces difficultés ont été très habilement surmontées, et l'ensemble est parfaitement vertical. Le deuxième monument comme importance est l'arc de triomphe que la ville de New-York a élevé au général Washington (Washington memorial arch) lors de la célébration du centième anniversaire de son avènement à la Présidence du gouvernement des États-Unis. Cet arc est de marbre blanc, ses proportions sont belles ; il est orné de sculptures emblématiques très soignées ; il a 26 mètres de hauteur, et l'arcade a 9 mètres d'ouverture ; sur le couronnement de la façade, on lit la citation suivante extraite d'un des discours du général : « Élevons « un étendard près duquel les gens sages et honnêtes « pourront se grouper... L'événement est dans la main « de Dieu. »

Vient ensuite, dans le même ordre d'importance, le

monument commémoratif de la bataille de Bunker Hill, à Charleston, annexe de Boston. C'est une pyramide très effilée dans le genre de celle de la ville de Washington, dont je viens de parler.

L'un des plus typiques est le monument élevé dans le parc de la ville de Boston aux hommes qui sont morts pour leur pays sur terre et sur mer pendant la guerre.

Ce monument consiste en une colonne de marbre blanc de 27 mètres de hauteur en totalité ; cette colonne supporte une jolie figure en bronze, emblème de la province des Massachusetts, qui, s'appuyant d'un côté sur la hampe du drapeau national, distribue des couronnes.

Le fût de la colonne repose sur un socle en granit très large, surmonté de deux embases de marbre superposées ; contre les angles s'appuient quatre statues allégoriques en marbre blanc ; une de ces statues représente un marin, une autre un fantassin, une troisième l'Histoire et une quatrième la Gloire avec des couronnes.

Chacune des faces du socle principal est ornée d'un bas-relief ; l'un représente le départ des régiments en présence des familles des soldats, de la magistrature et du clergé (y compris l'Évêque catholique) ; l'autre représente le départ des marins et un vaisseau qui bombarde un fort ; le troisième rappelle les soins qui ont été donnés aux blessés, les ambulances, les infirmières. Au premier plan de ce bas-relief est figurée une religieuse catholique sur le champ de bataille ; dans l'arrière-plan, des dames préparent des remèdes et des bandelettes ; le quatrième bas-relief signale le retour

des légions ; les édiles et les dames distribuent des palmes et des couronnes aux vainqueurs.

Un cartouche spécial est consacré à l'inscription suivante : « Aux hommes de Boston qui sont morts « pour leur pays, sur terre et sur mer, pendant la « guerre qui a eu pour résultat de conserver l'unité « américaine, d'abolir l'esclavage et de maintenir la « constitution, la ville reconnaissante a élevé ce monu- « ment, afin que les générations qui s'élèvent puissent « s'inspirer de l'exemple de ces braves. »

L'œuvre entière est signée Martin Milmore, sculpteur. Les bronzes ont été fondus dans la fonderie d'Amès à Chicopée, Massachusetts.

Je ne connais pas en Amérique, je dirais presque nulle part, un monument qui m'ait paru plus net, plus complet, plus patriotique que celui-là.

La ville de Troy, dans l'État de New-York, a élevé un monument du même genre mais que je trouve moins réussi. Il se compose d'un fût carré de 27 mètres de hauteur, surmonté d'une statue de bronze représentant une femme drapée en génie, sonnant la trompette guerrière pour appeler aux armes ; sur les faces du socle, sont de grands bas-reliefs en bronze représentant, l'un la cavalerie, l'autre l'artillerie, le troisième l'infanterie ; le quatrième est dédié à la marine ; il consacre la rencontre du Monitor et du Merrimac. C'est l'œuvre du sculpteur James A. Kelly.

Ces bas-reliefs sont encadrés dans des colonnettes de granit poli, avec chapiteaux style roman très finement sculptés.

Sur l'embase on lit cette inscription :

« 1776-1812, 1861-1865. Aux hommes du comté de Rens-
« selaer qui ont combattu sur terre et sur mer pour leur
« pays. »

Dans le bas-relief emblématique de l'infanterie, la charge à la baïonnette est très bien rendue.

Dans le même ordre d'idées, un très joli monument a été élevé à Detroit aux soldats du Michigan qui ont succombé dans la guerre civile.

La composition de ce monument est compliquée, peu ordinaire, très riche, sévère et bien comprise. Il est de forme carrée, à pans coupés ; quatre statues emblématiques de l'armée et de la marine surmontées d'autant de génies qui couronnent les héros au nom de la patrie s'étagent sur chaque angle, tandis qu'une statue colossale d'un chef indien surmonte le tout ; quatre aigles américaines prêtes à prendre leur vol sont posées sur quatre piédestaux séparés ; elles semblent protéger les défenseurs de la patrie. Tout cet ensemble considérable est conçu avec goût ; c'est une œuvre de mérite, bien exécutée.

La ville de Portland, capitale de l'État du Maine, a fait aussi ériger un monument du même genre ; il est très important ; mais sa composition est moins grandiose et moins heureuse que celle que je viens de décrire ; elle est aussi moins réussie comme exécution. La dédicace est très simple : « La ville de Portland à ses enfants morts pour le salut de l'unité nationale. »

Le monument élevé par la ville d'Utica à la mémoire des soldats qui ont été victimes de la guerre

est assez important, et il ne manque pas d'un certain caractère. Quatre statues emblématiques des différentes armes entourent un large piédestal rond, orné d'un grand bas-relief, qui supporte la statue emblématique de la Patrie, qui leur tend des couronnes.

La ville de Baltimore a érigé un monument de douze mètres de hauteur, orné de bas-reliefs et surmonté d'une statue emblématique de la ville de Baltimore, pour « consacrer le souvenir des combattants qui ont succombé pendant la guerre de l'indépendance ».

A Baltimore aussi, on a élevé une colonne monumentale d'ordre dorique de 40 mètres de hauteur au général Washington. Cette colonne est surmontée d'une statue du général, qui a de grandes proportions, soit 5 mètres de hauteur; la colonne est construite en briques revêtues de marbre; un escalier intérieur conduit à une plate-forme : l'ensemble rappelle la colonne du duc d'York à Londres.

Le monument emblématique élevé à la Marine américaine par la ville de Washington est simple et de bon goût.

Des monuments analogues existent sur d'autres points des États-Unis; je ne cite que ceux que j'ai pu voir.

§ II. — Statues équestres

Le nombre des statues équestres qui existent aux États-Unis est relativement limité, mais ces diverses œuvres m'ont paru avoir une réelle valeur artistique;

je citerai, principalement celles que j'ai pu voir, ce sont aussi les plus importantes.

Le monument colossal équestre du général Grant à Chicago, est de très grandes proportions ; la statue est en bronze; elle est l'œuvre de Louis T. Rebino : elle est considérée par les Américains comme la plus belle statue équestre qui soit aux États-Unis. Le piédestal ressemble à un vaste portique, style vieux roman fantaisiste ; le cheval est très joliment rendu ; il est dans une attitude calme et stationnaire, pendant que le général semble observer les mouvements de son armée. Ce monument complet a coûté 65,000 dollars (soit 325,000 francs) recueillis par souscription, dont la plus forte partie a été obtenue dans les quatre jours qui ont suivi la mort du général.

La statue équestre en bronze élevée au général Jackson, à Washington D.-C, devant la Maison-Blanche, est très remarquable. Elle est placée sur un piédestal de stuc blanc crème, d'une assez grande hauteur ; le cheval se cabre et se supporte sur les jambes de derrière, sans autre point d'appui. Le sculpteur a obtenu ce résultat remarquable par l'équilibre parfait de son œuvre dans tous les détails du cheval et du cavalier : tout l'arrière-train du cheval et sa queue (qui ne sert pas de support) sont massifs, tandis que tout le reste est creux et très mince. Le général regarde la Maison-Blanche et salue ; à chaque angle du piédestal, un canon de bronze sur son affût complète l'ornementation. Ces canons naturels et ceux qui ont fourni une grande partie du bronze de la statue, avaient été pris

à la suite de la victoire de Packenham, remportée sur les Anglais en 1815.

Il y a cinq autres statues équestres à Washington, celles du général Thomas, du général Mac-Pherson, du général Washington, du général Scott, puis une, plus ancienne, dont le nom du titulaire me manque. En général tous les chevaux sont très bien rendus, principalement celui du général Scott et celui du général Thomas.

Je pourrais citer encore d'autres statues équestres en bronze imposantes, notamment celles du général Washington, par H.-K. Browne, à New-York, et une similaire qui est à Boston. Celle du général Reynolds, à Philadelphie, est assez remarquable : c'est une œuvre sans prétention, les attitudes sont naturelles ; le général a une expression convenablement énergique; le cheval est bien fait. Cette statue repose sur un très beau monolithe de granit poli, sur lequel est gravé le nom de Reynolds, 1820-1824. Gettysburg, 1863 1er juillet.

§ III. — Statues monumentales accompagnées de groupes et de bas-reliefs emblématiques

La statue monumentale du Général Lafayette exécutée à Paris pour le gouvernement des États-Unis, est un des plus beaux ornements de la ville de Washington : il suffit de dire que c'est l'œuvre de Falguière et de Mercier.

Les Américains trouvent judicieusement que cette composition est hardie, énergique et admirable sous tous les rapports. Aux côtés de Lafayette se trouvent, sur un

plan inférieur, les statues des comtes d'Estaing et de Grasse, puis, le chevalier Duportail et le comte de Rochambeau ; en avant, une figure emblématique de l'Amérique offre à Lafayette l'épée de la Liberté ; en arrière sont d'autres figures allégoriques.

Je citerai encore au nombre des compositions qui décorent les abords du capitole de Washington : le monument élevé à la Paix, le groupe de Christophe Colomb et l'allégorie de la civilisation, par Horatio Greenough.

Parmi les plus remarquables de ces œuvres d'art, je dois mentionner la statue assise du ministre de la justice, John Marshall, signée W.-W. Story, Rome, 1883. Le ministre est dans une pose méditative; sur un des côtés du piédestal est un très joli bas-relief en marbre blanc, représentant « la Sagesse dictant des arrêts » ; sur l'autre côté, un bas-relief semblable est dédié « à l'Union sur l'autel de la Patrie ».

On voit aussi, devant la façade principale du Capitole, une statue très remarquable du Président Garfield, placée sur un piédestal élevé qui est entouré à la base de quatre statues emblématiques: « le Droit », « la Justice », « l'Étude », « la Force et la Prospérité ». Ce groupe remarquable est l'œuvre de J.-Q. Ward, sculpteur.

Un joli monument similaire est élevé aussi au Président Garfield, à San-Francisco, dans le parc de la Porte-d'Or : l'Amérique couronnée et voilée d'un crêpe lui décerne une couronne ; c'est l'œuvre de Happersbergen, sculpteur à San-Francisco. Sur le piédestal, on a gravé ces mots :

« Ce monument est l'expression de la déférence
« d'un peuple reconnaissant. »

De chaque côté, l'aigle américaine, entourée des drapeaux de l'Union, protège le monument.

L'obélisque de granit commémoratif du général Worth, et celui qui supporte la statue de bronze de l'amiral Ferragut, par Saint-Gaudens, qui lui fait à peu près pendant, doivent faire partie de cette nomenclature. Ils ont été élevés par la municipalité de la ville de New-York ; s'ils sont moins estimés que d'autres, au point de vue des arts, la pensée qui a présidé à leur érection est digne d'être notée. La statue de William Jenkins Worth porte en exergue : « Honneur aux braves » et « Ducit amor Patriæ », puis on lit sur l'œuvre de Saint-Gaudens « A David-Glasgow Ferragut, « né à Knoville-Tenessee en 1801 ; il s'est distingué « pendant la campagne de 1871-1875. »

Un très joli groupe de l'émancipation des esclaves est élevé à Boston en l'honneur du Président Abraham Lincoln : un nègre dont les liens sont déliés remercie à genoux Abraham Lincoln, qui le reçoit avec bienveillance. Ce groupe de bronze est placé sur un piédestal de granit sur lequel est gravée cette inscription : « Une race entière est rendue à la liberté ; le pays est « pacifié, et Lincoln se repose de ses travaux. » « Offert « à la ville de Boston par M. Moses Kimball en 1879. »

Un autre groupe de l'émancipation, qui a une certaine similitude avec celui de Boston, a été érigé à Washington près du Capitole, moyennant la somme de 17.000 dollars (85.000 fr.), produit intégral d'une

souscription réalisée entre eux par les hommes de couleur devenus libres.

Un critique d'art américain, dont j'ignore le nom, apprécie cette œuvre ainsi : « C'était une tâche désespé-
« rante d'avoir à reproduire, soit en couleurs, soit en
« marbre ou en bronze, les traits du Lincoln vivant,
« d'exprimer l'éclat de son attitude et la suavité
« bienveillante de son sourire ; sa grande taille, aux
« formes sèches et raides, ne se prêtait pas aisément
« à un développement artistique, et cependant il avait
« un air de dignité et de distinction naturelle, joint à
« une expression vigoureuse et ferme, que l'artiste de
« la statue de l'Émancipation a eu l'habileté de bien
« saisir et d'immortaliser par le bronze. »

Cette appréciation me paraît être absolument exacte.

Une des statues les plus monumentales du Central Parc de New-York est celle de Daniel Webster. Elle est relativement très simple et la pose est très naturelle (avant tout, les Américains cherchent à produire avec exactitude la ressemblance et l'état habituel des sujets qu'ils traitent). L'embase de la statue porte ces mots :
« Liberté et Union, maintenant et toujours, une et indivisible. » « Monument offert par Gordon N. Burnham, en 1876. »

Il y a à Chicago une grande statue de bronze en pied du Président Abraham Lincoln sur piédestal de marbre exécutée sur la maquette d'Auguste Saint-Gaudens ; elle a coûté 200.000 francs, et elle a été donnée en 1887 aux habitants de Chicago par Eli Bates. Cette

œuvre très austère est très réussie aussi comme exactitude d'expression : le Président est debout devant son fauteuil présidentiel ; il semble adresser la parole à une députation.

A peu de distance de là se trouve le monument élevé à Linné, qui est une œuvre de valeur due au talent de MM. Otto Meyer et Komp sur la maquette de M. C. Dyferman de Stockholm ; il a été offert, en 1891, par les sociétés suédoises de Chicago, auxquelles il a coûté 60.000 francs (12.000 dollars). A la base du piédestal principal sont quatre statues allégoriques qui représentent d'abord l'Histoire naturelle avec ses attributs, reptiles et toxiques, puis l'Entomologie avec ses papillons, ensuite la Minéralogie avec ses cristallisations, enfin la Botanique avec des fleurs et une loupe à la main. Tout cela est présenté avec simplicité et bien réussi.

On voit à Brooklyn, annexe de New-York, une statue très paternelle de Henry Ward Beecher, célèbre prédicateur protestant. La statue a 2m70 de hauteur ; le pasteur est drapé dans son costume de ville de ministre anglican, revêtu d'un macfarlane, tel qu'il en portait habituellement ; une esclave et deux enfants apportent à ses pieds de modestes couronnes. Cette œuvre a été admirablement rendue au point de vue de l'exactitude par J. Q. Ward, sculpteur.

Une des œuvres les plus remarquables de ce genre que j'aie vues de l'autre côté de l'Atlantique, se trouve à San-Francisco, c'est un monument en marbre blanc mat, avec panneaux polis, qui a été érigé à

Francis Scott Key, auteur de la chanson nationale
« The star-spangled banner », « Le drapeau constellé
d'étoiles »; ce monument est du style corinthien. Dans
une niche ouverte, dont le faîte est soutenu par des
colonnes, Francis Scot Key, qui paraît être absorbé par
une profonde méditation, est assis sur un fauteuil
romain; aux quatre angles sont placées des aigles
américaines; sur le petit dôme qui couvre la statue,
une figure emblématique de l'Amérique tient haut et
ferme son drapeau constellé, une tête de bison est à ses
pieds; sur l'un des côté du piédestal, on lit :

« A Francis Scott Key »
« auteur de la chanson nationale The star-spangled
« banner. » Ce monument a été érigé par James Lick de
San Francisco, Californie A.D. M.D.CCCLXXXVIII.

Sur l'autre côté se trouve le refrain de la chanson
nationale :

« The star-spangled banner! O long may it wave
« over the land of the free, and the home of the brave!
« O drapeau constellé d'étoiles! Puisse-t-il longtemps
« flotter sur ce sol de la liberté — et sur le foyer des
« braves »! Cette composition a un aspect imposant,
mais naturel et réussi.

On voit à l'extrémité du promontoire de la ville
de Portland, Maine, un modeste obélisque élevé à la
mémoire de Georges Cleeves, fondateur de la ville de
Portland en 1683, qui fut député, président de la province
de Lygonia de 1646 à 1648.

Je ne vous signalerai que pour mémoire les monuments importants élevés à Attuck à Boston, et celui de

Douglass à Chicago ; je ne les ai pas vus de près et je n'ai pu recueillir que des notes très vagues à leur sujet.

Dans le parc central de Boston (Boston common), un très joli monument en granit et bronze, servant de fontaine publique a été érigé pour consacrer le souvenir d'une découverte scientifique : la découverte de l'anesthésie par l'éther. Une statue de bronze représentant l'inventeur est élevée sur un petit piédestal carré, formé de deux séries de colonnettes de granit rose poli superposées ; entre le premier rang de colonnes, sont des bas-reliefs de bronze, entaillés dans le granit : ils représentent des scènes allégoriques d'essais chimiques et d'opérations ; on y lit également les inscriptions suivantes :

« Ce monument est destiné à éterniser le souvenir
« de la découverte de l'emploi de l'éther pour rendre la
« douleur insensible, ce qui a été démontré, pour la
« première fois, au monde savant, à l'hôpital général
« des Massachusetts, à Boston, en octobre 1846. »

« Il n'y aura donc plus de douleur : ce bienfait
« nous vient du Seigneur Très-Haut, dont l'inspiration
« est merveilleuse et les œuvres excellentes. »

« Ceci est le don de Thomas Lee, à titre d'expres-
« sion de sa gratitude pour le fait acquis du soula-
« gement de l'humanité par l'aspiration de l'éther. »

« Un citoyen de Boston a élevé ce monument
« en 1847. »

Toute cette composition respire la philanthropie vraie et intelligente.

A la même époque, et presque simultanément,

paraît-il, deux citoyens de Boston, dont l'un était, je pense, William Thomas Green Morton, avaient découvert l'application de l'éther à l'anesthésie.

En dernier lieu, j'ai vu à Fort Simpson, dans la Colombie Britannique, près de l'Alaska, un cippe en granit, très curieux, qui est érigé sur le rivage ; il est d'assez grande dimension, et on l'a orné d'un médaillon de marbre blanc sculpté et bien proportionné ; cette petite colonne est érigée à la mémoire du :

1ᵉʳ Legaie et de Paul Legaie

Paul Legaie était le chef suprême des Indiens de la nation des « Tsimpsians ». Il désirait mourir dans un endroit isolé pour que l'on ne trouvât son corps que cinq heures après son décès, afin qu'il eût le temps d'arriver au ciel. Son désir a été exaucé : on n'a trouvé ses restes mortels que huit heures après sa mort.

En terminant la nomenclature des monuments artistiques spéciaux, je dois mentionner pour ordre la statue allégorique de « la Liberté éclairant le Monde », œuvre célèbre de Bartholdi offerte par la France aux États-Unis et que l'on a pu voir partiellement à Paris lors d'une des dernières expositions. Elle est très appréciée, ses proportions colossales disparaissent considérablement dans l'immense rade de New-York.

§ IV. Statues en pied

Une quantité très notable de statues en pied ornent les parcs, les places publiques, les boulevards et les monuments publics des villes principales, plusieurs de

ces statues sont dues à la munificence de citoyens généreux. Voici l'énumération de celles que j'ai pu noter en passant, en ayant soin de constater, autant que cela m'a été possible, les noms des artistes, des donateurs et des fondeurs.

Il y a d'abord à New-York :

Dans le Central Park, la statue en bronze de Shakespeare debout : la pose est bonne, le costume est celui de l'époque, c'est une œuvre réussie de J. Q. Award, fondue par Wood et C° à Philadelphie. Elle a été érigée sur un piédestal en granit rose et gris poli, orné de moulures et de belles guirlandes sculptées en creux, aux frais et par les soins de quelques citoyens de New-York, en 1884, lors du 300° anniversaire de la naissance de Shakespeare.

Sir Walter Scott est représenté assis, de grandeur naturelle : c'est un bronze consciencieux, expressif, dû au talent de John Stell, sculpteur à Édimbourg. Elle a été offerte par les Écossais résidants et leurs fils pour le 100° anniversaire de la naissance de Sir Walter Scott, le 15 août 1871.

Près de là se trouve Robert Burn, assis : cette statue de bronze a été offerte par les admirateurs du « Barde agreste de l'Écosse », « Scotia's peasant Bard », pour le centième anniversaire de sa naissance. C'est une œuvre travaillée, mais moins simple et moins heureusement réussie que les autres.

La statue de bronze de Fitz Greene Halleck, assis, est bien rendue, expressive et originale; elle est signée : Wilson Mac-Donald, sculpteur, 1876.

Près de cette statue se trouve le buste de bronze de Beethoven. Il est deux fois et demie plus grand que nature ; il repose sur un pilastre carré en granit poli ; l'expression méditative est très consciencieusement rendue. Sur la base, devant le pilastre, est la muse de la musique, qui exprime ses regrets en s'accompagnant avec sa lyre : cette figure est jolie, bien posée, bien inspirée; elle est l'œuvre du sculpteur H. Baerer.

Un peu plus loin, dans le même parc, se trouvent la statue en pied de Morse l'électricien, par B. M. Pickett, sculpteur, 1870 ; celle de Goethe, puis plusieurs œuvres d'art dont il va être question plus loin.

Sur la place Washington, à New-York, se trouve la statue de bronze de Garibaldi, 1807-1882. Garibaldi tire l'épée. Cette statue a été offerte par les citoyens italiens des États-Unis en 1888.

Dans le même endroit se trouve un buste artistique, en bronze, un peu plus grand que nature, très réussi, élevé à la mémoire d'Alexandre Lyman Holley, de Lakeville, Connecticut. « Il a établi en Amérique « et répandu dans le monde, la manufacture de l'acier « Bessemer ». « Témoignage d'estime d'ingénieurs des « deux hémisphères. »

J'ai remarqué aussi, à New-York, une statue de bronze élevée à M. Seward, sénateur et ministre des États-Unis ; il est représenté assis et dans une attitude grave.

Près du port de New-York se trouvent la statue de bronze de James Watt, puis celle d'Ericsson, dont le piédestal est orné de trois bas-reliefs en bronze, qui

rappellent les inventions principales d'Ericsson : les pompes à vapeur pour combattre les incendies, — les bateaux submersibles, — et sa fabrique de canons.

Dans cet ordre de statues, trois des plus importantes de New-York sont celles du général Lafayette, par Bartholdi, celle de Benjamin Franklin et celle de Abraham Lincoln.

J'en passe, sinon des meilleures, au moins un certain nombre, telles que celles de Dodge, de Puritan, etc.

La ville de Washington possède un certain nombre de statues en pied, dont une partie se trouve dans l'intérieur du Capitole : l'ancienne salle des représentants est maintenant consacrée à la mémoire des grands hommes, ce qui contitue un Panthéon où chaque état de l'Union est invité à envoyer deux statues d'hommes qui se seront rendus dignes de cet honneur.

Actuellement, il s'y trouve au moins dix-neuf statues de marbre de grandeur nature, quatre de bronze et quatre bustes.

Les plus remarquables de ces statues sont : celle de Thomas Jefferson, par David d'Angers, qui a été fondue à Paris en 1833, par Honoré Gonon et ses fils; celle du président James A. Garfield par Nichaus; celle du président Abraham Lincoln par Winnie Ream; la statue d'Alexandre Hamilton, par Horatio Stone. Celle de Roger William a été coulée en bronze par Robert Wood et Cº; le statuaire Franklin Simmons, fit cette œuvre pendant son séjour à Rome; c'est une figure très réussie. La statue de Robert Fulton, par Howard

Roberts, de Philadelphie, m'a paru être l'une des meilleures.

Les autres statues ont aussi du mérite ; j'ai relevé principalement les noms des sculpteurs suivants : Dmochowski, C. B. Yves, L. C. Mead, P. Powers, H. K. Brown, S. Greenough.

Au centre de cet hémicycle, sur un piédestal qui domine les statues des hommes illustres, on voit, sur un char romain en marbre (le char ailé du Temps), une figure allégorique en marbre blanc de grandeur nature, représentant « le Génie de l'Histoire, qui enregistre les événements qui intéressent la nation », une des roues dorées de ce char forme le cadran de l'horloge. Cette œuvre est relativement ancienne, assez décorative et surtout originale.

Au haut de l'escalier d'honneur, en marbre, qui conduit à la salle des séances, se trouve la statue de marbre de Hancock, avec cette inscription : « Il a « inscrit son nom là, où toutes les nations devront le « lire, et le Temps ne devrait pas l'effacer ». En parallèle, on a placé une statue de marbre élevée à Benjamin Franklin, et, près de là, une troisième statue est érigée à Jefferson.

En plus des monuments commémoratifs et des statues de divers genres que je viens d'énumérer, il y en a encore au moins huit autres qui ornent la ville de Washington ; ce sont : celles du président Lincoln, en marbre ; la statue de bronze du général Rawlins, en costume de campagne, tunique, bottes à l'écuyère, grand chapeau de feutre à l'américaine, ensemble très

naturel et réussi ; puis les statues de Christophe Colomb, du général Dupont et celle du professeur Henry, l'un des premiers organisateurs de l'Institution Smithsonienne ; celle de Franklin, en marbre blanc, d'une exécution toujours simple et digne ; enfin, celles du général Henry et du général Scott.

A Baltimore, en plus de ce que j'ai déjà énuméré, il y a une statue du général Washington, une de George Peabody, assis, et une de Robert B. Tassey (chief justice), premier président de l'État de Maryland. Le juge est assis, bien drapé dans sa toge ; il tient à la main droite un dossier de procédure roulé ; il semble écouter.

Une des plus belles œuvres d'art qui sont dans le parc de Lincoln, à Chicago, c'est la statue de bronze de l'explorateur de La Salle. La pose est peu ordinaire ; La Salle semble gravir un rocher. Elle a coûté 60.000 francs ; le comte Jacques de la Lang en est l'auteur : elle est très expressive et artistique. Dans le même parc de Chicago, il y a aussi une bonne statue de Schiller ; c'est une reproduction de l'œuvre d'Ernest Raus. Elle a coûté 8.000 dollars, soit 40.000 francs, qui ont été payés par les donateurs.

La mémoire du président Lincoln a été aussi honorée d'une statue à San-Francisco ; c'est l'œuvre de B. Mezzara.

Celle de Thomas Stari King, que l'on voit aussi à San-Francisco, est une des œuvres remarquables du sculpteur P.-C. French, de New-York, que, déjà plusieurs fois, j'ai eu l'occasion de citer. C'est une statue

de bronze, à l'expression mâle et énergique, élevée sur un piédestal de granit rose poli, avec encadrements mats et sculptés ; l'inscription suivante est gravée sur le piédestal : « Thomas Stari King, 1824-1864. En lui, « l'éloquence, la force et la vertu étaient unies à un cou-« rage inébranlable, pour le service de la cause de la « vérité, de son pays et de ses compatriotes. »

La ville de Philadelphie fait ériger actuellement une statue colossale en bronze à William Penn, l'un des fondateurs de la secte des « quakers » ou « des amis » ; il a été surtout l'illustre fondateur de la Pennsylvania.

Cette statue a 11 m. 66 c. de hauteur ; elle pèse 27.180 kilos ; le tronc d'arbre sur lequel repose le bras de William Penn a 5 mètres de hauteur ; la tête a 1 m. 05 de circonférence sous le chapeau, et les épaules ont 8 m. 12 c. de tour. Cette statue sera le couronnement de la haute tour carrée monumentale qui domine l'hôtel de ville de Philadelphie. Cette œuvre, aux proportions colossales, est très réussie sous le rapport de la composition ; c'est l'idéal de la bonhomie et du naturel. Le coulage du bronze est parfaitement traité et le mérite de l'exécution et de l'assemblage m'a paru être indiscutable.

Il y a aussi dans le parc de Philadelphie une statue de très grandes proportions qui est érigée à Abraham Lincoln.

J'ai vu à Portland, Maine, une bonne statue du poète Longfellow ; elle a été exécutée en bronze, sur la maquette du sculpteur Franklin Simmons. Longfellow

est assis sur un fauteuil classique romain ; sa redingote est recouverte d'un côté par un manteau ramené sur les genoux ; la pose est méditative ; il tient un rouleau de feuillets à la main, et semble recevoir un ami. Le piédestal de granit sculpté est concave sur chaque face ; il est très joliment dégagé par des moulures et des sculptures de bon goût, c'est un genre très réussi qui sort de l'ordinaire. L'ensemble a coûté 12,000 dollars, 60,000 francs, réalisés par une souscription publique.

La ville de Boston est richement ornée de statues, provenant pour la plupart de dons généreux ; l'une des plus réussies et des plus importantes est celle de Benjamin Franklin, œuvre de Greenough, (fonderie d'Amès) qui est placée dans la cour de l'hôtel de ville. Elle est sur un piédestal carré, orné de quatre bas-reliefs en bronze. Sur l'un de ces bas-reliefs, on voit Franklin, débutant comme imprimeur ; sur le suivant, c'est l'épisode de la déclaration de l'indépendance américaine, le 4 juillet 1776 ; le troisième panneau rappelle le souvenir de la clef électrisée, avec l'épigraphe connue : « Eripuit cœlo fulmen, sceptrumque tyrannis » ; le quatrième représente l'épisode du traité de paix et d'indépendance, le 3 septembre 1783.

La statue de bronze de Josiah Quincy fait le pendant de celle de Benjamin Franklin ; elle a été érigée en 1879, à l'aide des sommes léguées à la ville de Boston, par Jonathan Philips. C'est l'œuvre du sculpteur Thomas Ball ; elle a été fondue à Munich en 1879.

Ces deux monuments rappellent de loin, par leur situation et leur ensemble, celles de Malherbe et Laplace, à Caen; mais elles sont de proportions un peu plus fortes.

Le souvenir consacré à Thomas Cass, colonel du 9ᵉ régiment de volontaires des Massachusetts est très digne. Cet officier est décédé à Malvern Hill, il était attaché à l'armée de Potomac ; on lui a élevé une statue de marbre blanc dans le parc de Boston ; le colonel est dans une attitude d'observation, la tête nue, les bras croisés; c'est l'œuvre de J.-J. Horgan, à Boston. La statue repose sur un piédestal de granit poli, orné de détails ciselés ; on y lit cette inscription :

« Statue commémorative élevée au commandant
« et au régiment organisé le 3 mai 1861, mis en marche
« le 21 juin 1861. Irlandais de naissance, américains
« d'adoption, ils ont combattu pour l'union de la confé-
« dération américaine, une et indivisible. Offert à la
« ville de Boston par la Société des volontaires du
« Massachusetts, le 12 novembre 1889. »

Dans l'avenue de la commonwealth à Boston, on remarque la statue de bronze en pied de John Glover, de Marblehead, soldat de la révolution, commandant le régiment de 1000 hommes d'infanterie de marine engagés pour la durée de la guerre. Cette statue repose sur un piédestal de granit qui porte cette inscription :
« Il a rendu des services signalés à son pays, notamment
« en transportant l'armée de Brooklyn à New-York
« en 1776, et en traversant le Delaware le 25 décem-
« bre 1776. Le général Washington l'avait honoré de sa

« confiance. » Cette statue intéressante est l'œuvre de Martin Milmore; le costume ancien la rendait difficile à réussir; elle a été offerte à la ville de Boston par Benjamin Tyler Reed, en 1875.

Près de là se trouve la statue de granit d'Alexandre Hamilton, avec une expression aussi ferme que le granit; il est né dans l'île de Nevis en 1757, mort à New-York en 1804. Sur le piédestal de granit, il y a trois médaillons sculptés en granit, puis la dédicace suivante : « Alexandre Hamilton fut un orateur, un écrivain, un « soldat, un jurisconsulte et un financier; cependant « son aptitude spéciale était pour la finance : son « profond génie embrassait tout le rouage administratif « de Washington. »

Toujours dans cette même avenue, la statue de bronze de Christophe Colomb est très expressive : il montre de la main droite le globe terrestre, tandis que sa main gauche désigne son idéal. Elle repose sur un piédestal en granit jaune, à colonnettes plates, d'un style assez original.

Je citerai encore pour ordre les statues de Leif Eriksen, par Anne Whitney, et celle de William Lloyd Garrison; malgré leur mérite relatif je ne puis les apprécier parce que je n'ai pas pu les voir.

Charles Sumner a été un des bienfaiteurs de Boston; cette ville lui a élevé une statue importante. Il est en costume civil, dans une pose d'orateur : cette statue rappelle un peu celle d'Arcisse de Caumont, par Harivel Durocher, à Bayeux.

On a élevé aussi une statue de bronze sur piédestal

de granit à Ericsson, à Boston : c'est une œuvre d'un assez grand prix, mais elle est un peu allégorique et fantaisiste.

Les statues de bronze de William Prescott, de John Andrew par le sculpteur Ball, celle de Adams, de Horace Mann sont simples ; elles complètent à peu près la série statuaire extérieure de Boston.

Dans l'atrium du Capitole de Boston il y a encore quelques bustes et des statues dignes d'être notés.

Une très belle statue de marbre en pied du général Washington orne le centre. Elle est encadrée dans une double série de faisceaux de drapeaux historiques, qui donnent à cette image un aspect particulier et imposant.

Tout auprès se trouve la statue de marbre de John A. Andrew, sculptée par Thomas Ball, en 1890.

Puis il y a un buste en marbre du général Washington, émergeant aussi entre des faisceaux de drapeaux ; un buste du président Abraham Lincoln lui fait pendant, et il est orné de même avec des drapeaux ; enfin, j'ai remarqué les bustes de marbre de Henri Wilson et de Charles Sumner, qui complètent l'ornementation de cet atrium.

Devant l'extrémité nord de la salle des souvenirs, à l'université de Cambridge (ville contiguë à Boston), on a placé la statue de bronze de John Harvard, qui fonda en 1638 cette université, qui porte son nom actuellement. L'expression de la tête est belle ; le professeur en toge est assis dans un fauteuil Louis XIII, qui repose sur un piédestal très bas en granit rose lisse, presque

poli. Cette statue a été offerte à l'université par Samuel James Bridge en 1883 ; elle est signée Emmanuel Daniel French 1882 : c'est une œuvre relativement très simple, mais de bon goût et très réussie.

Ceci termine l'énumération des œuvres de statuaire que j'ai pu voir aux États-Unis. Je n'ai pas pu tout voir, et il manque ici le détail de ce qui peut exister dans les localités que je n'ai pas visitées ; toutefois, j'ai lieu de penser que ces lacunes ne sont pas très considérables.

Les personnes qui connaissent les États-Unis, et qui auront la patience de lire ce qui précède, trouveront peut être que cette liste est beaucoup trop longue et que je suis quelquefois très indulgent. Sans doute, au point de vue abstrait de l'art, je me montrerais peut-être plus sévère pour les œuvres d'un peuple quelconque dont l'éducation artistique serait faite depuis longtemps. Mais, ici, nous sommes en présence d'un peuple fondateur d'État, qui a eu tout à créer spontanément, et dont on ignore généralement les travaux artistiques. J'ai dû constater le nombre et le mérite des œuvres en ce qu'elles ont de naturel, de vrai, les sentiments philanthropiques et patriotiques qui les ont inspirées, tous les souvenirs historiques qu'elles évoquent, plutôt que le caractère exclusivement artistique, poétique et idéal que nous sommes habitués à rechercher ; mais encore est-il que, si je devais formuler mon appréciation, je donnerais à l'ensemble de ce que j'ai vu la note « très bien ».

§ V. — Œuvres d'art décoratives

L'art du statuaire est relativement moins avancé, aux États-Unis, que l'art de la peinture, bien que la longue énumération qui précède démontre qu'il y a de nombreux artistes qui ont produit une quantité relativement très notable d'œuvres très sérieuses. Mais les Américains eux-mêmes admettent que les races anglo-saxonnes ont moins d'aptitude pour l'art du statuaire que les races latines.

En général, les œuvres de sculpture statuaire sont payées des prix très élevés.

A part certaines exceptions, les artistes s'occupent peu de l'objet d'art de cabinet ou de salon genre Barbedienne; cependant, parmi les œuvres dont j'ai encore à vous entretenir, et dans les 148 numéros exposés à Chicago, il y a un certain nombre d'objets qui annoncent de l'avenir.

Les Tilden Douglas, les Frederic Triebel, Mme Caroline Brooks et plusieurs autres me paraissent être des artistes de premier mérite.

Je dois citer encore Mme Lubri Stedman Samson, qui a créé récemment à Tacoma, dans l'État de Washington, sur le Pacifique, une école de sculpture très active et très prospère : les petits sujets et les figurines de terre cuite qu'elle avait présentés dans le pavillon de l'État de Washington étaient très gentiment traités.

En plus des monuments que je viens d'énumérer, j'ai remarqué un certain nombre de jolies œuvres d'art

décoratives qui ornent les parcs et les jardins publics et les avenues des grandes villes des États-Unis et qui, pour la plupart, sont offertes par de généreux donateurs.

Il y a d'abord, à New-York, dans le parc central :

Le chasseur indien avec son chien, groupe de bronze très expressif.

Le fauconnier, statue de bronze, figure artistique, offerte par George Kemp, 1872.

Deux aigles se disputant un bélier, joli groupe bronze signé : E.-F. Patin, Sc. 1850, offert par G. W. Burnham, 1873.

A Baltimore, on remarque surtout diverses œuvres d'Antoine-Louis Barye (1796-1875). Elles sont en bronze et fondues par Barbedienne :

1° Un lion sur un socle de granit, avec médaillon.

2° Un groupe emblématique de la Paix : « un pâtre assis sur un bœuf regarde un enfant qui joue ».

3° La Guerre, sous la forme d'un guerrier nu, le front ceint d'une couronne de laurier. Il est assis sur son cheval, son casque est près de lui il écoute un enfant qui fait des appels avec une trompette ; il saisit la poignée de son épée.

4° Civilisation : un jeune homme, assis sur un tigre, dont il a écrasé la tête, tient de sa main gauche une épée dans le fourreau, et de l'autre, il protège un enfant, qui tient un livre à la main.

5° Force : Un athlète, assis sur un lion, protège un enfant qui médite.

6° Courage militaire : un guerrier, son casque sur la tête et son épée dans le fourreau, qu'il tient de la

main gauche, est prêt à affronter froidement un danger. Cette dernière composition est signée P. Dubois; elle a été fondue par Barbedienne.

Il y a dans la galerie Corcoran, à Washington D. C., un grand nombre d'œuvres de Barye en réduction. C'est l'une des collections les plus complètes qui existent des œuvres de cet artiste : elle se compose de 103 pièces. L'une des plus remarquables est celle qui représente Thésée et le centaure ; elle est haute d'environ 1 m. 20. Il y a ensuite une superbe paire de candélabres à neuf lumières et six figurines, mascarons et chimères, dont les originaux avaient été fondus pour le Duc de Montpensier.

Le groupe de deux Arabes tuant un lion est très mouvementé et très joli.

Il y a dans le parc des Druides, à Baltimore, une jolie statue style égyptien.

Parmi les groupes de bronze artistiques les plus remarquables de l'art américain, je citerai un monument élevé « Aux Indiens de la tribu d'Ottawa », appelé aussi « le Groupe de l'alarme », qui est érigé dans le parc Lincoln à Chicago. Un chef indien est entouré de sa famille ; il est vêtu du costume de sa tribu et se tient debout, prêt à défendre ses enfants avec l'arme qu'il serre dans ses mains. Ce groupe, très bien disposé, très mouvementé, est parfaitement naturel et énergiquement rendu. Il a été composé par John J. Boyle, et il a coûté 15.000 dollars (75.000 francs); il a été offert à la ville de Chicago par M. Martin Rierson. Sur le piédestal en granit sont quatre bas-

reliefs en bronze qui représentent des scènes allégoriques de la vie indienne, puis cette inscription : « Aux Indiens de la tribu d'Ottawa de l'Illinois, mes amis. ».

Un autre très joli groupe de marbre blanc se trouve à Sacramento, Californie ; il décore le centre de la grande salle, en forme d'atrium, du rez-de-chaussée qui est sous le dôme du palais du gouvernement. Il représente « Isabelle la Catholique promettant à « Christophe Colomb de protéger son entreprise, et « d'engager ses bijoux plutôt que de l'abandonner, si « les trésors de l'État ne suffisaient pas ». Ce beau groupe, intéressant, a été offert à l'État de Californie par D. D. Mils en 1882 : ce sujet est très décoratif ; les figures sont presque de grandeur nature ; elles m'ont paru être convenablement exécutées et judicieusement disposées.

En 1889, il y avait à l'exposition de Paris une belle œuvre en bronze, grandeur nature, qui représente « un joueur à la balle » par Douglas Tilden. Le jeu de balle est un exercice national dans l'Amérique du Nord ; le sujet est bien rendu ; il a été offert à la ville de San-Francisco par « un ami du sculpteur », et c'est maintenant un des ornements du parc de la porte d'Or à San-Francisco.

Après avoir énuméré les œuvres américaines, je ne puis omettre de signaler une œuvre japonaise qui m'a semblé être extrêmement remarquable, autant par son mérite intrinsèque que parce qu'elle est l'œuvre d'artistes dont je n'aurais pas soupçonné l'existence dans un pays comme le Japon.

Cette œuvre fait partie d'une collection de 15.000 objets de curiosité, provenant de la Chine, du Japon et des Indes, qui a été offerte par M. Frederic Stearns à la ville de Détroit, Michigan, et que j'ai déjà eu l'occasion de signaler.

C'est un groupe de lutteurs asiatiques modelé avec une matière qui ressemble à un stuc quelconque très fin, colorié d'après nature et verni.

Ces lutteurs sont l'un et l'autre taillés en hercules, de deux mètres de hauteur au moins ; ils paraissent doués d'une force musculaire considérable ; l'un de ces lutteurs est de race blanche, l'autre est de race bronzée. L'artiste les a représentés au moment critique : le lutteur blanc enlace l'autre dans ses bras ; il l'a soulevé de terre et l'étouffe.

L'expression de la force surhumaine déployée par l'un, et le sentiment de douleur et de rage ressenti par l'autre sont admirablement exprimés ; les yeux à pleins orbites, comme les Japonais savent les représenter, sont saisissants.

Il me paraît probable que l'artiste a eu l'intention de constater la supériorité des races blanches sur les races brunes.

La sculpture à l'Exposition de Chicago

Une des plus jolies compositions que j'aie remarquées à l'exposition de Chicago, c'est une statue de femme drapée en génie, d'une hauteur de deux mètres trente environ, coulée en plâtre, qui représente la devise allégorique de l'État de Wisconsin : « Forward »,

« en avant ; » c'est la première œuvre de Miss Jean Pond Miner, de Madison. Cette composition, à la fois gracieuse et d'une grande énergie, révèle chez l'auteur un vrai talent naturel développé à un degré supérieur par l'étude et une application soutenue. L'œuvre a été adoptée à la suite d'un concours entre différents artistes, et elle sera exécutée en marbre blanc de Vermont, sur piédestal de marbre du Wisconsin.

Une autre composition analogue, en plâtre également, mais naturellement moins entraînante que la précédente à laquelle elle faisait pendant dans le pavillon de cet État, était intitulée « le Génie du Wisconsin ». Une statue de femme de deux mètres trente environ, drapée dans le drapeau national américain, caresse son aigle ; c'est l'œuvre de Miss Nellie Mears, de Oshkosh, Wisconsin.

Un certain nombre de jeunes dames américaines se livrent à la sculpture et à la peinture, et, en particulier, à la sculpture statuaire ; parmi celles qui se sont distinguées, je dois citer, outre les deux artistes du Wisconsin que je viens de nommer, Mme Ellen Rankin Copp, d'Atlanta, et maintenant à Chicago : sa statue allégorique de « la Maternité » a le mérite de l'expression vraie et du naturel.

Dans le même ordre d'idées, il y avait aussi deux statues en plâtre, la principale était l'allégorie de l'Éducation par Francis Goodwin, de Newcastle, Indiana ; mais, à mes yeux, l'une et l'autre étaient loin de valoir les trois précédentes.

Enfin, on avait exposé une œuvre unique en son

genre, la statue allégorique de la Justice, de 2m13 de hauteur et de fortes proportions. C'était une œuvre sévère et correcte, sans prétention, très simplement drapée ; elle a été modelée par M. R. H. Park. On a dit que c'est la première fois que la justice a été représentée avec les yeux ouverts. Elle tient de la main droite un glaive abaissé, tandis que la main gauche soulève une balance ; elle est supportée par une sphère terrestre de dimensions proportionnées, que soutient sur son dos une aigle américaine de très grande dimension aux ailes éployées. Avec ce double support, la statue a 4 mètres 57 centimètres de hauteur.

Le principal mérite de cette œuvre était d'être exécutée exclusivement en argent pur, y compris la sphère et l'aigle : il a fallu 80.000 onces d'argent pour fondre le tout, ce qui est estimé à 65.000 dollars, soit 325.000 francs. Outre cela, ce groupe reposait sur une plinthe d'or massif estimée 250.000 dollars, ou 1.250.000 francs.

Cette œuvre faisait le centre d'attraction de l'exposition minéralogique de l'état de Montana : au point de vue du mérite du fondeur, elle était, paraît-il, admirablement réussie, et il m'a semblé que cette appréciation est très justifiée.

L'exposition régulière des sculpteurs des États-Unis, dans le palais des Beaux-Arts de la World's fair (exposition de Chicago), comprenait 148 numéros plus ou moins importants. Une des œuvres qui faisait le plus d'effet était une chasse au bison, plâtre de grande dimension, n° 26 du catalogue. Un Indien à

cheval attaque corps à corps un bison énorme, qui se défend et laboure les flancs du cheval avec ses cornes, tandis que l'Indien le perce à coups de flèches : ce groupe était très mouvementé et d'un certain réalisme.

Le n° 48, « Struggle for work », la lutte pour le travail, par J. Gelert, de Chicago, m'a paru être bien interprété.

Le n° 120, Chasse à l'ours par des Indiens, œuvre de Tilden Douglas, à Paris, sujet très bien rendu.

Le n° 124 « Love knows no caste », l'amour ne connait pas les divisions de caste », par Frederic E. Triebel, à Florence, est une œuvre de marbre très jolie.

Le n° 91, « Nearing home », « on approche de la maison paternelle », sujet en marbre, par Partridge William Ordway, de Boston, très réel et très expressif.

J'ai remarqué aussi le n° 78, buste en plâtre de John Ericsson, par August Lindstrom, de Chicago.

Le n° 128, intitulé « Un rêve », par W^m Turner, à Florence, était une figurine de marbre très gracieuse.

Une statuette plâtre, qui porte le n° 17, modelée par Amy A. Bradley, de Boston, et qui est intitulée « Une fille des Pharaons », a un certain mérite.

Le n° 24, groupe en marbre de la famille Vanderbilt, par Caroline S. Brooks, de New-York, est une composition très compliquée, mais convenablement traitée.

On remarquait aussi le n° 11, buste de M^{me} B..., marbre blanc, avec cheveux teintés, présenté par M. Paul Bartlett, à Paris : l'effet de cette coiffure était assez singulier.

Le n° 76, buste en marbre présenté par M. Henry A. Kitson de Boston, était assez gentil.

Je pourrais multiplier les citations ; mais celles qui précèdent suffiront, je le pense du moins, pour donner une idée du degré de développement que l'art de la sculpture prend actuellement aux États-Unis.

Le cadre de ce travail ne me permet pas d'énumérer les œuvres principales des étrangers à l'Amérique ; il y avait cependant de belles choses envoyées d'Europe et le Palais des Beaux-Arts était bien orné. Il y avait quelques gracieux sujets dans l'exposition italienne, et surtout dans l'exposition française ; on a beaucoup remarqué : « Quand même », figure en plâtre d'Antoine Mercié, puis David et Goliath, aussi de Mercié ; la Sirène, de Puech Denys ; Mozart enfant, par Louis-Ernest Barrias ; Aigle et vautour se disputant un ours, par Auguste Cain ; Washington et Lafayette, par Bartholdi, etc, etc. Il y avait en tout 145 numéros d'œuvres modernes françaises.

Dans le parc de l'exposition de Chicago, un grand nombre d'œuvres de sculpture d'art étaient disposées, soit sur les pelouses, soit sur les monuments, de tous les côtés ; mais, outre que ces groupes emblématiques étaient exclusivement composés pour un décor temporaire, ils étaient pour la plupart les œuvres de sculpteurs modeleurs français et italiens, venus pour cette circonstance.

Parmi les œuvres décoratives exceptionnelles, je dois mentionner une statue colossale de la République, haute de 18 m. 30 c., qui était placée sur un piédestal

proportionné ; cette statue en stuc était entièrement dorée. Drapée dans un manteau royal, elle tenait une sphère dans sa main droite, et appuyait sa main gauche sur un long sceptre garni d'une oriflamme parsemée d'étoiles. C'était l'œuvre du sculpteur French, que j'ai déjà eu lieu de citer plusieurs fois ; elle a coûté 60,000 dollars (300,000 francs). L'attitude de cette figure était un peu raide, mais elle faisait un grand effet.

Il en était de même du groupe de sculpture aux immenses proportions qui faisait pendant à la statue de la République C'était une fontaine très compliquée, représentant une grande galère romaine, garnie de personnages et de rameurs, qui portait une figure allégorique ; cette galère était entourée de jets lumineux d'eau pulvérisée.

L'auteur, M. Mac-Monnies, que j'ai déjà cité plusieurs fois, s'était évidemment inspiré de la fontaine de la ville de Paris, à l'exposition de 1889. C'était un ensemble très décoratif et très attrayant pour ceux qui n'avaient pas vu la fontaine primitive.

A titre de sujet de circonstance, on avait placé à l'entrée du palais de l'Électricité, la statue en plâtre de Benjamin Franklin, représenté au moment où il va lancer le cerf-volant et la clef légendaires : on peut la classer parmi les meilleures.

Parmi les autres œuvres dignes de remarque, je citerai encore la statue monumentale de l'Archevêque catholique Feehan, deux jolies fantaisies modelées par le sculpteur Richards et qu'il avait désignées, l'une « le colin-maillard », l'autre « le jeu de cache-cache »;

deux gros troncs d'arbres creux étaient placés parallèlement, comme dans un parc, et trois jolis enfants du premier âge, prenant leurs ébats autour de chacun de ces troncs, réalisaient, pour ces deux œuvres, toute la composition très gracieusement et avec un naturel parfait.

Pour terminer, je signalerai, à cause de la pensée qui s'y rattache, un groupe en plâtre provenant de l'État de l'Ohio, qui représentait « Un pilori ». Sept hommes illustres des États-Unis, entourant la figure allégorique du Génie de la Patrie, qui les désigne du geste avec un orgueil légitime, comme Cornélie, et présente une banderolle où sont tracés ces mots : « Voici mes joyaux ».

En somme l'exposition des Beaux-Arts de Chicago semble avoir démontré qu'un mouvement artistique est en voie de développement aux États-Unis, et que les institutions qui y existent sur différents points sont de nature à bien diriger ce mouvement, et à lui donner un cours régulier qui propagera dans les masses le goût et la saine appréciation des œuvres d'art. Le palais des Beaux-Arts a été constamment fréquenté par la foule de toutes les classes de la Société.

———

Le Canada est moins riche en œuvres artistiques que les États-Unis; cependant il y a quelques jolies choses, principalement des portraits d'hommes célèbres et des décors d'église.

La ville de Winnipeg a élevé un monument

modeste mais convenable aux soldats morts sur le champ de bataille.

La ville de Montréal a érigé à l'amiral Nelson une colonne surmontée d'une statue de bronze ; elle a élevé aussi un gracieux monument à Maisonneuve et une statue de bronze à la reine Victoria.

Enfin la ville de Québec a élevé une colonne au général Wolfe et un grand obélisque collectif à Wolfe et à Montcalm ; on y lit cette inscription :

<div style="text-align:center">

MORTEM VIRTUS COMMUNEM

FAMAM HISTORIA

MONUMENTUM POSTERITAS DEDIT

</div>

Hujusce monumenti in memoriam virorum illustrium Wolfe et Montcalm fundamentum, P. C. Georgius de Dalhousie in Septentrionalis Americæ partibus ad Britannos pertinentibus summam rerum administrans, opus per multos annos prætermissum.

(Quid duci egregio convenientius ?) Auctoritate promovens, exemplo stimulans, munificentia favens. Die novembris XV S. A. D. M CCCXXVII, Georgio IV Britanniarum rege.

Devant le palais du gouvernement provincial à Québec, on a placé deux œuvres d'art remarquables ; la principale est un groupe artistique en bronze qui représente une famille huronne dans leur costume classique indien. Il y a le père, la mère et deux fils ; le

plus jeune des fils se tient entre ses parents, tandis que l'aîné armé d'un arc et d'une flèche, se tient à gauche, et semble ajuster un but. Tout ce groupe est très expressif; les types de la race huronne sont beaux, bien choisis, bien posés, exactement rendus.

L'autre sujet représente un Huron de grande taille, debout sur des roches à fleur d'eau au bord d'une fontaine; il est sur le point de harponner un saumon; c'est une belle académie en bronze, la pose est naturelle et l'expression bien traitée.

Ces deux groupes ont été composés par M. Hébert, sculpteur canadien, et ils ont été exécutés à Paris : je considère que ce sont, dans leur genre, deux des plus belles œuvres d'art que j'aie vues en Amérique.

CHAPITRE IV

ARCHITECTURE

Les monuments anciens sont rares aux États-Unis et au Canada, et plus ils sont relativement anciens, moins ils ont de valeur artistique, les ressources des premiers fondateurs des grandes villes ayant été plus restreintes que celles de leurs successeurs, leurs préoccupations avaient principalement trait aux choses de première nécessité.

Les monuments les plus remarquables datent du XIX^e siècle et principalement de la deuxième moitié, sinon du dernier tiers de ce siècle, et ils sont relativement nombreux.

Règle générale, l'architecture des monuments civils américains est massive, hardie, imposante, souvent très grandiose ; parfois elle est originale et prétentieuse, d'un goût discutable ; mais, ainsi qu'un auteur compétent (1) l'a judicieusement remarqué, elle n'est jamais monotone.

Non seulement la conception des monuments est très compliquée, mais l'exécution en est très solide, très riche et très bien faite ; elle fait honneur aux architectes.

Les villes les plus anciennement fondées et celles qui sont en pleine prospérité, sont richement ornées d'édifices considérables.

A mesure que les nouvelles villes du centre, du nord et du nord-ouest se développent, elles font rapidement construire la série d'édifices monumentaux que l'usage et l'émulation ont rendue réglementaire pour chaque ordre de cité.

Ainsi, à Washington, qui est la ville capitale politique, sont réunis tous les édifices nationaux du gouvernement central des États-Unis, tels que le Capitole, où se réunissent les députés et les sénateurs de l'Union américaine; puis il y a les ministères, l'administration centrale des postes, la caisse des retraites, la Maison-Blanche, etc.

Dans la ville capitale de chaque État, il y a un palais du gouvernement provincial, que l'on appelle state-house, ou Capitole, qui est le lieu de réunion des sé-

(1) Max O'Rell.

nateurs et des députés locaux, puis il y a un hôtel de
ville, un palais de justice, un hôtel des postes, des gares
de chemins de fer, une cathédrale catholique et un grand
nombre d'églises pour tous les cultes. Souvent, il s'y
trouve une université plus ou moins vaste et des hôtels
spéciaux pour les sociétés philanthropiques, artisti-
ques et littéraires, pour les cercles, etc.; enfin les
grandes sociétés financières, les grandes compagnies
d'assurances, les grands journaux, ont des établis-
sements monumentaux. Nécessairement, il y a
aussi plusieurs grands hôtels pour les voyageurs,
dont les grands hôtels modernes de Londres et de
Paris peuvent donner une idée, et enfin un ou deux
quartiers spéciaux sont consacrés aux résidences par-
ticulières de luxe. Telle est l'organisation générale des
villes américaines; et, comme l'Union se compose de
44 États, par conséquent de 44 villes capitales et d'un
grand nombre d'autres villes importantes secondaires,
cela forme un total considérable de monuments sérieux
et de genres variés.

Tous ces édifices sont construits à grands frais,
en pierre de taille de nuances diverses, en granit mar-
telé et en granit poli; ils sont ornés de marbres à l'in-
térieur; rien n'y manque. On y fait beaucoup de
planchers et de charpentes en fer, afin de diminuer les
dangers d'incendie : tout ce que le progrès moderne
peut suggérer en fait de confortable, d'installations prati-
ques et commodes, de décors luxueux sans être criards,
y est appliqué. Chaque ville s'organise ou se complète
promptement; l'émulation stimule les cités à rivaliser

les unes avec les autres pour la richesse de leurs constructions et le mérite de leur organisation.

Cela est très naturel, étant donnée une décentralisation très accentuée, qui s'impose par suite de l'éloignement d'un grand centre à un autre et de l'immense étendue des États-Unis.

Ce qui précède a pour but de démontrer qu'il y a sur le territoire nord américain un bien plus grand nombre d'édifices publics monumentaux qu'on ne le pense généralement, et c'est là un fait surprenant à constater; car, dans l'espace d'un demi-siècle, les Américains ont réalisé simultanément, sur l'ensemble de leur vaste territoire, une organisation monumentale imposante : ils ont créé, selon l'expression consacrée, des villes champignons; mais ce sont des champignons au cœur de pierre, de granit, de fer et de marbre.

En général, les édiles et les architectes des édifices civils primitivement construits, c'est-à-dire jusqu'à l'époque de la première moitié du XIXe siècle, s'étaient inspirés des styles grecs, italien, toscan et des diverses applications françaises de ces styles.

La plupart des monuments de Washington, tels que : le Capitole, le palais qui renferme les ministères d'État, de la guerre et de la marine, les palais du ministère des finances, du ministère de l'intérieur, de la direction générale des postes, le palais Corcoran, puis, l'hôtel de ville de Philadelphie, le palais de justice à Chicago, l'hôtel des postes à New-York, la gare centrale de New-York, le Capitole à Sacramento et beaucoup d'autres édifices encore sont de très beaux modèles

des styles composites des XVII^e et XVIII^e siècles, que nous préférons généralement en France ; mais ces genres, relativement classiques, sont en grande minorité, et on ne les imite que très exceptionnellement maintenant.

Par contre, on a généralement adopté le style que j'appellerai « flamand-anglo-germanique » moderne, imité des constructions du XVI^e siècle, qui plaît mieux aux habitants du Nord de l'Europe. C'est ce qui me faisait dire, au début de cette étude, que l'origine anglo-saxonne des habitants qui prédominent aux États-Unis, doit influer sur leurs goûts, surtout en fait d'architecture.

De ce style anglo-germanique, plus ou moins ogival que les anglais appellent communément le style du règne d'Élisabeth, dérive le style monumental américain généralement adopté maintenant, qui fera certainement époque.

Toutes les proportions de ces monuments sont vastes : la base est massive, les prises de jour larges et nombreuses, les toits en pointe, avec ou sans tourelles, avec ou sans accompagnement d'une tour carrée (sorte de campanile souvent très élevé et fréquemment évasé au sommet ; ce genre de complément semble plaire beaucoup).

En hommes studieux, observateurs et pratiques, les architectes américains ont beaucoup étudié les monuments de l'Europe de toutes les époques, et ils trouvent évidemment que le genre qu'ils ont adopté est la dernière perfection du progrès.

Pour les églises, on a délaissé aussi les styles grecs byzantin et toscan, que l'on semble avoir adoptés primitivement ; et, depuis quelque temps, on a presque uniformément adopté partout le style ogival des diverses époques primitives, appliqué aux situations modernes.

Pour le culte catholique, on a disposé, selon la tradition, les grandes basiliques en croix latine, plus ou moins accentuée, avec un ou deux clochers à l'occident ; telles sont : la cathédrale de Saint-Patrick à New-York, les cathédrales de Boston, d'Albany, de Chicago, de Saint-Paul Minneapolis et plusieurs autres.

Les temples protestants des différentes sectes sont très fréquemment aussi construits dans le style ogival ; mais ils sont disposés plutôt en une large nef intérieure, sans colonnes ni piliers, en forme d'amphithéâtre, avec une ou deux galeries ; la façade est accompagnée, le plus souvent, d'un campanile ou d'un seul clocher avec flèche style du XIIIe et XIVe siècle.

L'église de la Trinité à New-York est de ce genre; son style ogival XIVe siècle est de la plus grande pureté. Le clocher a 86 mètres de hauteur, et l'intérieur est richement mais simplement décoré.

En général, toutes les églises, à quelque rite qu'elles soient consacrées, sont très soignées : on s'est attaché à l'harmonie des lignes, à l'uniformité du style et à la grande légèreté de l'ensemble qui caractérise l'architecture ogivale des XIIIe et XIVe siècles, sans excès d'ornementation superflue à l'extérieur ni à l'intérieur. En somme, à quelques exceptions près,

l'architecture religieuse des Américains me paraît avoir dans son ensemble un caractère pittoresque et pratique.

Les synagogues juives sont généralement du style que les Américains désignent sous le nom de « sarracenic » ou sarrasin ; c'est une variante du style byzantin. Il y en a de très riches, notamment deux à New-York dans la 5ᵉ avenue, le temple « Emmanuel » et une autre synagogue qui vient d'être construite et qui est ornée d'une petite coupole dorée. Il y en a une très jolie aussi à Philadelphie et beaucoup d'autres analogues en différentes localités.

La plus belle cathédrale catholique est celle de St-Patrick à New-York, style gothique pur XVᵉ siècle ; elle a 93ᵐ33 de longueur sur 36ᵐ60 de largeur de nef et de bas côtés ; le transept a 42ᵐ70 de largeur.

Deux superbes clochers, qui rappellent un peu ceux de la cathédrale de Chartres, décorent la façade principale ; ils sont parallèles et s'élèvent à 100ᵐ65 de hauteur ; l'élévation de la nef est de 33ᵐ au-dessus du sol, et celle des bas côtés est de 16ᵐ50. Un carillon puissant est placé dans les clochers.

Cette riche cathédrale est d'une grande netteté ; elle est construite entièrement en marbre blanc ciselé et orné de sculptures fines ; les piliers intérieurs ont 10ᵐ50 de hauteur, ils sont fins et légers ; ils sont formés de quatre colonnes principales réunies, contre lesquelles s'appuient huit petites colonnettes. Les roses du transept et de la façade sont très jolies ; les meneaux des grandes baies sont aussi d'une belle disposition.

L'architecte de St-Patrick est M. James Renwick ;

il en a dressé les plans après avoir longuement étudié les cathédrales les plus renommées de l'Europe. L'Archevêque Hughes en a posé la première pierre le 15 août 1858, et, à peine douze ans plus tard, le cardinal Mac Kloskey la dédiait au culte (1).

Sous le rapport des piliers intérieurs, les églises catholiques ogivales américaines sont très remarquables : leurs colonnes sont d'une netteté et d'une légèreté qui contraste avantageusement avec celle des piliers des églises ordinaires, et notamment avec les piliers si massifs de l'ordre toscan. Les colonnes de la cathédrale d'Albany sont admirablement fines et bien proportionnées ; c'est une intelligente application au style ogival du principe des colonnades mauresques.

En général, le chœur, qui est habituellement annexé au sanctuaire dans nos anciennes cathédrales, n'existe pas dans les grandes églises modernes d'Amérique ; il n'y a de stalles que pour l'Évêque ou l'Archevêque.

Un temple bien extraordinaire et bien remarquable, dont j'ai été surpris de constater la perfection, est celui qui a été construit à Salt Lake city pour le culte des Mormons (2). M. Harry R. Brown en fait la description suivante, qui est insérée dans la Revue de Californie :

« La première pierre fut posée, le 6 avril 1853, par
« le Président Brigham Young et ses assesseurs ;
« 40 ans plus tard, le 6 avril 1893, le temple a été

(1) Note du guide à New-York.

(2) Depuis que le « territoire » de l'Utah fait régulièrement partie de l'Union américaine, la polygamie a cessé d'être autorisée chez les Mormons ; ils pratiquent, selon leur rite particulier, un culte secret qui a pour base apparente l'Évangile.

« consacré par le président Wilford Wodruff et ses
« assesseurs. Il existe actuellement trois autres temples
« Mormons sur le territoire de l'Utah : un à Logan, un
« à Saint-George et l'autre à Manti ; mais aucun de ces
temples quelconques n'approchent de la splendeur,
« ni de la magnificence du temple de Salt Lake (lac
« salé).

« L'extérieur est construit en granit, et l'édifice
« couvre une superficie de 21.850 pieds (environ
« 7.000 mètres carrés). La statue de l'ange Moroni, qui
« surmonte la tour centrale du levant, a 12 pieds 5 pouces
« et demi de hauteur (près de quatre mètres).

« De nombreuses lumières électriques sont placées
« sur chacune des six tours ; il est impossible de donner,
« par une description aussi succincte, une idée de la
« beauté exquise, de l'ingéniosité et de la perfection
« des détails de l'organisation et de l'aménagement
« intérieur de ce temple, avec ses grands escaliers, ses
« dallages de marbre, etc.

« Ses fonts baptismaux, soutenus par douze bœufs de
« grandeur naturelle, son mobilier riche et somptueux,
« ses lustres splendides, ses magnifiques peintures à
« l'huile, ses colonnes grecques, ses triples miroirs aux
« dimensions colossales et ses fenêtres ornées de
« pierreries sont autant de détails très imposants.

« Dans deux des tours de l'ouest, des ascenseurs
« hydrauliques, en rapport avec l'ornementation élé-
« gante du temple, portent les visiteurs jusqu'aux
« divers étages.

« On avait adressé à des milliers de personnes

« appartenant aux autres cultes des invitations qui
« leur permettaient de visiter le temple, avec leurs amis,
« pendant l'après-midi de la veille de sa consécration.
« Les personnes qui ont profité de la courtoisie des chefs
« de cette église ne cesseront jamais de s'estimer
« heureuses d'avoir eu la faveur de voir un intérieur
« aussi enchanteur (1).

« Cela a été la seule et unique fois qu'aucun
« étranger au culte des Mormons aura pu visiter ce
« sanctuaire, le saint des saints des Mormons. »

J'ai visité les façades extérieures de ce temple ; je les ai vues de très près dans l'intérieur du parc où il est édifié ; et, d'après ce que j'ai pu observer moi-même d'après les descriptions locales qui m'ont été faites, je conclus que rien de ce qui précède ne doit être exagéré. La construction me paraît être admirablement faite, extraordinairement solide et d'une exécution extrêmement soignée.

Le tabernacle des Mormons, primitivement construit et qui consiste tout simplement en une immense salle sans colonnes, recouverte comme le dos d'une gigantesque baleine, est une construction très originale, très simple à l'extérieur et à l'intérieur ; mais c'est une merveille de sonorité et d'acoustique.

Les chants religieux, avec accompagnement d'un grand jeu d'orgues excellent, sont splendides, paraît-il ; et, d'une extrémité à l'autre de cette vaste nef, qui doit avoir près de soixante mètres de longueur intérieure,

(1) On évalue à 60 mille le nombre des personnes qui ont visité ce temple quelque peu avant son inauguration.

on entend la chute d'une épingle sur la table, et on saisit les paroles prononcées de la voix la plus basse : je l'ai constaté.

———

Dans le nombre considérable des monuments civils imposants que l'on rencontre aux États-Unis, le Capitole de Washington, qui est célèbre à juste titre, est aussi le plus transcendant : à l'intérieur comme à l'extérieur, il justifie parfaitement les appréciations élogieuses qui en ont été faites.

Les portes d'entrée principales sont en bronze massif, de très belles proportions : elles ont près de 5m20 de hauteur, sur 2m75 de largeur ; elles sont composées de huit panneaux surmontés d'une grande imposte en plein cintre, et le tout est encadré dans une plate-bande et un chambranle sculptés. Tous ces panneaux sont ornés de bas-reliefs qui représentent les principaux épisodes de l'histoire des États-Unis. Ces bas-reliefs sont le chef-d'œuvre de Randolph Rogers ; ils ont un mérite incontestable. Ces portes rappellent celles du baptistère de Florence, par Ghiberti : la porte orientale est similaire ; elle est aussi de bronze massif, avec panneaux et bas-reliefs, chefs-d'œuvre de Crawford.

Le dôme est considérable et de très belles proportions ; à l'intérieur, il est entièrement libre jusqu'au sommet, et il produit un grand effet. Le rez-de-chaussée de ce dôme forme un vaste atrium de trente mètres de diamètre, les murs sont ornés de huit grands panneaux de peinture de sujets historiques, par Wanderlyn, Powell,

Chapman, Weir et Trumbull, tandis que des frises, des fresques et des moulures alternées forment le décor de cette rotonde jusqu'à la coupole, qui est entièrement peinte par Brumidi de sujets allégoriques qui représentent l'apothéose de Washington. La paix, la guerre, le commerce, la marine, l'agriculture et les sciences entourent le groupe des États de l'Union, figuré par des femmes emblématiques, dont la tête est ornée d'une étoile pour diadème, et qui déploient ensemble une banderole avec la devise de la patrie commune : « E pluribus unum ».

Le sommet extérieur du dôme est couronné d'une belle statue dorée de la Liberté, qui a 6 mètres de hauteur ; c'est aussi l'œuvre de Crawford.

L'intérieur du palais est orné d'un nombre considérable de portraits, de bustes et de statues.

Un des tableaux les plus remarquables est l'œuvre de Miss Cornelia Adèle Fassett ; il a pour titre : « La cause de la Floride, soumise à la commission électorale ». L'artiste a représenté, avec talent, un vaste hémicycle garni de plus de trois cents portraits placés dans une bonne perspective.

Les dégagements du palais sont très beaux ; il y a plusieurs galeries inférieures dans le style pompéien et plusieurs grands escaliers d'honneur en marbre blanc, avec un porte-main renaissance en bronze de toute richesse. L'une de ces mains-courantes est en cuivre poli, avec décor extra-riche, composé de chérubins et d'aigles américaines presque de grandeur nature, aux ailes éployées.

Selon mon appréciation, le Capitole de Washington est très digne de sa réputation; c'est un monument splendide et de bon goût. Les détails qui précèdent sont absolument insuffisants pour en faire apprécier les beautés; j'ai dû simplement le signaler de nouveau à votre attention, Messieurs, et confirmer, par l'expression de mon opinion et de mon admiration les monographies, élogieuses que des écrivains plus compétents en ont pu faire avant moi.

Dans un autre genre, le palais du gouvernement de l'État de New-York est un édifice très remarquable par son importance, et surprenant par les détails de sa construction; il est construit dans la ville d'Albany, capitale politique de l'État de New-York. La première pierre a été posée en 1871; huit ans plus tard, les pouvoirs publics prenaient possession des principales salles de séances et de quelques bureaux; mais, à l'heure actuelle, les parties accessoires de ce palais et notamment la tour centrale, sont loin d'être terminées.

Ce Palais consiste en un parallélogramme de granit, de 90 mètres de façade sur 119 mètres de côté; il est flanqué, dans les angles, de quatre pavillons carrés à cinq étages. Au centre de la cour intérieure, une immense tour carrée, sorte de campanile, dont le faîte s'élèvera à 119 mètres au-dessus du sol, couronnera l'édifice; l'ensemble couvre environ 1 hectare 21 ares de terrain; les fondations ont été creusées à 17 mètres de profondeur, et l'édifice repose sur une couche de béton de ciment et de granit concassé d'une épaisseur proportionnelle.

Le style adopté est celui que les Américains appellent « Renaissance libre », qui est, pour parler plus exactement, un style composite américain.

Après les grandes dimensions de ce palais, qui sont imposantes, les détails d'ornementation intérieure sont réellement splendides : les plus riches matériaux ont été employés ; tantôt ce sont les colonnes de granit, où le poli brillant alterne et contraste avec le mat de la sculpture, tantôt ce sont les marbres les plus rares, les onyx du Mexique, etc.

L'escalier d'honneur des sénateurs, en style ogival du XV⁰ siècle, est entièrement construit en granit sculpté avec rosaces et modillons à jour : c'est une merveille d'exécution. L'escalier d'honneur des députés est similaire, mais d'une ornementation un peu moins riche ; cependant, il est aussi extrêmement remarquable.

Les murs qui entourent ces escaliers sont en pierre de taille rose très dure, avec de larges frises sculptées en bas relief et des médaillons sculptés très joliment, tandis que les grandes arcades du rampant intérieur sont en granit massif, sculpté et découpé à jour. Ailleurs, des colonnes massives de granit rose poli, avec chapiteaux sculptés, soutiennent le plafond du péristyle qui donne accès à ces escaliers. J'ai été surpris de voir avec qu'elle sûreté de main et quelle habileté les sculpteurs américains découpent et cisèlent des arabesques dans du granit dont le grain est gros et fêle.

La salle des réunions des députés est très vaste et

très élevée, le plafond devait être en caissons horizontaux de pierre sculptée, et, pour le soutenir, on avait érigé quatre énormes colonnes monolithes de granit rose poli de Connecticut. Les fûts de ces colonnes ont chacune 1m20 de diamètre, sur environ 10m de hauteur ; elles sont surmontées de chapitaux corinthiens sculptés ; ces colonnes sont placées sur des socles de marbre de Tuckeyho, qui est blanc comme du quartz ; elles pèsent 30.000 kilos, et elles ont coûté chacune 15.000 dollars (75.000 francs). Plus tard, on a renoncé à l'exécution du plafond de pierre, à cause de son excessive pesanteur ; on lui a substitué un plafond à caissons en stuc très joliment peint, mais on a maintenu les colonnes. Il faut des architectes doublés d'ingénieurs pour mettre en place avec précision des masses pareilles dans un premier étage intérieur.

Une foule d'autres détails sont très curieux aussi ; plusieurs manteaux de cheminées, de dimensions de l'époque du XVIe siècle, sont installées pour la forme, dans les salles de réunion, les uns sont en granit sculpté, d'autres sont en marbre et en onyx poli, etc. Les armes, ou plutôt l'écusson de l'État de New-York, est sculpté sur un panneau de pierre dure qui fait face au fauteuil du président de la chambre des députés. Les figures sont de grandeur nature, et tout le panneau est doré en plein ; on y lit la devise de l'État : « Excelsior ».

Il n'est pas surprenant que ce monument ait déjà coûté 20.000.000 de dollars (cent millions de francs); cependant il n'est pas encore achevé.

Le palais du gouvernement de la Dominion du Canada qui fait le plus grand ornement de la ville d'Ottawa, est aussi le plus bel édifice du Canada ; il est très célèbre, très monumental et d'une grande richesse. On a adopté. pour ce palais, le style ogival du commencement de la renaissance, qui est très adopté en Angleterre.

Parmi les hôtels des sociétés diverses et des cercles les plus importants, je dois signaler le palais des francs-maçons, à Philadelphie. Il a 46 mètres de façade, sur 76 mètres de longueur ; il est construit en granit, en pierre dure et en marbre ; la façade, très simple, est ornée d'une tour monumentale de 70 mètres de hauteur.

L'intérieur, sans être d'un luxe criard, est très richement orné ; l'escalier d'honneur est vaste et splendide ; il y a un grand nombre de salles de réunion ornées d'emblèmes, de bannières et de souvenirs ; la bibliothèque est vaste et garnie de bustes et de documents historiques intéressants. Au premier étage, se trouvent une série de très grands salons pour les réunions générales : l'ornementation de chacun de ces salons est différente.

Le premier a 20 mètres de longueur sur 13 mètres de largeur et 7 mètres de hauteur ; puis il y a le salon corinthien, qui est a peu près les mêmes dimensions, avec quatre immenses portières de peluche de couleur crème et gris perle, très riches et d'un effet particulier. De beaux portraits ornent les murs ; ce sont : ceux du général Washington et du général Lafayette, celui de

Benjamin Franklin, par Frédéric James de Philadelphie et celui du célèbre millionnaire Étienne Girard (1), peint aussi par Frédéric James, en 1883.

Un autre salon est du style composite, avec décors en arabesques, plafond en caissons avec médaillons entourés d'arabesques; les murs sont garnis de quatre panneaux ornés de peintures de personnages allégoriques en pied. Des lustres superbes, qui supportent de riches globes en émail pour le gaz et l'incadescence électrique, éclairent le soir tous ces salons.

Le salon d'ordre dorique est d'un style plus sévère; mais il est orné de 6 beaux portraits en pied, notamment de celui de Peter Williamson, par Miss Cecilia Baux, 1891, ceux de John Thomson et de Clifford Mac-Calla, par Miss Jessie G. Wilson. Le plafond nuance crème à décor vert et or, avec ventilateurs et une rosace à dix médaillons ornementaux, est très réussi.

L'une des pièces les plus curieuses est la salle assyrienne ou ninivite : douze larges colonnes massives sont disposées tout autour; à l'extrémité se trouve une estrade et trois grands fauteuils. L'ameublement ébène avec incrustations dorées et argentées est garni de peluche vieil or; un tapis de Perse, splendide, couvre le sol. Le plafond est carrément orné de caissons fond

(1) Etienne Girard naquit dans les environs de Bordeaux, en 1750. Il quitta son pays à l'âge de 12 ans ; il s'embarqua à titre de mousse sur un bateau qui venait en Amérique. Depuis, par son travail et son intelligence, il acquit une fortune de 60.000.000 de francs. Il fut le bienfaiteur de Philadelphie, à laquelle il légua 10.000.000 de francs, pour fonder un orphelinat « d'enfants mâles pauvres et orphelins », et 2.500.000. pour d'autres œuvres.

vieux vert, avec médaillons emblématiques dorés et argentés; près de la fenêtre, et au-dessus de l'estrade, un soleil d'or, habilement disposé, étend harmonieusement ses rayons sur ce plafond, enfin, un beau médaillon de bronze en relief de Thomas R. Pattin complète le décor sévère, riche et imposant de cette salle, qui a un grand caractère.

Il y a dans ce palais une quantité d'autres détails intéressants; mais ceux qui précèdent suffiront, je pense, pour faire apprécier l'importance, la richesse et le goût qui caractérise les constructions des grandes sociétés américaines.

Quelque prolixes et abstraites que soient ces descriptions je ne dois pas omettre de mentionner, des édifices tels que ceux de l'institution Smithsonienne(1), à Washington D. C. et l'Université de Harvard à Cambridge, dont il a déjà été question.

L'une et l'autre se compose d'une série d'édifices considérables, et des musées importants y sont attachés; actuellement je ne m'occuperai que de l'architecture.

Les édifices qui dépendent de l'institution Smithsonienne sont, comme presque tous ceux des autres institutions similaires, du style ogival du commencement du XVI^e siècle; l'ensemble est calculé pour représenter une ancienne résidence féodale complète; les grandes pièces sont appropriées pour contenir les collections

(1) J'ai déjà eu l'occasion de citer l'Institution Smithsonienne dans mes notes élémentaires sur l'histoire naturelle aux États-Unis, jusqu'à présent, je n'ai pas eu lieu d'en faire mention dans cette étude parce que ses attributions sont exclusivement scientifiques, mais, cette institution est devenue tellement célèbre en Europe que toute autre annotation serait superflue.

scientifiques, ainsi, par exemple, la grande salle ogivale, aux fenêtres en lancettes, qui représente la chapelle de ce château féodal figuré est disposée pour les collections de minéraux de coraux etc, et ainsi que me l'a fait remarquer M. le Dr Thomas Wilson (l'un des secrétaires de l'association Smithsonienne qui a eu la complaisance de m'acccompagner partout) la répartition de la lumière est extraordinairement bien réussie dans cette pseudo-chapelle musée : ce qui démontre que, pour qu'une salle de musée soit bien éclairée, il importe qu'elle soit d'une assez grande élévation, que la lumière arrive d'un peu haut et que l'éclairage vienne simultanément de plusieurs côtés.

L'Université de Harvard est composée aussi d'un très grand nombre de vastes édifices, dont les plus remarquables sont : la bibliothèque et le « Memorial Hall ». L'édifice qui renferme la bibliothèque ressemble à une petite église ogivale avec un petit clocher, tandis que la salle des souvenirs, « Memorial Hall » ressemble à une vaste et belle église gothique xv° siècle, avec transept formant la croix, sur le centre de laquelle est érigée une tour assez massive couverte en pointe.

Dans l'intérieur, le transept est orné de vingt-six grandes plaques commémoratives en marbre blanc, sur lesquelles sont gravés les noms des étudiants qui ont pris part à la dernière guerre et qui y ont succombé. Une tablette spéciale porte cette inscription : « Cet édifice
« consacre le souvenir du patriotisme des étudiants diplô-
« més de cette université, qui ont pris du service dans
« les armées de terre et de mer pendant la guerre qui a

« sauvé l'Union américaine. Sur ces tablettes sont gravés
« les noms de ceux d'entre eux qui sont morts en faisant
« ce service. »

En arrière du transept est un immense réfectoire qui peut contenir 1.400 étudiants ; ce réfectoire est éclairé par de grandes baies garnies de vitraux splendides et par de jolis lustres à gaz, très simples, formant des couronnes de lumière. Les murs sont ornés d'une très nombreuse série des portraits des hommes qui ont illustré l'Université ; cette salle, de construction toute moderne, se termine à une grande hauteur, comme certaines nefs d'églises, par une charpente en bois dont les fermes à patins, sont artistement travaillées, avec rosaces et moulures découpées à jour.

En avant du transept on a organisé un vaste amphithéâtre pour les conférences et les autres genres de réunions ; un riche escalier monumental en bois sculpté à double volée conduit aux galeries, et dans l'ensemble, cet amphithéâtre est très commodément et richement aménagé ; il domine une large et vaste estrade qui sert alternativement pour les examens de chant, de déclamation, et de style oratoire civil et religieux.

En général toutes les Universités américaines sont du même style, je me bornerai donc aux deux citations qui précèdent ; elles ont toutes d'immenses proportions auprès desquelles nos édifices similaires français paraissent petits.

J'ai fait allusion aux grands hôtels publics pour les voyageurs, qui sont tous un peu monumentaux, et

souvent étonnants, par leur importance et par leur ornementation.

J'ai trouvé que l'hôtel Windsor à Montréal est le plus magnifique de tous, extérieurement et intérieurement; il est d'une très belle architecture de style composite xviii^e siècle bien proportionnée, sans être aucunement excentrique. L'intérieur répond à l'extérieur: il est calculé pour recevoir de 600 à 700 étrangers; un vaste escalier de marbre avec une riche main courante en bronze conduit aux appartements et en particulier, à la salle à manger, qui est splendide, immense et d'une grande richesse; une salle de réunions ou de concerts est annexée à l'hôtel, et tout l'ensemble est harmonieux.

Le « Palace hotel », à San-Francisco a sept étages qui ont de 5 à 8 mètres de hauteur chacun ; on y accède à l'aide de cinq ascenseurs ; 755 voyageurs peuvent y trouver de vastes logements ; c'est effectivement un palais. Les combinaisons réalisées pour la distribution de l'eau, du gaz, de l'électricité, pour les avertisseurs électriques d'incendie sur un point quelconque de l'hôtel, sont aussi complètes qu'elles sont merveilleuses.

Et comme grands hôtels de genre, je citerai celui de Ponce de Léon, à Saint-Augustin, en Floride ; il est construit dans le style espagnol ; il couvre une surface d'un hectare soixante centiares ; l'entourage de cet hôtel et de ses dépendances a 800 mètres de tour ; la salle à manger principale a 45 mètres 75 centimètres de longueur ; on va loger dans cet hôtel exprès pour le bien voir et par genre.

Il y a encore l'hôtel Frontenac à Québec, qui ressemble plutôt à un palais princier de la fin du XVIe siècle qu'à un hôtel.

On voit à New-York des hôtels d'un luxe merveilleux, mais ils n'ont pas relativement un caractère spécial architectural.

Par leur importance et par la richesse de leur construction, un grand nombre de grands hôtels et de monuments publics américains mériteraient d'être cités, mais, je pense que les détails nombreux, qui précèdent, suffiront pour atteindre le but de cette étude.

Pour les maisons d'habitation, le genre pittoresque de pavillons isolés est le plus généralement adopté ; c'est-à-dire le style anglo-normand, à angles multiples, saillants et rentrants, aux toitures découpées par des pavillons surélevés ou avancés et par des lucarnes de style dans le genre de nos anciennes maisons normandes et des constructions modernes de notre littoral maritime (1) ; ces maisons sont commodes, bien éclairées, confortables, elles sont construites, soit en planches très proprement peintes, ou en briques avec parements de pierre de taille et de granit et complétées par une ornementation plus ou moins gracieuse.

Une habitation typique par excellence est celle de la famille Van der Bilt à New-York ; voici la description qui la concerne et qui se trouve dans un ouvrage spécial, « New-York pittoresque » :

(1) La maison récemment construite par M. Francis Jacquier, rue Desmoueux, est un type parfait d'une belle habitation américaine.

« Ces deux maisons jumelles, en pierre brune,
« ont été habitées, pour la première fois, au mois
« de janvier 1882. Elles ont été construites, meu-
« blées et décorées par MM. Herts frères, entrepre-
« neurs.

« Les deux maisons sont reliées par un vestibule,
« et les portes de la maison de M. Van der Bilt ont été
« copiées sur celles qui ont été faites par Ghiberti pour
« la ville de Florence en Italie.

« L'intérieur est d'une magnificence royale, une
« série d'appartements est du style japonais ; une
« autre série est du genre primitif anglais et une troi-
« sième série est du style grec. La salle à manger est
« de la renaissance italienne ; le plafond sculpté est
« disposé par caissons, à dessins vert et or et les pan-
« neaux de côté sont peints à fresque avec des scènes
« de chasse par Luminais.

« L'escalier d'honneur est éclairé par neuf ver-
« rières somptueuses, peintes par Luminais.

« La galerie de tableaux est riche en œuvres
« d'artistes modernes ; sur le panneau qui surmonte la
« porte principale est placée « l'Arrivée au théâtre »
« par Alma Tadema ; sur le trumeau de la cheminée,
« figure le tableau de Detaille, « les Officiers blessés »,
« puis on y voit les peintures de Vibert, Villegas,
« Fortuny, Millet, Van Marcke, Meissonier, Gérôme,
« Zamocois, Roydet, Breton, Bouguereau, Fière,
« Daubigny, Rosa Bonheur, Diaz, Fromentin, Dupré,
« Knaus et Delacroix, sans parler d'un nombre consi-
« dérable de belles aquarelles. »

Il va sans dire que cet hôtel est une des nombreuses « attractions » de ce genre qui existent à New-York.

Avant de terminer ce chapitre sur l'Architecture, il me paraît au moins équitable, Messieurs, que je vous exprime mon appréciation sur les constructions de l'Exposition de Chicago.

C'est peut-être bien téméraire de ma part, après ce que tant d'éminents Européens en ont dit et après tout ce que la photographie et les journaux illustrés de l'époque vous en ont fait connaître ; mais je trouve que la « White City » (la cité blanche, c'est ainsi que l'on désignait le groupe des édifices de l'Expostion, qui étaient tous blancs) a été, dans son ensemble, admirablement réussie.

Tous les genres d'architecture y étaient représentés et cela formait une grande diversité de constructions, très agréablement groupées, au milieu d'un parc immense, aux perspectives les plus variées. Le pavillon de l'administration, le palais des Arts et Manufactures (qui était un vaste agrandissement très joliment compris de notre palais de l'Industrie à Paris) le pavillon de l'État de New-York, le palais des Beaux-Arts, pour ne citer que ceux-là, m'ont paru avoir des proportions harmonieuses et une ornementation de bon goût. Tous les autres édifices avaient leur caractère typique particulier, selon le style adopté dans le pays qu'ils représentait; le plus souvent ils étaient empreints de beaucoup d'originalité et par cela même ils étaient très curieux.

Pour les étrangers, l'Exposition de Chicago a été une source d'information exceptionnelle et immense,

elle a révélé la puissance de production, le développement individuel de chacune des fractions des États-Unis et leur cohésion actuelle ; en un mot, elle a été éminemment suggestive.

Fidèle à la mission que j'ai acceptée, j'ai essayé de démontrer le degré d'importance que l'art de l'architecte a acquis aux États-Unis sous le rapport de la grandeur des conceptions, de l'originalité du style, de la somptuosité des matériaux employés et de l'habileté de l'exécution ; il m'a semblé que cette importance n'est pas généralement connue en France ; j'ai tenu à la signaler afin que les personnes que cette question intéresse pussent l'approfondir aux sources spéciales.

D'un autre côté, il y a lieu, je pense, d'apprécier les architectes américains à leur juste valeur ; mettant de côté la divergence des goûts, je trouve que l'on doit reconnaître qu'il faut un grand talent pour concevoir et mener à bien des plans aussi compliqués, admirablement exécutés, en un mot pour produire des édifices aussi considérables, aussi solides aussi nombreux et en aussi peu de temps.

Il est vrai que ces architectes font tout à très grands frais et qu'ils ont eu pour devanciers et surtout pour émules les architectes anglais, qui ont édifié des monuments tels que :

Les Chambres du Parlement à Londres.
L'Institution impériale »
Le South Kensington Museum »
Le nouveau palais de justice »
L'hôpital Saint-Thomas » etc.

Ce sont autant de modèles, transcendants dans leur genre, dont les architectes américains ont peut-être pu s'inspirer, mais qu'assurément ils n'ont pas servilement copiés. Ils en ont adopté en principe le style qu'ils ont appliqué à leur manière large, puissante et vigoureuse.

CHAPITRE V

MUSIQUE. — ART DRAMATIQUE. — DANSE
PHOTOGRAPHIE. — GRAVURE

Musique

L'influence des institutions musicales de l'Amérique du Nord se manifeste par la diffusion du goût de la musique ; partout on trouve des pianos, souvent des harmoniums et des orgues, non seulement chez les familles riches, mais aussi, dans les demeures les plus modestes, jusque sur les points les plus reculés, puis dans les hôtels, les bateaux à vapeur, etc.

Le dimanche soir, dans les familles, on fait un peu de musique vocale religieuse, à titre de délassement, principalement pour s'exercer au chant des psaumes et des hymnes.

La musique instrumentale est l'attribution de très nombreuses fanfares, des musique d'harmonie et de très bons orchestres. Ils ont de très bons instruments ; il y a à Duluth, Minnesota, un bon facteur de violons, Peter Lambert, qui les dispose mathématiquement d'après la méthode de Stradivarius. La facture des pianos est bonne, certains pianos ont une double série de cordes

obliques les unes dirigées de gauche à droite, les autres dans le sens contraire. Les bois d'Amérique conviennent admirablement pour la confection des pianos, ils résistent infiniment mieux que nos bois d'Europe aux variations extrêmes du froid et de la chaleur.

J'ai entendu au Trocadéro de Chicago une très bonne musique militaire dirigée par Bulow, qui a joué plusieurs jolis morceaux du répertoire de Von Suppé, de Léo Délibes, Eilenberg et Flotow.

Accessoirement, il y avait là aussi un cornettiste éminent, Dewell, qui est de première force et qui a une très grande réputation ; il exécutait sur son instrument toutes les variations possibles et les effets les plus surprenants.

Dans les théâtres, les orchestres sont bons, et les œuvres des compositeurs français y sont jouées très fréquemment.

J'ai entendu dans la Colombie Britannique, à Port-Essington près de l'Alaska une marche, très bien jouée par une fanfare composée et dirigée par des Indiens de la tribu voisine des Tsimpsians, leurs instruments étaient de fabrication européenne, ou américaine, ils étaient en cuivre très luisant, quelques-uns étaient nickelés. Les indiens, m'a-t-on dit, ont du goût pour la musique ; j'en ai eu plusieurs fois des preuves.

Malheureusement, la rapidité avec laquelle j'ai effectué mon long voyage ne m'a pas permis de stationner assez longuement dans les endroits où j'aurais pu entendre de bonne musique, de grands concerts, ou de la musique d'opéra.

Les résultats des institutions musicales se révèlent particulièrement dans les chants religieux de presque toutes les religions et de leurs différentes sectes ; sans excepter l'armée du salut, dont les adeptes marchent en rangs, conduits au son d'une fanfare quelconque.

Dans les églises presbytériennes et dans les églises du rite épiscopal, principalement, les chants sont très jolis ; les solistes et les chœurs de musiciens alternent avec les chants de tous les assistants ; des orgues, d'une importance en rapport avec les édifices, accompagnent ces chants.

En général, les méthodistes et surtout les quakers, ont conservé plus de simplicité.

Mais, dans toutes les églises catholiques, dans les cathédrales et dans les églises principales, soit que l'on y officie en français, en anglais ou en allemand, le chant est toujours très joli et souvent splendide.

On y entend rarement le plein chant ; ce sont presque toujours des messes en musique des meilleurs compositeurs, qui sont exécutées tous les dimanches et, a fortiori, les jours de fêtes.

A New-York, les chanteurs et les chœurs des églises Saint-Étienne, et Sainte-Agnès sont renommés ; à la cathédrale Saint-Patrick, la maîtrise du chœur de l'église se compose de soixante jeunes chanteurs et il y a, en plus, cinquante chanteurs et cantatrices dans la tribune ; par exception, l'église Saint-François Xavier est réputée pour le plain-chant et les belles voix d'hommes.

J'ai été très édifié du chant dans la cathédrale catholique anglaise de Philadelphie ; les voix de ténor,

de contre-alto et de soprano étaient superbes; les chœurs et l'accompagnement d'orgue excellents.

Partout les chanteurs, les cantatrices et les chœurs sont dans une tribune spéciale, près des orgues, à l'extrémité ouest de la nef.

Mêmes effets, à peu près, dans l'église catholique allemande de Baltimore, dans la cathédrale catholique américaine du Holy Name (du saint nom) à Chicago, dans les églises françaises de Notre-Dame de Chicago, de Saint-Paul-Minneapolis puis à San-Francisco.

C'est dans la cathédrale de Boston que j'ai entendu la musique la plus savante; les orgues sont puissantes, très bien touchées; une trentaine d'enfants de chœur chantent les antiennes simplement; puis, les solistes et les chœurs entonnent successivement le Kyrie, le Gloria in excelsis, le Credo, l'Ave Maria, l'O Salutaris, etc. Avant le sermon, la première cantatrice chante deux versets du « Veni Creator ».

Outre les effets simples, produits par les divers solistes, qui, de temps à autre, alternaient entre eux, les chœurs étaient à double effet : d'abord le chant naturel en avant, puis, une seconde fraction du chœur reproduisait le même chant en sourdine, on eût dit un écho lointain.

Tout cela est d'un si bel effet, que, souvent, on va aux offices religieux exprès pour entendre le chant.

Généralement les jeux d'orgues sont bons et bien touchés; j'ai eu le privilège d'assister à l'inauguration des orgues de la nouvelle cathédrale de Montréal, par M. A. Guilmant de Paris.

Cette cathédrale est une réduction de Saint-Pierre de Rome ; une foule considérable assistait à cette inauguration on a beaucoup admiré le merveilleux doigté de M. Guilmant, et plusieurs des morceaux qu'il a joués, notamment son « Invocation en si bémol » « la finale en mi bémol », la marche funèbre et le chant séraphique ».

Les effets d'orgues ont été très fins et très harmonieux, mais il semblait que les jeux étaient un peu faibles pour cette vaste basilique, cet instrument doit être l'œuvre d'un facteur d'orgues de Montréal.

Tel est, Messieurs, le résumé des notes que j'ai pu prendre au sujet de la musique je regrette vivement qu'elles soient si superficielles et si dépourvues de science musicale.

Art Dramatique

L'Art dramatique étant, à juste titre, classé parmi les Beaux-Arts je dois vous faire part des quelques notes que j'ai pu pendre sur ce sujet.

Dans toutes les villes des États-Unis, si modernes qu'elles soient, il y a tout au moins des « halls » ou vastes salles de réunion qui servent à toutes sortes de représentations et d'auditions musicales, puis, dans les grandes villes, il y a un nombre relativement considérable de théâtres.

A New-York il y en a 24 principaux de 1er, 2me et 3me ordre, puis......... 22 théâtres de 4e et 5e ordre

Ensemble........ 46 genres de spectacles ;

parmi les théâtres de 4ᵐᵉ et 5ᵐᵉ ordre, il se trouve un théâtre allemand, un hongrois et un hébreu.

A Brooklyn, ville contiguë à New-York, il y a 9 théâtres et 2 salles de concerts, ensemble : 11 endroits de réunion.

A Boston, il y a 11 théâtres et 8 salles de concerts et de réunion, ensemble : 19.

A Philadelphie, il y a 10 théâtres principaux, 8 théâtres secondaires et 7 salles de concerts et de réunion, ensemble : 25.

A Washington D. C., 4 théâtres et 4 salles de concerts, ensemble : 8.

A Chicago, 21 théâtres, 2 cycloramas, 1 casino, 2 salles de concerts et de réunion notables, ensemble : 26.

A San-Francisco, 5 théâtres principaux, 4 théâtres pour l'opérette, 2 théâtres chinois, ensemble : 11.

La musique d'opéra, à bas prix, est très en vogue à San-Francisco.

A Portland, ville principale de l'État de l'Orégon, ville nouvellement fondée, à peu de distance de l'océan Pacifique, il y a 3 théâtres, dont l'un « l'Auditorium Marquam » est splendide ; il a coûté près de 2.500.000 fr.

A Van-Couver B. C., ville de cinq ans de création, une salle de spectacle est annexée au grand hôtel de Van-Couver.

Cette énumération, succincte peut donner la mesure du goût des Américains pour l'art dramatique; ainsi que j'ai déjà eu l'occasion de le dire, à très peu d'exceptions près, il y a, au moins, un théâtre dans

chacune des villes de l'Union Américaine ; règle générale, ces théâtres sont bien suivis.

Dans les villes, les Américains sortent volontiers le soir, les représentations théâtrales commencent habituellement à huit heures précises, il est rare que l'on joue plus d'une seule pièce, si elle est très courte, on y ajoute un petit lever de rideau, les entr'actes sont très courts et la représentation est terminée à 11 heures ; si au lieu d'une pièce régulière de comédie, ou de drame, la représentation est composée, de sujets d'attraction variés, les entr'actes sont très courts, les différents actes se suivent rondement et la représentation est terminée aussi à 11 heures ; s'agit-il d'une pièce à grand spectacle, d'une revue féerique, comme « l'America », par exemple, tout est terminé néanmoins à 11 heures, à quelques minutes près.

Les principaux théâtres américains sont jolis et d'une ornementation relativement simple ; il sont tous très commodes d'accès et partout on y est à l'aise ; ils se composent presque uniformément, de deux, trois ou quatre loges d'avant-scène de chaque côté, d'une série de stalles d'orchestre, qui occupe tout le parterre et d'une ou de deux galeries d'amphithéâtre, superposées, sans colonnes.

En général, toutes les places sont numérotées ; il y a des vestiaires en règle, mais les ouvreuses sont inconnues ; des commissaires en habit noir et cravate blanche désignent les places aux spectateurs ; de nombreuses issues de dégagement sont disposées et indiquées ostensiblement pour le cas d'incendie.

Peu de temps avant mon arrivée, le grand opéra de la ville de New-York avait été incendié ; sur cette scène splendide, les plus grands chanteurs et les plus célèbres cantatrices des deux mondes s'étaient fait entendre. Le théâtre de Denver a été brulé tout récemment aussi.

On donne les programmes gratis, la réclame et les annonces les payent surabondamment.

La plupart des théâtres sont grands et il y en a d'immenses : « l'auditorium » de Chicago, salle très remarquable, contient 7.000 places. Le « Théâtre de Boston », en contient 3.000. « L'Académie de musique » à Philadelphie, 3.000. Le théâtre « Tremont », à Boston, 2.600. Le théâtre « Hollis »; à Boston, 1.597. Le « Globe », à Boston, 2.200.

Les autres théâtres principaux sont dans des proportions relatives, la contenance moyenne des salles de spectacle ordinaires m'a paru être d'environ 1.000 places.

Partout l'éclairage est très bon, on se sert principalement de l'électricité incandescente, sans lustre spécial ; le théâtre « Columbia », à Boston, est du style mauresque, il contient 1.600 places, et l'éclairage est très riche : il s'y trouve 1.378 lampes incandescentes et 800 becs de gaz.

Souvent, les bons acteurs de comédie de genre et de drame forment des compagnies qui ont pour chef un directeur impresario. La compagnie la plus célèbre est celle de Daly qui a un théâtre à New-York. Ensuite, les plus importantes sont : celle de Daniel Frohman,

du théâtre du Lyceum, à New-York, les compagnies Palmer du théâtre Palmer, de New-York, et celles de Hoyt et Thomas du théâtre de Madison Square à New-York et à Philadelphie.

Ces sociétés sont organisées pour faire souvent des tournées en province, à travers les États-Unis, soit en se dédoublant, soit autrement; et souvent avec le concours d'artistes européens et d' « étoiles » des deux mondes.

Très souvent, dans les théâtres de 3me et 4me ordre, la représentation est variée ; on y donne des pièces mélangées de musique fantaisiste, de scènes comiques d'impressionnistes, etc.; on intercale aussi, dans certains vaudevilles et dans les féeries des danses de caractère, des ballets, des exercices acrobatiques; ces exercices sont presque toujours de première force et très originaux. Dans une pièce intitulée « Un tour dans le quartier chinois » un artiste qui remplit le rôle d'un garçon de restaurant, semble s'amuser à siffler entre ses dents, tout en faisant son service, et cela lui donne l'occasion de faire entendre des effets de sifflet naturel réellement étonnants et accessoirement, il imitait les cris des oiseaux, des combats de chats et un combat de chiens de la manière la plus drôle et à la grande joie du public qui, du reste, était parfaitement composé ; habituellement l'orchestre joue pendant les entr'actes, et une des variantes de la représentation de cette pièce était un morceau de musique comique: une parodie intitulée « l'orchestre de village » par Percy Gaunt, cela représente une compagnie des meilleurs musiciens

d'un village, réunis pour offrir à leurs amis une fête musicale, naturellement, ces messieurs sont tous très estimés dans leur village et ils ont la prétention de jouer les morceaux des grands maîtres d'une manière qui défie toute critique, mais l'effet ne répond pas à l'attente, tout est joué faux et de la manière la plus insolite, la plus imprévue et cela fait des effets extrêmement comiques et divertissants (1). puis, dans la pièce à féerie intitulée le « Black Crook » (le Sorcier Noir, par exemple), on fait paraître « M^{lle} Rose Pompon » danseuse excentrique française « fin de siècle » et un quadrille de danseuses du casino de Paris (2), dirigé par M^{lle} « La Sirène ». Dans la féerie à grand spectacle intitulée « America » la famille Schaffer exécute les sauts et les exercices « du tapis » et du « jongleur » avec un degré de force et d'habileté très remarquables.

Aussitôt qu'une nouvelle célébrité de ce genre apparaît, on s'empresse de l'engager et de l'intercaler à son lieu et à son heure, pour varier les représentations.

Les vaudevilles et les comédies de genre que j'ai vu représenter sont intelligemment charpentés, très habilement rendus et amusants : l' « Irish Statesman » (l'homme d'État irlandais) est une pièce très morale et patriotique. La pièce intitulée « A temperance town » (une ville régie par les lois de tempérance) est une comédie de genre très gentille, très bien comprise et

(1) Je ne cite ces petits détails, quels qu'ils soient, que pour mieux expliquer comment les directeurs de théâtres américains composent leurs représentations.

(2) La Sirène, Serpentine, Eglantine, Dynamite, élèves de Nini Patte-en-l'Air.

très bien rendue ; c'est une critique violente de l'application hypocrite, en certains endroits, des lois de tempérance qui réglementent la vente des liqueurs alcooliques. Le Sportsman (imitation d'une pièce française), ce sont les perplexités d'un prétendu chasseur, qui quitte sa femme, qu'il a récemment épousée, pour aller s'amuser ailleurs; on en a fait un gentil vaudeville, d'actualité partout, très divertissant.

Pendant que j'étais à San-Francisco et à Boston, la troupe de M. Palmer, de New-York, a représenté avec beaucoup de verve et de succès, une pièce anglaise, comédie de genre très bien présentée, sous le titre de « Lady Windermere's Fan » (L'éventail de Lady Windermere); à la suite de divers malentendus entre Lady Windermere et son mari, cet éventail amène, fortuitement, une intrigue et une scène théâtrale très attrayantes.

A San-Francisco, le public s'amusait beaucoup aux représentations d'Ali Baba, ou les 40 voleurs, pièce bien rendue et salle comble. Une pièce qui a eu beaucoup de succès, dans toute l'Amérique, est intitulée « The Americans abroad », (les Américains à l'étranger); elle a été écrite par Victorien Sardou, pour le théâtre du Lyceum de New-York et mise au point pour la scène américaine par Abbi Sage Richardson.

Le sujet est de l'époque actuelle, l'épisode se passe en France, à Cannes et à Paris, et en dernier lieu dans une maison de campagne près de Paris. Un riche Américain, M. Richard Fairbanks, est venu habiter Cannes avec sa fille et sa nièce ; ils y font la connais-

sance de diverses personnes et notamment de la baronne de Beaumont, qui fait profession de courtière en mariages dans la bonne société ; mais Miss Fairbanks et surtout sa cousine, ont horreur des prétendants qui ne les demandent en mariage que pour leur fortune, et, afin de se débarasser de tous leurs parasites et en particulier des importunités de la baronne et de son protégé, puis, accessoirement, pour éprouver leurs autres amis, M. Fairbanks annonce subitement qu'il est victime d'une grande faillite, qu'il est ruiné, et il se retire à Paris dans un modeste logement.

Ostensiblement, M. Fairbanks renvoie tous ses domestiques, sa fille et sa nièce ont soin des affaires du ménage, sa nièce, M^{lle} Winthrop, a du talent comme artiste peintre, elles vend les tableaux qu'elle peint. Deux amis, de Cannes, qui leur sont restés sincèrement fidèles pendant leur prétendu désastre, finissent par gagner l'affection des deux demoiselles et les épousent; alors, on leur apprend que la fortune est reconstituée, et tout le monde est heureux, excepté la baronne, cette courtière intrigante, qui ne pardonne pas qu'on se soit joué d'elle ; sa fureur déborde en imprécations ; tout cela est très amusant, Victorien Sardou a très bien rendu les caractères américains, l'intrigue est bien soutenue, bien conduite et la pièce est très joliment jouée par tous les artistes.

L'Art dramatique ne pouvait guère faire partie d'une classe quelconque dans l'exposition de Chicago, mais, on avait créé, pour la circonstance, une pièce féerique qui a été représentée, pendant toute la

saison, dans le théâtre de l'Auditorium, vaste salle à 7.000 places, très confortables, dont il vient d'être question ; dans cette salle, est une scène immense qui se prête à tous les perfectionnements modernes, d'éclairage, de mécanisme et de trucs, pour tous les genres de représentation quelconques, changements à vue, etc. ; l'acoustique y est très bon.

La pièce était intitulée « America » (l'Amérique), une innovation absolue, par Imre Kiralfy. Elle représentait tous les incidents de la découverte de l'Amérique et de sa colonisation jusqu'à nos jours. En un mot, c'était une « revue » sérieuse, historique et allégorique en trois actes et avec de très nombreux tableaux.

La mise en scène était admirable, décors superbes, très appropriés, admirablement machinés, costumes neufs, riches, étincelants, à reflets métalliques, aux nuances très claires, très variées, de la plus grande fraîcheur, avec changements à vue et musique d'Angelo Venanzi.

Un corps de ballet de 150 danseuses, dirigé par M^lle Cerale, 1^re danseuse de l'Opéra impérial de Vienne, avec le concours de M^lle Sozo, première danseuse de la Scala de Milan et de M^lle Stocchetti, première danseuse mime du théâtre national de Bucharest, ces trois artistes étaient réellement très remarquables ; l'un des ballets était disposé en plusieurs étages de danseuses, d'une très jolie perspective et d'une bonne innovation ; ces danses étaient accompagnées par un très bon orchestre.

On y avait introduit aussi des exercices de force et

des jongleurs, des scènes comiques de trapèze et des danses espagnoles d'un grand caractère ; chaque artiste était d'un mérite transcendant.

Cette revue se terminait par le triomphe de la Colombie, l'assemblée des nations et le grand cortège des États et des territoires de l'Union américaine.

A ce moment, plusieurs personnages montés sur des chevaux richement cuirassés et caparaçonnés paraissaient sur la scène, déjà remplie de personnages portant de petits étendards aux armoiries de chaque pays; tout cela était d'un grand effet, plein de sentiments patriotiques et de courtoisie pour les nations étrangères.

A Paris, on eût certainement trouvé cette pièce très jolie et on eût pas été étonné qu'on ait mené à bien une telle féerie, dans un centre tel que Paris, où, depuis des siècles on a la tradition de la science théâtrale et tous les éléments nécessaires pour toutes les innovations, mais, Chicago est à 400 lieues au nord-ouest de New-York, presque à l'extrémité du monde civilisé, et la ville de Chicago ne date que d'hier, puisqu'elle a été complètement incendiée en 1871, or, il m'a semblé, entre autres, qu'un grand théâtre et une pièce de circonstance de ce genre-là, bien conçue, richement montée et dirigée avec une précision remarquable était un vrai succès (1).

« (1) Voici comment un auteur français bien connu, M. Max O'Rell
« apprécie le théâtre de l'Auditorium ».
« A l'extérieur l'édifice ressemble plus à un pénitencier qu'à un lieu
« d'agrément... à l'intérieur, c'est magnifique, je ne connais rien qui puisse
« lui être comparé, pour le confortable, la grandeur et la beauté; il peut contenir
« 7.000 personnes; les décors sont blanc et or, l'éclairage est produit par des

Tels sont, Messieurs, les souvenirs que j'ai conservés du théâtre en Amérique ; j'avoue que je ne m'attendais pas à le trouver aussi développé, aussi bien conduit et disposant d'artistes dramatiques de premier mérite ; il n'y a pas encore un grand nombre d'auteurs dramatiques en renom et il y a relativement très peu de compositeurs lyriques, mais avec de nombreuses institutions artistiques telles que celles dont j'ai eu l'honneur de vous entretenir, je crois que l'on peut s'attendre, désormais, à voir surgir, de temps à autre, des auteurs de talent dans tous les genres.

Les Américains aiment aussi la danse ; les danses usuelles sont à peu près les mêmes que les nôtres, au théâtre les ballets sont les mêmes qu'en Europe, le style « fin de siècle » n'y est encore qu'à l'état de curiosité, mais les divers genres de gigue anglaise et le pas de quatre, y sont généralement en faveur ; on commence à adopter la danse serpentine — skirt danse — genre Loïe Fuller, en réduction.

Dans beaucoup d'endroits, il y a des salles de bal splendides de très grandes dimensions notamment au Madison square garden à New-York et celles des casinos de Saltaire et de Garfield sur le lac Salé — et un grand nombre d'autres — les orchestres y sont très

« arcs électriques placés dans le plafond qui est extrêmement élevé ; l'éclairage
« peut être baissé à volonté ; M. Peck eut l'obligeance de me faire voir les
« mécanismes intérieurs de la scène ; je devrais dire des scènes, car il y en a
« trois. La machine hydraulique qui sert à élever et à baisser ces scènes
« a coûté 200.000 dollars (un million de francs) » Max O'Rell : A Frenchman
in America.

bons, les chefs-d'œuvre de la musique française alimentent en grande partie leur répertoire.

Photographie. — Gravure

L'art de la photographie est très généralisé sur tous les points de l'Amérique du Nord, et il a atteint un grand degré de perfectionnement dans tous les genres mais j'ai particulièrement admiré la netteté des détails de certaines vues d'une assez grande dimension.

La photogravure et la phototypie me paraissent avoir atteint un degré très supérieur, surtout au point de vue de leur application aux besoins du commerce.

La gravure d'estampes sur bois, à l'eau-forte et en taille-douce m'a paru être arrivée à un bon degré de perfection, j'ai vu de très jolis exemplaires de chacun de ces genres.

Je crois qu'il y a peut-être lieu de craindre que, dans bien des cas, la vulgarisation de la photogravure n'entrave l'essor de la gravure fine au burin.

Au sujet de la gravure des « green backs » (billets de banque américains) qui sont très bien faits, M. le conservateur de la Monnaie de Philadelphie m'a fait voir dans son cabinet des médailles, du papier fiduciaire officiel japonais, dont la gravure au burin est d'une finesse qui supporte l'examen microscopique et auprès de laquelle les billets de banque ordinaires paraissent grossièrement faits ; il a fallu, pour faire cette gravure, une patience et une application que l'on doit trouver difficilement ailleurs qu'à Tokio ; mais sans cette

inspection, je n'aurais pas pensé que l'art de la gravure eût atteint, au Japon, un tel degré de perfection (1).

L'art de la gravure sur médailles est très développé aussi aux États-Unis, témoin certaines médailles de bronze qui m'ont été montrées notamment celle qui a été frappée en souvenir du philanthrope George Peabody, dont M. le D^r Thomas Green, secrétaire général de la Société d'Histoire de l'État des Massachusetts, a eu la gracieuseté de m'offrir un très bel exemplaire, que j'ai eu l'honneur de vous soumettre.

Une des célébrités actuelles dans l'art de la gravure des coins, est, paraît-il, Madame Lea Ahlborn dessinatrice du Gouvernement royal de Suède, dont les États-Unis ont utilisé le talent pour la gravure de quelques coins.

Quant à la littérature et à la poésie, c'est un sujet très vaste que je n'ai pas eu jusqu'à présent le loisir d'aborder ; la littérature périodique est arrivée à un degré prodigieux sous le rapport de l'extension et de la rapidité de la production. Les poésies fugitives abondent dans certains journaux périodiques et dans les diverses

(1) A ce propos de gravure japonaise, je dois mentionner, en passant, un détail extrêmement curieux de l'exposition des Beaux-Arts du Japon, à Chicago ; c'était une série de cent dix-sept planches gravées, d'environ vingt-cinq centimètres de côté, qui, toutes, contribuaient partiellement à former l'ensemble d'une seule image polychrome de « Bodhisatva fugen, post tempei ». L'exhibition de ces planches gravées avait pour but de faire apprécier, d'abord, toutes les phases successives de l'impression d'une image en couleurs, puis, de constater, qu'au Japon, la connaissance de l'art xylographique datait de plus d'un millier d'années, époque où ces planches ont été gravées. Le sujet est un peu naïf et assez grossièrement exécuté ; le bois est dans un état de conservation relativement étonnant. Ces planches étaient exposées par la « Kokkwa, Publishing Company, de Tokio, Japon.

revues ; généralement elles sont très agréablement faites elles témoignent de la vivacité d'esprit, de l'humour et du sentiment qui existent chez le peuple américain ; les journaux quotidiens, les nombreuses revues littéraires hebdomadaires, mensuelles ou trimestrielles, sont des modèles pour ne pas dire des merveilles du genre.

———

Maintenant je crois avoir analysé consciencieusement et aussi méthodiquement que je pouvais le faire les différentes sections des Beaux-Arts ; cependant, je n'ai pas épuisé mon sujet tant il est vaste et intéressant, j'ai multiplié les détails autant que j'ai cru pouvoir me le permettre, parce que j'ai trouvé que l'importance de la cause le méritait et j'ai tenu, Messieurs, à vous présenter avec impartialité chaque genre selon l'aspect qui m'a paru être le plus véritable et le plus exact.

Pour traiter comme il fallait, un sujet aussi complexe, je me suis efforcé de réagir contre le sentiment patriotique, bien naturel d'ailleurs, qui nous obsède, presque constamment, en faveur du goût français et de nos œuvres nationales, quand nous voyageons à l'étranger ; c'est ce même amour de la Patrie lointaine, qui nous porte souvent à apprécier sévèrement ou même à ne regarder qu'avec indifférence, sinon avec dédain, les goûts, les œuvres et les coutumes des peuples étrangers.

Il m'eût été très agréable de vous soumettre une étude plus complète, plus savante, et plus artistique, en un mot plus en rapport avec la variété, l'étendue et

l'élévation de mon sujet, néanmoins, Messieurs, je vous prie d'accepter l'hommage de cet essai et je serai heureux d'apprendre que quelques-uns des détails qu'il renferme ont pu vous causer un léger intérêt.

Pour que la série principale des notes que j'ai recueillies pendant mon voyage en Amérique soit complète, il me reste à ajouter certains détails, spéciaux à la ville de Boston et à diverses associations qui s'y rattachent plus ou moins directement; je me plais à penser, Messieurs, que vous voudrez bien accueillir cette dernière partie de mon étude avec toute la bienveillance dont vous avez bien voulu m'honorer jusqu'à présent.

<div style="text-align:right">Caen, le 5 juin 1894.</div>

NOTICE COMPLÉMENTAIRE

SUR

LA VILLE DE BOSTON ET SUR QUELQUES ASSOCIATIONS
AMÉRICAINES EN 1893

J'ai énuméré, dans les chapitres précédents, les institutions, les monuments et les œuvres artistiques que j'ai pu voir dans le nord de l'Amérique et dans la ville de Boston en particulier ; j'ai signalé, dans d'autres opuscules, les principaux sujets relatifs à l'histoire naturelle, à l'agriculture et à l'horticulture des États-Unis : j'ai pensé que, peut-être, mes collègues et mes amis liraient avec quelque intérêt certains détails complémentaires sur la ville de Boston et sur diverses associations particulières qui en émanent, ou qui s'y rattachent avec une plus ou moins grande importance. Je vais donc essayer d'esquisser ces détails aussi succinctement que ce me sera possible.

Dès le principe, la ville de Boston a été la métropole commerciale, industrielle, intellectuelle et politique de la Nouvelle-Angleterre (1), « New-England », première

(1) D'après une carte de la Nouvelle-Angleterre, imprimée au commencement de 1677 par John Forster, dont M. le Dr Samuel Green possède un exemplaire original qui lui a permis de faire sur ce sujet une savante étude

patrie des « Yankees », que j'appellerais volontiers Nouvelle-Vieille-Angleterre, « New Old England », parce que c'est une des parties des États-Unis qui ont été les plus anciennement colonisées par les émigrants anglais. Les vertus et les coutumes patriarcales de la *Vieille* Angleterre s'y retrouvent plus spécialement, parce qu'elles y ont été conservées plus religieusement que dans les autres États de plus récente création et même qu'en Angleterre.

Sous des rapports multiples, la ville de Boston est véritablement typique ; car elle résume d'abord les caractères d'une ancienne cité, puissante par sa politique et par son patriotisme élevé ; ensuite, elle présente, sous l'aspect le plus large, le modèle d'une ville américaine de premier ordre, florissante par son industrie et par son négoce, en même temps que tous les progrès des sciences et des arts modernes, qu'elle centralise, répandent sur cette ville imposante leur plus vif éclat.

Je dois une partie des documents que je vais analyser à la rare obligeance de M. le Dr Samuel A. Green, ancien maire de Boston, secrétaire général de la Société historique des Massachusetts, qui, sans me connaître préalablement et sans exiger aucune forme de présentation, n'écoutant que les sentiments

bibliographique, on voit que la Nouvelle-Angleterre se composait : d'une partie de l'État du Maine, des États de New-Hampshire, Massachusetts, Rhode-Island, Connecticut et d'une partie de l'État de Vermont; actuellement, la désignation de « New-England » subsiste encore, mais elle est devenue nominale comme celle de nos anciennes provinces françaises.

de la plus franche hospitalité, a bien voulu, sur ma demande personnelle, me fournir très libéralement une foule de documents relatifs à la ville de Boston et à son histoire.

Je me fais donc un devoir de témoigner ici à M. le D' Green mes sentiments reconnaissants ; et, en essayant de rendre à sa patrie le légitime hommage que je lui dois, je tiens à lui prouver que j'ai hautement apprécié à la fois le gracieux accueil dont il m'a honoré et le mérite transcendant de la métropole des Massachusetts.

Assurément, on sait que la ville de Boston, capitale de l'État des Massachusetts, est située sur l'Atlantique, au N.-E. des États-Unis; cette ville est très bien connue d'un grand nombre de Français, moins peut-être que New-York, Philadelphie et Washington D.C. Cependant, sa bien légitime réputation est très brillamment établie en France et dans le monde entier ; je ne ferai donc qu'une description d'autant plus abrégée de la ville, que l'énumération des institutions artistiques et scientifiques, des musées, des monuments, des parcs et des autres sujets d'attraction de l'agglomération bostonienne occupe une place des plus honorables dans chacun des différents chapitres qui précèdent, et dans mes autres opuscules relatifs aux États-Unis.

La ville de Boston est bien située; le port est très étendu, il garnit une partie de la vaste baie des Massachusets, et le cap Cod le garantit des vents du sud-est. Les navires de tous les pays et les paquebots

transatlantiques trouvent dans les docks un abri commode et sûr ; ce fut de Boston que le premier transatlantique à vapeur et à aubes de la compagnie Cunard partit pour Liverpool le 3 février 1844, voyage caractéristique, parce que, à cette date, le port était bloqué par les glaces, et il fallut tailler dans la baie de Boston, à travers une couche de glace très épaisse, un canal de trente mètres de largeur sur 12 kilomètres 270 mètres de longueur, qui fut exécuté sur l'initiative des armateurs de Boston et à leurs frais.

La ville fut fondée en septembre 1630 par un petit nombre d'émigrants anglais, dont les plus nombreux étaient originaires de Boston, en Angleterre, et ils donnèrent à leur nouvelle ville d'adoption le nom de leur ville natale.

Depuis l'époque de sa fondation, et après quelques vicissitudes, cette ville a constamment prospéré; elle est maintenant très étendue, et, pendant le xix^e siècle, sa population a pris un accroissement extrêmement rapide: il y a cent ans, on ne comptait que 15.000 habitants ; en 1810, on en trouvait 40.386 ; en 1880, 303.381 ; enfin, lors du recensement de 1890, on en a inscrit 448.477.

En plus de ce nombre, il y a dans la banlieue immédiate de Boston des villes importantes, telles que : Cambridge (rendue célèbre par l'Université d'Harvard, que j'ai eu l'occasion de citer antérieurement), et qui renferme 70,028 habitants, Brookline et Chelsea, qui en comptent ensemble 40.000, et divers autres faubourgs, dont l'annexion porte l'agglomération bostonienne (the Metropolitan district) à 850.000 habitants.

Ces villes et ces faubourgs sont reliés au centre principal par de nombreux viaducs très longs, qui traversent l'estuaire de la rivière Charles, puis par le bac à vapeur de Charlestown, enfin par un réseau extrêmement complet de tramways de divers systèmes, dont les voitures sont actionnées principalement par l'électricité ; en un mot, tous les quartiers de la ville et des environs sont admirablement desservis.

On est surpris, lorsque l'on considère le nombre considérable de citoyens qui utilisent ces tramways: ainsi, en 1871, sur une série de lignes dont le rayon est de 16 kilomètres à partir du centre de la ville, ils ont transporté 34 millions de personnes ; pendant l'année 1881, 68 millions, et, en 1891, 136 millions d'individus les ont utilisés ; en d'autres termes, le mouvement s'est doublé successivement pendant l'espace de chaque décade.

Les nombreuses lignes de neuf compagnies différentes de chemins de fer aboutissent presque au centre de Boston, dans neuf gares différentes. Pour ces chemins de fer, l'augmentation du nombre de voyageurs a suivi une progression semblable à celle des tramways: pendant les mêmes années, 17 millions de personnes ont été transportées en 1871 ; 25 millions en 1881, et 51 millions en 1891.

La circulation qui est si facile sur tous ces chemins de fer et ces tramways permet à toutes les classes de la société d'aller, à volonté, habiter la banlieue, et de diminuer ainsi l'excédent de la population, qui, sans cette dilatation, finirait par encombrer le centre de la ville.

Ce qu'il y a de remarquable, c'est que la ville de Boston ne s'est pas agrandie sans effort : une partie de son extension immédiate est due à un remblai systématique, qui a été opéré sur une immense échelle, tout autour du noyau le plus ancien de la ville, qui avait primitivement la forme d'une poire entourée d'eau. On a dilaté immensément presque tout le pourtour de cette poire, à l'aide de prélèvements proportionnels de gravier emprunté à la montagne voisine, et maintenant, des grandes rues, des boulevards de trente mètres de largeur et des quartiers neufs considérables existent là où il n'y avait que de l'eau et des navires. Actuellement, il est impossible de se faire une idée de l'ancien état du pourtour de la ville.

La conception première de cet immense projet est due à M. Josiah Quincy, qui, tout en rendant un éminent service à la ville, a gagné pour son compte deux millions cinq cent mille francs en une seule opération, qui créait ainsi de nouveaux terrains de construction sur le point le plus commerçant de la ville (1).

La ville est bien bâtie ; en général, les rues sont larges et ornées de constructions importantes. Sauf quelques exceptions, la hauteur des maisons n'est pas aussi démesurément grande que celle des édifices modernes des principales villes américaines ; cependant, la plus grande partie de la cité et des environs est neuve, d'abord à cause de son accroissement si rapide et de

(1) En Algérie et en Tunisie, on pratique largement le système d'agrandissement des ports maritimes par le remblai du bord des plages, notamment à Alger, à Philippeville, à Tunis, à Sousse, à Sfax, etc.

l'extension considérable qui résulte du système de remblai, puis, par suite du terrible incendie qui, en 1872, a détruit le quartier principal du commerce de Boston, et dont les ravages ont causé une perte de 70 millions de dollars (environ 350 millions de francs).

La grande avenue de la République, « Commonwealth avenue », est l'un des plus beaux boulevards qui existent aux États-Unis. Cette avenue n'a pas moins de deux kilomètres de longueur sur 72 de largeur ; le centre est herbu, il est planté de quatre rangées d'arbres, entre lesquelles sont érigées plusieurs statues monumentales dont j'ai donné les descriptions dans l'un des chapitres précédents (Sculpture statuaire) ; la circulation a lieu sur deux voies latérales. Conformément aux règlements établis pour cette avenue, les maisons qui la garnissent sont toutes séparées les unes des autres comme des pavillons monumentaux. Le beau parc central de Boston donne accès à ce boulevard, qui lui-même conduit à un autre grand parc ; puis, de chaque côté, les rues avoisinantes sont parallèles et symétriques ; en un mot, l'ensemble forme un magnifique quartier riche et neuf : c'est, dans un genre complètement différent, le quartier des Champs-Élysées de Boston.

La ville capitale des Massachusetts centralise un très grand commerce de laines ; aucune ville des États-Unis n'en vend autant, et, de tout le monde entier, c'est à Londres seulement que l'on vend plus de laine qu'à Boston : d'après les documents authentiques qui sont

cités par M. le Président de la « Société Bostonienne », dans le savant rapport qu'il a présenté à cette société le 10 janvier 1893, on en a vendu en 1882, à Boston, 120 millions de livres, soit 54.360.000 kilos de laine; en 1892, les ventes se sont élevées à 158 millions de livres, soit 71.574.000 kilos. L'exportation du coton en balles est très considérable aussi.

Outre cela, Boston est le centre d'une immense manufacture de chaussures, qui sont expédiées dans toutes les parties du monde ; d'après l'éminent rapporteur précité, c'est par plusieurs centaines de millions que se chiffrent les recettes des fabricants.

Il en est de même du commerce des vêtements : il existe dans la ville plus de soixante maisons sérieuses d'habillement, qui disposent ensemble d'un capital de cent millions de francs.

L'immense commerce que les habitants de Boston font ainsi dans tous les genres et dans toutes les directions, leur rapporte des sommes énormes, et, à l'aide de leurs capitaux puissants, ils subventionnent une foule d'entreprises américaines : neuf des plus grandes lignes de chemins de fer qui traversent les États-Unis dans tous les sens ont été construites avec l'appui des capitaux des riches Bostoniens. L'organisation des grands abattoirs de Chicago et de Kansas city a été entreprise par des capitalistes de Boston. Il en est de même pour les grandes aciéries de l'Illinois, qui ont été créées au capital de 250 millions de francs. Toutes les mines du lac Supérieur sont la propriété de financiers Bostoniens. Les entreprises téléphoniques, telles que « The Bell

telephone Company », qui rayonnent sur toute la contrée ont leur siège à Boston (1).

« Il est douteux, dit le même rapporteur, qu'aucune « ville, voire même New-York, possède autant de « capitaux immobilisés dans d'autres villes : Chicago, « Kansas city, Denver et d'autres encore sont tribu- « taires des riches résidants de Boston pour des sommes « immenses : une innombrable quantité de millions . »

« La ville de New-York seule peut rivaliser avec « Boston pour le chiffre des opérations de bourse et de « banque. Les planteurs de coton du sud, les produc- « teurs de laine du Texas, de Californie et de l'Ohio, « les minotiers de Minnesota, les agriculteurs de « l'Iowa, du Kansas et de Nebraska, les grands « magasins de nouveautés de Chicago et de l'ouest en « général, et beaucoup d'autres industries encore, « dépendent de nos capitaux pour l'entretien du courant « de leurs opérations. »

« Ce n'est pas seulement pour être agréable à mes « concitoyens, commerçants ou non, ni par vanité ou « par vantardise que je cite ces faits, dit l'honorable « Président Guild : je ne m'exprime ainsi que pour « rappeler aux membres de notre Société le devoir qui « nous incombe; car notre titre de vrais et dignes « citoyens nous oblige, non seulement à constater les « travaux du passé, mais nous devons aussi transmettre « à ceux qui nous suivront les résultats substantiels

(1) Le téléphone fonctionne de Boston à Chicago ; il a près de 1.000 kilo- mètres de développement : on peut également téléphoner avec New-York, Philadelphie, Washington et autres points très éloignés.

« des efforts des hommes qui nous ont précédés, après
« les avoir augmentés encore par nos labeurs person-
« nels. »

En même temps que ces résultats, si substantiels, profitent à la région extérieure, la ville est très florissante à l'intérieur; elle a adopté et appliqué à tous les services municipaux tous les progrès matériels, au fur et à mesure des révélations de la science moderne : la ville est éclairée en grande partie par l'électricité; l'usine génératrice d'électricité est la plus importante du pays; elle est actionnée par la vapeur de trente bouilleurs de grande dimension qui fonctionnent constamment; le volant régulateur des machines a quinze mètres de diamètre.

Le système du transport des dépêches dans des tubes à air comprimé est organisé à Boston.

Le service des eaux de la ville est aussi important qu'il est bien organisé. Un premier essai avait été fait dès 1795 avec des conduits faits de troncs de sapins forés comme des corps de pompe en bois, et ce système dura jusqu'en 1825; les premiers perfectionnements suffirent jusqu'en 1848, époque où de nouvelles améliorations furent apportées, et enfin le système complet, tel qu'il existait en 1892, déverse chaque jour 40 millions de gallons (1.514.400 hectolitres) d'eau (1), qui sont prélevés à une distance d'environ 20 kilomètres dans le lac Cochituate et dans les sources de Sudbury, d'où cette eau est répartie sur tous les points de la ville.

(1) Le gallon équivaut à 3 litres 786 millilitres.

Les secours contre l'incendie sont admirablement organisés à Boston comme dans les autres grandes villes des États-Unis ; les brigades permanentes et la réserve se composent de près de 700 hommes ; des postes de jour et de nuit sont installés en permanence dans chaque quartier, et on est émerveillé de voir avec quelle rapidité le départ des pompes et de leurs accessoires s'effectue. Les hommes, étant couchés au 1ᵉʳ étage du poste, se lèvent, descendent en se laissant glisser sur une perche verticale ; ils s'équipent, les chevaux sont attelés, et tout est prêt à partir en moins d'une minute après que le signal a été donné. (J'ai constaté cela plusieurs fois). Lorsque le signal d'alarme se fait entendre, les chevaux quittent leur stalle, où ils sont en liberté ; ils viennent eux-mêmes se placer auprès du timon du chariot ; les harnais descendent du plafond et se posent automatiquement sur les chevaux ; quelques boucles faciles sont bouclées, les traits sont accrochés instantanément ; les hommes montent systématiquement sur leurs sièges, et tout part au galop en bien moins de temps qu'il ne faut pour l'expliquer. — Les salaires du personnel du service des incendies coûte à la ville 5.000 francs par jour, et tout l'ensemble de cette administration coûte 4 millions de francs par an. Cette organisation remarquable n'est pas superflue ; car les incendies sont si violents en Amérique, que le résultat principal des efforts des pompiers est de circonscrire les ravages du feu.

Le service de la police est admirablement fait par 800 hommes, qui sont dirigés par un surintendant et

son lieutenant, aidés d'un inspecteur chef et de quatorze inspecteurs avec toute une série d'officiers.

Les hôpitaux sont nombreux et admirablement organisés à Boston ; il y en a quatre principaux et quinze autres qui sont spécialisés.

La sanctification du dimanche est religieusement et intelligemment observée à Boston. Autrefois, c'est-à-dire jusqu'à la fin du premier quart de ce siècle, les règlements du puritanisme étaient en vigueur : l'observance rigoureuse du Dimanche commençait le samedi au coucher du soleil et ne devait cesser que le lundi matin ; on ne devait se livrer à aucun travail, excepté « aux occupations qu'imposait la nécessité ou la charité ».

Actuellement, la population respecte convenablement le Dimanche, et les églises sont dûment fréquentées. La ville est dotée d'un grand nombre d'édifices religieux : on en compte cent vingt-six qui sont consacrés aux différents cultes principaux que l'on rencontre aux États-Unis et dont la nomenclature n'est pas sans intérêt :

Culte	adventiste	2
»	baptiste	30
»	chrétien	2
»	de la Congrégation de la Trinité	31
»	de la congrégation des unitairiens	25
»	Catholique et Apostolique	1
»	épiscopal	28
»	judaïque (synagogues)	8
»	luthérien	7

Culte épiscopal méthodiste 29
» méthodiste 3
» de l'église nouvelle de Swedenborg 2
» presbytérien 2
» Catholique romain 31
» de l'Union 7
» des Universalistes 8

Tous ces cultes sont absolument libres et respectés dans toute l'Amérique; les opinions religieuses ne sont pas discutées: chacun va où il veut et l'on est bien accueilli et bien reçu dans n'importe quelle église où l'on se présente.

De nos jours, non seulement l'administration municipale autorise la récréation le dimanche, mais elle encourage les excursions aux environs ; les salles de lecture des bibliothèques sont ouvertes aux public ; des concerts de musiques d'harmonie sont donnés dans les parcs, etc.

Ainsi que je l'ai expliqué dans l'un des chapitres précédents, les théâtres sont nombreux à Boston ; ils sont intéressants à l'intérieur, mais l'extérieur n'a rien de monumental. En plus des théâtres classiques, il y a un certain nombre de salles de concert, une ménagerie permanente, un cyclorama ; en un mot, on considère aux États-Unis que la ville de Boston est très bien partagée sous le rapport des délassements qui sont offerts au public.

L'administration de cette vaste agglomération fonctionne très bien. Excepté le maire, les administrateurs élus ne reçoivent pas de traitement fixe : le maire

reçoit dix mille dollars (50.000 fr.); il n'est élu que pour un an. Il est aidé par douze aldermen ou adjoints, et soixante-douze conseillers, qui ne touchent aucun traitement et sont nommés pour un an. Le secrétaire municipal reçoit 4.000 dollars (22.000 fr.) ; le trésorier municipal et départemental touche 6000 dollars (30.000 fr.); le receveur, 4.000 dollars (20.000 fr.) ; le contrôleur, 5.000 dollars (25.000 fr.), et ainsi de suite.

A la fin du chapitre précédent, j'ai dit que les journaux et les revues américains étaient des modèles, sinon des merveilles du genre: cette assertion n'étonnera personne, et je pourrais citer à l'appui plusieurs faits surprenants. A Boston, les représentants de la Presse ne sont pas en retard sur leurs émules des autres grands centres américains. Ce fut à Boston que fut fondé le premier journal américain, le 24 avril 1704 (81 ans après la fondation de la ville); il avait pour titre « the Boston News Letter » (la Lettre aux nouvelles de Boston); pendant quinze ans, il fut le seul journal publié en Amérique. Actuellement ce journal subsiste encore, concurremment avec plusieurs autres, tels que: le « Boston Herald », qui offre à ses lecteurs douze pages de texte grand format pour 20 centimes, et le « Boston Sunday Globe », journal hebdomadaire, qui donne 32 pages grand format pour 25 centimes.

Profondément respectueux du passé, les édiles de Boston et les sociétés savantes ont le culte des souvenirs ; la Société Bostonienne et la Société historique des Massachusets, pour ne citer que celles-là, conservent pieusement, dans les collections de « Old State

House » (1), de « Old South Church » (2) et de « Faneuil Hall » (3), des souvenirs historiques locaux, des portraits et de nombreuses reliques des grands hommes américains : chaque objet est dûment catalogué. Grâce à l'initiative de ces sociétés, des médailles artistiques sont frappées ; des bustes, des statues, des monuments sont élevés en l'honneur des héros et des bienfaiteurs du pays, tandis que les noms de ces illustres personnages sont donnés aux plus belles rues, aux plus belles avenues et aux places publiques modernes ; en même temps, d'autres rues plus anciennes dont la dénomination primitive était devenue bizarre sont judicieusement honorées aussi par des noms mémorables.

Le cadre étroit de cette notice ne me permet pas d'analyser comme je le désirerais les mémoires de la Société de Boston, malgré tout le plaisir que j'ai éprouvé en y lisant les détails qu'ils contiennent, principalement les intéressants rapports que M. Hamilton Hill a présentés au nom des Directeurs, et celui que M. le secrétaire S. Arthur Bent a rédigé en 1892 au nom du conseil d'administration. Ces deux rapports sont remplis de détails d'histoire locale très édifiants,

(1) « Old State House » (ancien palais d'État) cet édifice avait remplacé l'hôtel de ville ; c'était l'ancien palais de l'État des Massachusetts, monument historique dont il va être question plus loin ».

(2) « Old South Church » est une ancienne église supprimée au culte, qui a longtemps servi de salle de réunions publiques ; maintenant elle sert de musée historique.

(3) « Faneuil Hall » : édifice offert à la ville, en 1740, par le huguenot Faneuil pour qu'il serve principalement aussi de salle de réunions publiques.

sauf toutefois l'aventure d'un capitaine de navire, qui, en 1660, voulait passer en fraude 50 pipes de vin de Madère. Après avoir essayé infructueusement de faire festoyer l'officier de douane et de le corrompre en lui offrant un tonneau de ce vin, le capitaine prit le parti d'enfermer à clef le vérificateur dans son cabinet, et, pendant ce temps, il fit subtilement mettre en lieu sûr les 50 barriques. A l'époque où cette action hardie avait lieu, la fraude était de bonne guerre, et des négociants bien posés la pratiquaient largement.

Le trait caractéristique de la population bostonienne en particulier et des Américains en général, c'est l'esprit d'association sous toutes ses formes : il y a des clubs ou cercles pour toutes les aptitudes ; des associations religieuses, politiques, philanthropiques, artistiques, littéraires, professionelles, commerciales, sportives et amicales. A côté des sociétés savantes, il y a les corporations d'arts et métiers ; en un mot, tous les genres de réunions abondent à Boston ; chaque genre est organisé parfaitement bien, et toutes ces associations bostoniennes sont prises très au sérieux ; elles déclarent qu'elles ont pour but : l'amour du bien, les secours mutuels et le progrès général. Les excès de table ou de jeu, qui sont souvent le but de l'affiliation à certains clubs ou cercles, sont très rares à Boston, où généralement on use avec modération des avantages que présentent ces institutions.

Le cercle le plus ancien est le « Temple club » ; à l'extérieur il n'a rien de monumental, mais il est admirablement installé intérieurement : le droit d'ad-

mission est de 500 francs, et la cotisation annuelle ne dépasse pas ce chiffre ; viennent ensuite : le « Central club » très fréquenté et bien situé ; « l'Algonquin club », installé dans un hôtel monumental d'un joli style italien, puis le « Somerset club », avec restaurant spécial pour les familles de ses membres. L'union, le commerce, les armateurs, l'université ont chacun leur club; il existe aussi un club Alpin local (the Appalachian Mountain club), et une association athlétique admirablement installée puis, des clubs sportifs dont cinq Yacht clubs, et enfin beaucoup d'autres encore, mais je dois faire une mention spéciale du New England's Woman's club» le cercle des femmes de la Nouvelle-Angleterre, qui fut fondé en 1883, peu après « Sorosis », qui est le cercle des Dames de New-York.

Ces deux institutions diffèrent l'une de l'autre : Sorosis est exclusivement un cercle de société tandis que le cercle des Dames de Boston est, non seulement un lieu de réunion, mais il a un but très large. Ce cercle est institué : « pour former un centre de repos et
« un trait d'union de haute convenance entre les Dames
« qui ont déjà pris une part active dans certaines
« œuvres philanthropiques, en rapport avec leurs apti-
« tudes. Là, ces Dames peuvent se rencontrer mutuel-
« lement et économiser le temps précieux que l'on
« perd ordinairement en visites infructueuses, lorsque
« l'on ne rencontre pas ses amis chez eux. En se
« rendant à leur cercle, les Dames peuvent y passer
« leur temps plus agréablement qu'ailleurs, parce
« qu'elles y trouvent un entourage sympathique, qui

« peut leur être profitable par l'échange des idées entre
« personnes habiles à rendre tous les genres de
« services que peuvent spécialement réclamer les
« Dames. »

Une autre association féminine très recommandable est désignée sous le titre de : « l'Union en faveur
« de l'éducation et du travail des femmes ; le but de
« cette association est la coopération sympathique des
« femmes entre elles. Dans ce cercle, il y a des salons
« où toute femme peut aller pour échanger quelques
« idées, pour y rencontrer de la société ; les visiteurs
« y trouvent, en outre, des journaux quotidiens et des
« revues littéraires. Cette institution se complète par un
« bureau de renseignements relatifs aux logements
« disponibles, aux diverses écoles et aux conférences
« annoncées ; on y trouve également un autre bureau
« où l'on indique les emplois vacants, les comités de
« bienfaisance ; enfin, les salles sont ouvertes le jour
« et le soir à toutes les femmes. »

En plus de tout ce que je viens d'indiquer, il y a plusieurs cercles littéraires et une foule d'associations professionnelles : cinq sociétés principales sont spéciales aux médecins ; les pharmaciens, les membres du barreau ont aussi leurs associations ; enfin le « Boston Turnaverin » réunit les Bostoniens d'origine allemande.

Outre ces sociétés, ces cercles et ces associations diverses, il y a les groupes militaires : la Milice, « l'Ancienne et Honorable Compagnie d'artillerie », l'Association des jeunes gens chrétiens protestants, qui

correspond à notre Société de Saint-Vincent-de-Paul, et l'« Union des jeunes gens chrétiens », qui doit être une société similaire.

Cette longue énumération n'épuise pas la liste des associations que l'on rencontre à Boston ; il y en a d'autres encore, telles que les associations artistiques que j'ai eu lieu de citer dans les chapitres précédents; puis, il y a : les « Francs-maçons », les « Odd Fellows », l'Armée du Salut, les ordres religieux catholiques, les chevaliers de l'honneur (Knights of honor), le « Royal Arcanum » pour les ouvriers américains, la « légion d'honneur américaine » (société purement civile), puis beaucoup d'autres encore.

Toutes ces sociétés possèdent des bibliothèques spéciales très importantes, notamment : celle de la Société de Théologie, où l'on trouve 15.000 volumes ; celle de la Société historique généalogique de la Nouvelle-Angleterre qui possède 25.000 ouvrages de valeur et 70.000 brochures. La Société de librairie de Boston a 25.000 volumes ; l'Association des bibliothèques médicales, collectionne les ouvrages spéciaux pour les sociétés de médecine : on y trouve 16.000 volumes et 12.000 brochures ; de plus elle reçoit 300 ouvrages périodiques. La bibliothèque spéciale d'ouvrages de droit du palais de justice renferme 20.000 ouvrages ; la bibliothèque de l'État des Massachusetts tient 10.000 volumes spéciaux à la disposition des membres du gouvernement; la Société d'Histoire des Massachusetts possède 40.000 volumes et près de 100.000 brochures ; en 1892, l'Athenœum de Boston disposait

de 160.000 volumes, et chaque année ce nombre s'augmente de 5.000 environ ; enfin la ville de Boston a inauguré en 1893 une nouvelle bibliothèque municipale splendide, installée dans un édifice monumental considérable, isolé de tous les côtés, qui a coûté 12.500.000 fr. Cette bibliothèque contiendra un nombre immense de volumes, qui sont dus spécialement à des actes de générosité privée, à des donations en nature ou en espèces ; l'ancienne bibliothèque contenait déjà 555.000 volumes et 300.000 brochures, qui étaient admirablement disposés. Les lecteurs nationaux et étrangers sont reçus dans les bibliothèques publiques avec la plus grande affabilité, et on leur communique les livres qu'ils demandent avec un empressement et une obligeance auxquels je me fais personnellement un devoir de rendre hommage.

Tout cela justifie, je pense, la qualification d' « Athènes américaine » : ainsi que je l'ai déjà dit, non seulement les membres de la haute société sont très instruits, mais la population bostonienne de tous les degrés respectables parle la langue anglaise au moins aussi purement qu'elle est parlée à Londes, et cela, sans cet accent nasillard qui est si caractéristique dans beaucoup d'endroits des États-Unis. Il est proverbial de dire que pour être bien accueilli en Amérique, il faut : à Chicago, briller par sa richesse ; à New-York et à Washington D. C., il importe surtout de porter un nom sonore, revêtu d'un titre de noblesse quelconque, tandis qu'à Boston, il suffit d'avoir de bonnes manières et d'être savant.

Parmi les nombreuses sociétés que je viens d'énumérer, « la Société Bostonienne », « Bostonian Society », et la Société historique des Massachusetts sont les plus importantes, à cause du but patriotique qu'elles poursuivent. La Société historique des Massachusetts organise périodiquement à Boston, dans la grande salle de l'Old South Church, des conférences littéraires pour l'instruction des adolescents des deux sexes. Ces conférences ont pour objet principal l'enseignement de l'histoire locale, de l'histoire américaine, et leur but accessoire est de mettre en relief toutes les biographies et tous les faits spéciaux qui se rattachent à l'histoire nationale. Les conférenciers sont tous des hommes de valeur, et la série des conférences de chaque année est imprimée et distribuée gratuitement sous la forme de petits volumes (leaflets) aux jeunes gens qui fréquentent assidûment ces réunions.

Des concours d'essais historiques sur des sujets donnés sont institués et dotés de prix pour chaque ordre de sujets à traiter : 200 francs pour le premier lauréat, 125 francs pour le second. Les personnes qui ont suivi avec succès les cours des écoles supérieures de Boston peuvent prendre part à ces concours ; les dames sont admises aux conférences ; quelques-unes font partie de la commission spéciale et du jury des concours (1).

(1) Règle générale, les Dames américaines sont très instruites : les cours des universités étant ouverts aussi bien aux jeunes filles qu'aux étudiants, ces jeunes personnes deviennent très savantes, et beaucoup d'entre elles sont aptes à remplir toutes sortes d'emplois littéraires et scientifiques concurremment avec les hommes.

Parmi les sujets traités dans les conférences, je relève les principaux titres : découverte de l'Amérique, constitution des États-Unis, renaissance du monde, la guerre pour l'indépendance, la guerre pour l'Union américaine, les Indiens de l'Amérique, l'Amérique et la France, l'histoire des siècles, les représentants du pays et leurs rapports avec l'histoire de Boston, histoire primitive de l'État des Massachusetts, etc. Les développements de chacun de ces sujets ont donné lieu a autant de séries de conférences.

Le rôle politique que les habitants de Boston ont tenu à toutes les époques, depuis la fondation de leur ville jusqu'à nos jours, et principalement lors de la grande révolution qui a conduit à l'indépendance de la puissante colonie américaine, contribue beaucoup à entretenir chez les Américains un vif intérêt pour l'histoire de cette ville : cela donne un attrait spécial et une importance particulière à la Société historique des Massachusetts, qui est la conservatrice naturelle de tous les anciens souvenirs. Les réunions politiques de la Nouvelle-Angleterre étaient tenues dans « Old State House », dans « Old South Church » et dans « Faneuil Hall » (dont j'ai déjà expliqué l'origine); cette dernière salle a été surnommée le « berceau de la liberté ». On sait que c'est à Boston, près de State House, que les premières victimes de la grande révolution ont succombé : ce fut, en février 1770, du meurtre d'un enfant de 11 ans, tué par un surveillant anglais fanatique, que jaillit l'étincelle de cette imposante révolution, dont le dénoûment fut la déclaration de l'indépendance des États-

Unis, qui fut signée à Philadelphie à la date mémorable du 4 juillet 1776, dont on célèbre le retour chaque année dans toute l'étendue des États-Unis, par des salves d'artillerie et une fête nationale. « Independence Hall », dans l'hôtel de ville de Philadephie, est le pendant de « Old State House » à Boston ; l'une et l'autre sont des sanctuaires de souvenirs de cette grande époque, si émouvante. Ici, la révolution a commencé; là, elle s'est terminée: ce fut du haut du campanile de « Independence Hall » que la fameuse cloche de la liberté sonna sans discontinuer pendant près de 24 heures (jusqu'à ce qu'elle se fût fendue) pour annoncer joyeusement au peuple américain la proclamation de son indépendance. Tous ces détails sont parfaitement connus ; mais il faut lire les nombreux textes originaux de cette époque, surtout ceux qui sont relatifs au début et à la fin de cette révolution, pour pouvoir apprécier la violence, l'impétuosité, l'énergie, le courage et la fermeté dont toutes les classes de la société américaine, et spécialement les Bostoniens ont donné des preuves.

De nos jours encore, les hommes de cœur, si nombreux dans la Nouvelle-Angleterre, ne parlent pas sans émotion de ces grands événements, ni même de ce qui s'y rattache. Qu'il ne soit permis de citer l'exorde d'un long discours, plein d'une véritable éloquence, qui fut prononcé le 11 juillet 1882 par M. William H. Whitmore, membre du conseil municipal de Boston, lors de la seconde consécration de « Old State House », après sa restauration ; M. Whitmore s'exprima ainsi :

« Mes chers collègues, — Nous sommes assemblés

« ici, en ce jour, pour consacrer de nouveau un édifice
« qui a déjà été acclamé par les débats patriotiques des
« générations qui nous ont précédés. Nous sommes ici
« pour renforcer un des anneaux de cette chaine de
« notre histoire qui relie les hommes éminents qui ont
« résisté au despotisme des Stuarts, avec ceux qui se
« sont révoltés contre le gouvernement mal inspiré de
« la mère patrie, et aussi, avec ceux qui tout récemment,
« ont combattu pour conserver l'union de notre nation. »

« A partir de ce jour, nous devrons nous rappeler
« que nous sommes les conservateurs de Faneuil Hall
« et de Old South, dont la renommée est devenue uni-
« verselle ; souvenons-nous aussi que nous devons
« veiller également sur Old State House, qui est un
« édifice plus ancien et plus vénéré encore, qui, après
« un abandon et un délabrement temporaires, mainte-
« nant effacés, doit toujours tenir la première place
« parmi tous les monuments de notre contrée.

« Je m'efforcerai, à l'aide de citations des textes
« les plus autorisés, de faire ressortir à la fois les titres
« qui font de Old State House l'endroit le plus inti-
« mement associé avec l'histoire de la liberté dans
« notre République le droit que l'on peut invoquer pour
« l'édifice actuel d'être, non pas le représentant des
« gloires du passé, mais bien le monument qui les
« perpétue et qui en consacre le souvenir. Il n'a pas
« été modifié, il n'a jamais été changé dans aucune de
« ses dispositions essentielles ; il pourrait aujourd'hui,
« aussi bien qu'il y a un siècle, être le théâtre glorieux
« d'événements immortels »

Je bornerai ici cet extrait du rapport si complet et si patriotique de M. Witmore, qui constitue une longue page d'histoire des plus passionnantes; toutefois, l'extrait qui précède serait insuffisant pour bien exprimer le sentiment patriotique auquel j'ai fait allusion, si je ne le complétais par une partie de l'allocution brillante que l'éminent maire de Boston, l'honorable M. le Dr Samuel Green, prononça pendant la même séance à la suite du rapport d'ouverture.

Après avoir débuté par un bel exorde de circonstance, M. le Dr S. Green a continué son discours en ces termes : ... « Dès le principe, les réunions civiques
« politiques des Bostoniens étaient la conséquence
« d'une exubérance de vie dans la Nouvelle-Angleterre,
« et ces réunions ont préparé le berceau de la liberté
« et de l'indépendance de l'Amérique.

« Cette vitalité a débuté avec les premiers arrivants,
« et elle s'est soutenue avec leurs successeurs jusqu'à
« l'époque actuelle. De temps à autre, les hommes
« libres émanant de plusieurs cités venaient à Boston
« à un moment donné, et ils formaient une réunion
« publique, où ils discutaient, puis statuaient sur des
« questions d'intérêt général. Là, ils choisissaient des
« édiles auxquels ils déféraient le pouvoir d'administrer
« leurs affaires civiles et religieuses.

« C'est pendant de telles assemblées que, pour la
« première fois dans ce pays, une libre et entière recon-
« naissance des droits populaires a été consacrée, et
« il en est résulté la fondation et la base solide de notre
« système politique actuel. C'est dans la puissance

« d'action de telles assemblées que l'on peut le mieux
« apprécier les éléments qui ont développé le gouver-
« nement local du pays par le pays. Les causes qui ont
« amené la séparation des colonies américaines d'avec
« la mère patrie se caractérisaient, peu à peu, depuis
« un grand nombre d'années, et ces réunions publiques
« en avivaient le principe actif. Boston était à la fois
« la plus grande ville du continent et la plus influente;
« elle était toujours prête à diriger les affaires publiques.
« Lorsqu'elle parlait, sa voix se faisait entendre sans
« équivoque, et elle avait pour auditeurs la Nouvelle-
« Angleterre tout entière. Ses décisons émanaient de
« Old State House, de même que des salles de réunions
« de Faneuil Hall et de Old South. Ces trois édifices
« sont pleins de réminiscences historiques et de l'asso-
« ciation des idées qui s'y rattache, et je n'envie pas
« les sentiments de tel homme qui pourrait s'approcher
« avec indifférence de l'un ou de l'autre de ces sanc-
« tuaires de souvenirs. Quelque peu brillante que
« puisse être leur apparence extérieure, ces monuments,
« relativement modestes, représentent, par les traditions
« qu'ils concentrent, la forme la plus élevée de religion
« et de patriotisme, telle que l'ont comprise les fonda-
« teurs de notre gouvernement. Celui qui franchit les
« portiques de temples civils si vénérables sans
« ressentir quelque émotion, sans que les vibrations de
« son cœur soient accentuées, celui-là, dis-je, manque
« de cette exquise sensibilité qui honore l'espèce
« humaine. ».

Puis, M. Green a terminé ce magnifique discours

« par cette péroraison : « Quelle que puisse être la
« destinée de « tres édifices publics, qu'il nous soit
« permis de chérir l'espoir que Old State House pourra
« subsister comme le trait d'union entre les divers
« incidents de l'histoire de notre province et ceux de
« notre histoire nationale ! Puisse ce monument nous
« rappeler, toujours, le dévoûment si désintéressé dont
« les premiers fondateurs de notre grande République
« actuelle ont donné tant de preuves au milieu des
« luttes si pénibles qu'ils ont eu à soutenir ! »

A côté de sa vaste bibliothèque et à l'appui de ses nombreux documents, la Société historique des Massachusetts possède, dans ses salons, une collection d'objets remarquables au point de vue des souvenirs historiques qu'ils comportent, et sous le rapport de leur mérite intrinsèque. J'y ai remarqué spécialement un petit obélisque de marbre qui porte cette inscription :
« A la mémoire de Benjamin Franklin, l'imprimeur,
« le philosophe, l'homme d'État, le patriote, qui,
« par sa sagesse, a été le bienfaiteur de son pays
« et de son siècle, et qui a légué au monde un
« exemple précieux d'application au travail, d'intégrité
« et d'éducation acquise par lui-même. Il naquit à
« Boston en M. DCC. VI et mourut à Philadelphie
« en M. DCC. XC ».

J'ai remarqué encore un autre petit monument analogue qui est dédié à Thomas Dowse, dont le portrait fait partie de la collection, puis un très joli buste en marbre de Sir Walter Scott et un très beau portrait de John Langdon, admirablement gravé par J. A. Wilcox, de Boston.

Il y a en outre des médailles modernes d'un mérite hors ligne, telles que celles qui ont été frappées en mémoire du commodore M. C. Perry, du général Lafayette et de George Peobody.

Ensuite, un modeste coffret de bois a attiré mon attention ; il porte cette inscription : « Cette cassette, qui « contient mille dollars (5.000 francs), a été offerte « le 8 mai 1848 par les membres du Conseil d'admi- « nistration de l'hôpital général des Massachusetts, « conjointement avec quelques autres citoyens de « Boston, à William Thomas Green Morton : il s'est « rendu pauvre par suite de la série d'expériences « qu'il a faites et qui profiteront désormais au monde « entier ». (M. Wm Thos Green Morton est l'inventeur d'un procédé pour l'emploi de l'éther par l'anesthésie.) L'Académie des sciences de Paris a décerné à M. Morton le prix Monthyon ; l'Académie de médecine et de chirurgie lui avait attribué la grande médaille de l'Institut national de France ; le roi de Suède et de Norvège l'avait décoré de l'ordre de Wasa, et l'Empereur de Russie lui avait décerné la croix de Saint-Vladimir de Russie.

La collection de la Société historique renferme encore une infinité d'autres objets qui méritent un légitime intérêt : je ne puis les analyser tous ; mais je constate que les manifestations de reconnaissance et de sympathie que l'on rencontre en aussi grand nombre sur les différents points de l'Amérique, et en particulier à Boston, sont très touchantes.

La visite du palais du gouvernement de l'État des Massachusetts, qui est édifié au centre de Boston, est

éminemment instructive et suggestive : j'ai décrit précédemment les bustes et les statues dont il est orné à l'intérieur.

On conserve pieusement, dans l'atrium de ce palais, des faisceaux de drapeaux des glorieuses légions qui ont combattu pour la conservation de l'Union américaine. Le faisceau principal encadre une plaque de marbre sur laquelle on a gravé l'extrait suivant du discours prononcé par le gouverneur Andrew, lors de la cérémonie de réception de ces drapeaux, qui furent rendus à l'État après la guerre ; c'est un chef-d'œuvre d'éloquence patriotique américaine d'une concision merveilleuse, qui fatalement perd beaucoup à la traduction ; et en voici la pensée :

« Ces drapeaux sont rendus au gouvernement de
« la République par des hommes bien dignes de notre
« sympathie. Portés un à un au dehors de ce Capitole
« pendant plus de quatre ans de guerre civile, à titre de
« symbole de la Patrie et de la République, sous
« l'égide de laquelle les bataillons de l'État des Massa-
« chusetts entrèrent en campagne, ces drapeaux nous
« reviennent maintenant portés par les survivants des
« compagnies et des régiments héroïques auxquels ils
« avaient été confiés !

« Ils évoqueront désormais les nobles souvenirs
« de nombreux champs de bataille, de bien doux
« souvenirs d'actes de bravoure et de preuves d'amitié ;
« mais fatalement ils rappellent une lutte fratricide ! Leur
« vue nous rappellera avec émotion ceux de nos frères
« et de nos fils qui ont succombé, et dont les regards

« mourants se sont reposés une dernière fois sur ces
« nobles et fascinantes couleurs ! Ces emblèmes devien-
« nent maintenant les témoignages grandioses de
« vertus héroïques rendues sublimes par les douleurs
« physiques et morales. En un mot, ce sont les preuves
« radieuses des grandes victoires finales de notre pays,
« qui ont consacré notre union et gagné la cause de la
« justice : ils réclament notre reconnaissance pour cette
« délivrance obtenue en faveur de la nature humaine
« elle-même, événement sans exemple dans les annales
« militaires. Voilà désormais des souvenirs immortels
« qui perpétueront une gloire immortelle ! Maintenant,
« ces drapeaux nous sont devenus familiers ; la guerre
« en a terni l'éclat ; les hampes nous reviennent fracas-
« sées, l'étoffe est déchirée, tout cela a été grossièrement
« réparé, mais ce sont de reliques sacrées, n'ont-elles
« pas reçu le baptême du sang ! »

En parallèle de la plaque commémorative qui contient l'extrait du discours que je viens de citer, on a placé une plaque de bronze ornée d'un cadre, elle porte l'inscription suivante ; qui résume le même ordre d'idées : « Américains, tandis que, du haut de cette
« éminence, vous apercevez des campagnes d'une
« fertilité luxuriante, et autour de vous un commerce
« florissant et des habitations qui respirent le bonheur
« social, n'oubliez pas ceux dont les efforts vous ont
« assuré la paisible possession de ces bienfaits ! »

C'est ainsi que, en chaque circonstance, des sentences philanthropiques et patriotiques entretiennent chez les Américains le respect du passé et l'amour de la patrie.

Après que l'on a passé en revue le groupe de souvenirs qui décorent l'atrium du palais de l'État, on est admis à visiter les détails intérieurs de ce monument. Un ascenseur toujours en fonction vous élève gratuitement jusqu'au sommet de la coupole du dôme, et, de ce point, on a une vue splendide sur toute la ville, sur la rade et les environs. Ensuite, on accède à la salle des séances de la chambre des députés ; là, on est surpris de voir sur le panneau principal du pourtour intérieur de la salle une morue de grande taille naturalisée. Un député, dont je regrette de ne pas connaître le nom, a eu l'obligeance de m'expliquer que : « la morue est le « poisson emblématique de l'État des Massachusetts; et, « pour affirmer le témoignage de l'importance qu'il y « avait pour l'État de favoriser la pêche de la morue, « le 17 mars 1784, M. John Rowe, armateur et député, « proposa de placer une morue naturalisée dans « l'édifice actuel, et la proposition a été admise à l'una-« nimité. »

La salle des séances des sénateurs a pour attributs d'anciens emblèmes militaires ; elle est ornée des portraits de douze anciens présidents, dont quelques-uns ont été aussi gouverneurs de l'État des Massachusetts; il y a : John Endicott, John Winthrop, John Leverett, William Eustis, David Cobbs, W^m Burnet, Simon Bradstreet, William Dummer, 1716 à 1730, Sumner, Benjamin J. Pickman, Nathaniel Silsbee et Robert Rantout Junior.

Outre les souvenirs ordinaires de toute nature que l'on conserve du passé, il y a encore les manifestations

périodiques, telles que celle du « Decoration day » (la
fête des Trépassés), qui est célébrée le 30 mai. Je fus
surpris de voir dans l'ancien cimetière de Boston, un
grand nombre de sépultures ornées de petits drapeaux
aux couleurs de l'Union américaine, et j'appris qu'il
est d'usage que les anciens militaires ornent ainsi,
ce jour-là, les tombes de leurs compagnons d'armes
décédés pendant la guerre. Ces manifestations sont souvent très touchantes, on orne aussi les tombes et les monuments funèbres de guirlandes faites avec du romarin,
emblème de la fidélité et de la constance, et de la rue
emblème de la grâce et du pardon, « rosemary and
rue », et, à cette occasion, les poètes composent de
petites pièces de vers de circonstance.

Cette notice sur la ville de Boston serait fatalement
incomplète, si je négligeais de rendre mon modeste
hommage à quelques-uns des grands citoyens dont
elle s'honore à juste titre.

Dans une conférence magistrale, faite en 1893, à
Philadelphie en l'honneur du 150° anniversaire de la
« Société philosophique américaine », M. le D' Samuel
Green nous apprend que Benjamin Franklin fut le
fondateur de cette Société, et « il est simplement
« équitable, dit l'honorable délégué de la ville de
« Boston, qu'en cet anniversaire mémorable le souvenir
« du premier de vos Présidents serve de texte à mon
« allocution ».

« Soit, continue l'éminent conférencier, que nous
« voyons en Benjamin Franklin, l'imprimeur, le
« patriote ou le philosophe, sa mémoire réclame notre

« plus haute estime et notre admiration la plus vive.
« En tout et pour tout, envisageant le développement
« de ses facultés morales et intellectuelles, je puis dire
« qu'il a été l'homme le plus symétriquement organisé
« que l'Amérique ait produit. »

Le cadre étroit de cette notice ne me permet pas, à mon grand regret, de traduire en entier cette remarquable conférence, ni même d'en faire des extraits suffisants ; et je devrai me borner à certains détails caractéristiques dans lesquels M. le Dr Green est entré :

« Josiah Franklin, père de notre héros, était originaire de Northamptonshire, en Angleterre, et, selon l'appréciation de son fils, « sa grande supériorité consistait en une saine intelligence et en son jugement sûr basé sur une grande prudence, appliquée aussi bien à ses affaires personnelles qu'à celles de son pays » : cette appréciation pouvait s'appliquer aussi bien au fils qu'au père.

« Les familles paternelle et maternelle de Benjamin Franklin étaient très humbles ; mais elles étaient de la plus grande honorabilité, « pauvres des biens de ce monde, mais riches de bienfaits de la foi et de l'espérance de l'immortalité ». Étant enfant Franklin jouait dans la rue avec tous ses camarades ; il marchait pieds nus pendant l'été ; en somme, il était comme les autres enfants de son époque ; mais il était adroit, vif, studieux, doué d'une bonne mémoire, et il haïssait la fausseté.

« D'après son autobiographie, il se plaisait, dans son enfance, à lire un petit livre dans lequel on trouve une

série de maximes sentencieuses, d'une grande originalité et absolument conformes au caractère de Franklin; en voici quelques-unes :

« Faites le catalogue de tous vos parents les plus
« éloignés... puis demandez à vous-même : en quoi
« puis-je faire quelque bien à tel parent?

« Ayez toujours à votre portée une liste des néces-
« siteux de votre voisinage.

« Ne cherchez pas à faire de vos bonnes œuvres
« une sorte de réservoir, dans le but d'y *pomper*
« quelque chose pour vous-même.

« Faites du bien à ceux de vos voisins qui médi-
« ront de vous après qu'ils auront reçu vos bienfaits.

« Dans vos conversations avec les riches, rappelez
« souvent les infortunes des pauvres.

« Le vent ne nourrit personne ; mais il peut faire
« tourner le moulin, qui écrase le blé et qui peut
« nourrir le pauvre.

« Supporter le mal, c'est faire le bien.

« Un homme chétif qui choisit toujours bien son
« temps pour ses entreprises peut faire des mer-
« veilles. »

« On sait qu'après avoir appris et exercé la profession d'imprimeur à Philadelphie, après avoir approfondi ses connaissances de la langue anglaise, Franklin devint un grand philosophe, dont le premier soin fut de se rendre utile, non seulement à ses anciens compagnons de travail, mais à ses compatriotes en général. A ce titre, il fonda en 1743, pour le plus grand bien du monde studieux, la Société philosophique

américaine, qui est devenue le corps savant le plus ancien de l'Amérique et l'une des plus anciennes sociétés qui existent. Ses nombreuses publications, éditées presque dès son origine, embrassent une grande variété de sujets, et elles ont conquis à cette Société une situation dont elle a lieu d'être fière ; car elle occupe un rang élevé parmi les sociétés savantes du monde.

« Pendant sa longue carrière, Benjamin Franklin s'est toujours souvenu qu'il avait été imprimeur, que son pays l'avait honoré des fonctions de ministre plénipotentiaire des États-Unis d'Amérique à la Cour de France, et que, plus tard, il fut investi de la Présidence de l'État de Pensylvanie ; cependant l'épitaphe gravée sur son tombeau porte modestement le titre « d'imprimeur » ; il l'avait rédigée lui-même dans sa jeunesse et il l'a maintenue. »

Il faut le talent littéraire et oratoire dont M. le Dr Green est si heureusement doué pour faire valoir comme il convient le souvenir d'un homme aussi éminemment remarquable que Benjamin Franklin.

George Peabody, le philanthrope dont j'ai déja cité le nom et signalé la libéralité au chapitre des Institutions artistiques est aussi l'une des gloires de la Nouvelle-Angleterre. De même que Benjamin Franklin et beaucoup d'illustres Américains du commencement de ce siècle, il était issu d'une ancienne famille très modeste, mais des plus honorables.

Ses succès ont donc été son œuvre personnelle : ses

biographes nous apprennent qu'à 11 ans il sortait de l'école de son village pour faire son apprentissage commercial dans une épicerie ; à 15 ans il était admis dans une maison de commerce, chez son frère ; à 16 ans, il entrait comme comptable chez son oncle dans la Colombie ; en 1882, il s'engage comme volontaire pour la durée de la guerre entre l'Amérique et la grande Bretagne ; ensuite il devint associé dans maison de commerce de Baltimore, produisant à titre de capital « son talent de directeur commercial ». Le succès de cet établissement fut si rapide et si étonnant, qu'à l'âge de 35 ans, George Peabody se trouva à la tête de l'un des plus grands établissements commerciaux du pays : ce fut le triomphe de son propre génie et de son industrie. A 42 ans, il s'établit à Londres, pour prendre place parmi les grands financiers du monde, et, à 47 ans, il fonda dans ce grand centre, la maison de banque bien connue sous la raison sociale George Peabody and C°. Il quitta, dès lors, sa maison de commerce d'Amérique, et, par ses vastes entreprises financières, il augmenta encore sa puissante fortune, l'une des plus grandes de son époque et l'usage qu'il en a fait pendant sa vie donne à sa personnalité un caractère de grandeur tout spécial.

Les actes principaux de sa générosité se résument ainsi :

Secours à diverses œuvres publiques et privées 1.000.000 fr.
Institut Peabody et bibliothèques
fondées dans sa ville natale 1.250.000
Fondation de l'Institut Peabody à

Baltimore et de sa grande bibliothèque.	5.000.000 fr.
Collège Washington en Virginie..	300.000
Fondation de logements pour les pauvres de Londres en 1862	12.500.000
Fondation d'un Institut d'archéologie dans le collège d'Harvard . . .	750.000
Fondation d'une chaire de physique à l'Institut de Yale	750.000
Secours en faveur de l'éducation en général dans les États du Sud. Œuvres de 1867 et 1869.	17.500.000
Ensemble des bienfaits constatés .	39.050.000 fr.

Cette philanthropie touchante étonna le monde entier, et George Peabody reçut tous les honneurs d'un bienfaiteur de l'humanité.

La reine d'Angleterre lui offrit un titre de noblesse, qu'il n'accepta pas; pendant un voyage qu'il fit en Amérique, les négociants de la cité de Londres lui élevèrent, pendant son absence, la statue imposante que l'on voit près de la Bourse et de la Banque d'Angleterre; le Pape le reçut avec affabilité à Rome; l'impératrice des Français joignit ses gracieux et sympathiques éloges à ceux de la reine d'Angleterre; le Congrès des États-Unis, au nom de tous ses compatriotes, lui rendit un glorieux hommage en lui exprimant un vote de reconnaissance; et, dans leur malheur, les populations du sud réjouirent le cœur de leur bienfaiteur par la simple, sincère et touchante manifestation qu'ils lui firent à White Sulphur Springs.

M. Peabody mourut à Londres en 1869. L'Angleterre

tout entière et la reine d'Angleterre s'intéressèrent avec une touchante sollicitude à sa dernière maladie, et enfin l'abbaye de Westminster, ce sanctuaire des plus grands hommes, donna temporairement l'hospitalité à ses restes mortels.

Ce fut sur un vaisseau de guerre de premier ordre que la nation britannique rendit à sa patrie le corps de cet homme de bien, afin que, selon ses dernières volontés, il pût reposer dans le modeste cimetière de son village de Danvers, près de son père et de sa mère.

Un cuirassé américain, sous pavillon américain, escorta le cuirassé britannique ; un détachement de la flotte nationale américaine sous les ordres de l'amiral Ferragut se rendit à Portland pour les recevoir. Le prince royal Arthur d'Angleterre et le ministre plénipotentiaire Sir Edward Thornton assistèrent aux funérailles.

Une foule immense, composée à la fois des personnages les plus éminents et les plus humbles, assista aux obsèques, et, au dernier moment, M. Robert C. Winthrop ami intime et mandataire principal de George Peabody, prononça sur sa tombe un magnifique éloge funèbre, qui subsistera comme un chef-d'œuvre d'éloquence humaine, admirable par l'élévation du style et par le nombre des pensées philosophiques et philanthropiques qui y sont groupées sous la forme la plus affectueusement sympathique et la plus touchante. C'est, selon les termes de l'un des apologistes de M. Winthrop, « un des éloges les plus profonds et les

« plus impressionnants qui existent dans la langue
« anglaise ».

La rapide esquisse qui précède est absolument
insuffisante pour dépeindre tous les actes de bienfai-
sance de George Peabody, dont le nom seul évoque
maintenant une auréole de souvenirs touchants ; il
convient cependant d'en signaler l'exemple ; car, c'est
à cette nombreuse pléiade d'hommes vertueux, patrio-
tiques et généreux, qui ont été les pionniers de la colo-
nisation américaine, que sont dus les développements
si rapides et si extraordinaires de cette grande nation,
dont j'ai essayé, dans les pages qui précèdent, d'analyser
les œuvres et de faire entrevoir les espérances.

C'est l'exemple du travail persévérant, désintéressé
et généreux de ces grands hommes qui stimule le zèle
et le dévoûment de leurs nobles continuateurs, qui,
grâce à leur vertu et à leur union, contre-balancent les
agissements de ces autres hommes de talent, plus
ambitieux et plus égoïstes, qui (de même que ceux des
autres pays du monde) influent aussi sur les destinées
de leur patrie dans un sens moins favorable.

En effet, on est très édifié par la lecture des docu-
ments contenus dans les mémoires de l'ancien palais
du gouvernement, « Old State House », et dans ceux du
Bulletin publié par le comité d'administration du legs
Peabody, puis réellement le style si élevé et si sympa-
thique des nombreuses grandes sociétés savantes et
philanthropiques américaines est profondément sym-
pathique. Je citerai pour exemple le tribut d'éloges
funèbres qui a été rendu à M. Robert C. Winthrop (dont

je viens de parler) par ses nombreux collègues de la Société historique des Massachusetts et qui n'est pas moins touchant. Ce tribut d'éloges forme tout un volume dont je regrette de ne pouvoir citer que les deux extraits suivants.

Après avoir appris le décès de M. Robert C. Winthrop, la Société historique de New-York répondit à sa société sœur de Boston par l'envoi de la délibération suivante :

« La Société historique de New-York, profondément pénétrée du caractère pur et élevé de son membre honoraire décédé, et, pour reconnaître sa grande supériorité comme homme d'État, comme lettré, orateur et philanthrope, et comme chrétien distingué, désire, non seulement offrir ce tribut inusité de respect pour sa mémoire, mais elle le regarde comme le témoignage de la perte, péniblement sentie, que les corps savants et la nation entière viennent d'éprouver par la privation de la collaboration d'un citoyen qui a eu tant de distinction, qui a fait tant de bien pendant sa longue existence, dont la durée, grâce au ciel, s'est prolongée bien au delà de 80 ans. »

Au cours de cette séance spéciale et mémorable, qui a résumé tout ce tribut d'éloges, M. le Dr Samuel Green s'exprima ainsi : « Lorsque la mort frappe un homme comblé d'années et d'honneurs, dont la vie a été absolument pure et sans tache et dont les fonctions vitales sont affaiblies par les infirmités de l'âge, sa disparition n'est pas une cause de chagrin, mais plutôt elle motive l'expression pieuse de notre gratitude envers

celui qui nous l'a conservé si longtemps. Le noble exemple d'un tel homme est aussi durable que les siècles innombrables à venir, et il n'est jamais perdu ; car la continuité de la vie entretient le fil du souvenir. M. Winthrop a été l'identification de cette rare virilité de l'homme, et il a développé dans sa seule personnalité tant de formes de distinction, que l'on se trouve embarrassé pour préciser sous quel aspect spécial il a le plus brillé, car il excellait sous tous les points. Quel charme particulier sa présence dans cette salle ne donnait-elle pas à nos réunions ? »

....... Je regrette de ne pouvoir analyser tout le brillant discours de M. Green, j'en relèverai cependant la péroraison :

« En de nombreuses circonstances de la vie, les efforts de M. Winthrop ont été, pendant longtemps, connus de tous ; mais ses travaux n'ont pas été moins importants dans les centres plus humbles, où il se rendait utile. Plus tard, ces modestes travaux feront graver son nom à une place d'honneur, sur la liste des hommes qui, pendant leur époque et au cours de la génération à laquelle ils ont appartenu, ont bien mérité de l'humanité et sont arrivés à la distinction par leur œuvre philanthropique.

« M. Winthrop avait la clairvoyance d'un homme d'État elle est nettement démontrée par le grand projet de M. Peabody, qui a dépassé les résultats que la législation eût pu atteindre, parce qu'il a réformé une liaison entre les frères de la même famille, entre les amis du même voisinage et les citoyens d'une même

patrie, parmi lesquels le fléau de la guerre civile avait produit des discussions fatales.

« Pour en arriver à ce succès raffiné, le Banquier de Londres, que je viens de citer, est redevable à la sagacité de notre regretté Président, M. Robert C. Winthrop... Lorsque l'indécision peut nous conduire à la ruine, l'habileté de l'homme d'État devient notre salut ! »

Je désire, Messieurs, que les documents que je viens de grouper dans cette courte notice, puissent suffire pour vous édifier et vous permettre d'apprécier judicieusement l'importance de la ville de Boston, et principalement le mérite des nombreux hommes éminents, de haute valeur, qui ont fait sa supériorité, qui en soutiennent l'éclat et dont elle s'honore à juste titre.

Associations diverses

LES QUAKERS

L'institution des quakers, qui sont connus aussi sous la dénomination de « friends », ou amis, a pris naissance en Angleterre, et, par suite de l'importance que cette secte religieuse a eue en Pensylvanie, quelques lignes à ce sujet ne seront pas, je l'espère du moins, hors de propos.

L'origine de cette secte de Chrétiens est un des événements les plus remarquables de l'histoire religieuse d'Angleterre au XVII^e siècle.

Au milieu des efforts qui furent faits alors pour délivrer l'Église de la corruption qui l'envahissait, il y eut des hommes qui trouvèrent que Luther et Cranmer n'étaient pas allés assez loin, et qu'il y avait beaucoup de choses à expurger dans l'ordre sacerdotal, pour que l'on pût rendre au christianisme la simplicité de sa première origine. Ces hommes trouvèrent dans George Fox un promoteur de leurs idées ; Fox et ses adhérents annoncèrent qu'ils avaient pour but « de faire revivre le christianisme dans sa forme primitive » et cette phrase est encore celle qui définit le mieux leur œuvre.

L'assolement était prêt pour recevoir la semence, et le développement rapide des doctrines de Fox fut étonnant... Pendant quatre ans, Fox fut le seul apôtre de la Société des quakers ; mais je passe sur les événements qui leur survinrent en Angleterre pour analyser leur histoire en Amérique.

Ce fut en 1656 que les « amis » pénétrèrent pour la première fois en Amérique ; à cette époque, Mary Fisher et Anne Austin arrivèrent des îles Barbades, où elles étaient allées dans le cours de l'année précédente pour prêcher l'Évangile : on les accusa de professer « des théories très dangereuses, hérétiques et blasphématrices », et on les confina rigoureusement d'abord sur leur bateau et ensuite en prison.

Un grand nombre de « friends » se succédèrent dans la Nouvelle-Angleterre, et essayèrent d'y implanter leur croyance ; mais quelques-uns furent mis à mort sur le gibet. George Fox lui-même se rendit en Amérique de 1671 à 1673 ; mais l'événement le plus

important qui survint au début de l'action de la Société, sur le continent Américain, fut la colonisation de la Pensylvanie par William Penn et un grand nombre de ses coreligionnaires, dont l'œuvre commença en 1682, et, dès 1690, il se trouva environ 10.000 quakers dans les colonies américaines.

Aucun des « friends » ne subit le martyre proprement dit en Angleterre ; cependant, le degré des persécutions qui leur furent appliquées fut intense : pendant la période de 1650 à 1689, 14.000 « amis » furent mis à l'amende et emprisonnés ; 369 d'entre eux, y compris le plus grand nombre de leurs prédicants, moururent dans les prisons, ce qui n'excluait pas les moqueries cruelles, les rebuffades et les iniquités innombrables auxquelles ils étaient en butte.

A aucune époque, on ne vit de telles persécutions supportées avec un esprit de résignation plus héroïque, ni avec un sentiment de pardon plus digne du Christ.

Bientôt après la révolution de 1688, la persécution cessa de chaque côté de l'Atlantique.

La croyance de la société des quakers peut être définie comme une croyance distincte, parce que, comme premier principe, elle est singulièrement dégagée de toute hérésie et de toute exagération ; elle s'oppose à toutes formules des diverses écoles et aux dogmes qui émanent de l'homme. Dans la définition de leur croyance, les amis s'efforcent de se renfermer dans les termes de l'Écriture.

Une des déclarations les plus formelles de leurs opinions est contenue dans une lettre écrite en 1671 par

Fox et d'autres prosélytes au gouverneur des îles Barbades : « Ce qui est le caractère distinct de la Société, c'est sa croyance à l'influence immédiate du Saint-Esprit et sa foi dans la direction de cet Esprit, lorsqu'il s'agit de l'exercice du culte et de tous les actes religieux.

Ce principe pourrait dégénérer en mysticisme, s'il n'avait pas pour correctif la déclaration absolue de l'inspiration et de l'autorité divine des Écritures, et cette déclaration est clairement définie par Barclay « qui établit, comme une maxime positivement certaine « que, peu importe ce que l'on puisse faire ou dire sous « prétexte d'inspiration céleste, si ces actes ou ces « paroles sont contraires au texte de l'Écriture Sainte, « on ne doit les considérer que comme une illusion « diabolique. »

En ce qui concerne l'exercice du culte, les réunions de la société sont silencieuses ; mais ce silence est calculé pour que le temps soit utilisé à des actions pieuses, l'une des plus profitables est l'examen de conscience ; un autre exercice est la méditation religieuse : « quelquefois une pensée lumineuse surprend l'humble mortel pendant son recueillement. »

Il y a environ 20.000 quakers dans la Grande-Bretagne et 80.000 en Amérique ; les réunions des congrégations sont mensuelles, trimestrielles et annuelles ; chaque réunion annuelle d'un groupe a une action indépendante, mais ce groupe est relié à tous les autres par une foi commune. J'ai lieu de penser que maintenant cette secte est arrivée au moins à l'état stationnaire.

Les Hiksistes sont une section d'amis qui, en 1827, ont adhéré aux idées d'Elias Hicks ; ce prédicant employait des phrases ambiguës pour définir la Trinité ; mais on ne peut pas démontrer qu'il ait promulgué des doctrines subversives de la doctrine générale.

Les quakers possèdent plusieurs maisons d'éducation et des collèges dans la Pensylvanie et dans d'autres endroits. J'ai obtenu à Boston la plus grande partie des indications qui précèdent dans l'encyclopédie des documents religieux.

Un dimanche soir, pendant mon séjour à Philadelphie, j'ai assisté à un office religieux des quakers. A l'intérieur, leur temple est en forme d'amphithéâtre, avec une vaste galerie de premier étage ; tout l'édifice et son ameublement sont de la plus grande simplicité ; une estrade remplace la chaire à prêcher ; les divers prédicants sont assis sur cette estrade, ils adressent tour à tour la parole aux fidèles ; on chante en commun, des hymnes semblables à celles des méthodistes : tout se passe avec beaucoup d'austérité. Étant donnée la marche des mœurs actuelles, je ne pense pas que la secte des quakers prenne de l'extension maintenant ; au contraire, le nombre en a considérablement diminué en Angleterre : les mêmes causes produiront les mêmes effets en Amérique.

Parmi les sectes d'un caractère religieux qui abondent aux États-Unis, l'Armée du Salut, « Salvation Army », est l'une des créations nouvelles qui a le plus de succès ; on en trouve des ramifications à Boston comme ailleurs.

L'armée du salut consiste en un immense groupe d'hommes et de femmes, qui est réglementé comme une armée, commandé par un général, des colonels, des commandants, des capitaines et des officiers d'ordre secondaire auxquels les simples sociétaires obéissent.

D'après leur déclaration, le but que les chefs ont en vue est de faire prévaloir l'Évangile d'une manière qui attire l'attention des plus basses classes.

On sait que l'organisateur et le chef de l'armée du salut est William Booth. Lors de sa naissance il a reçu le baptême de l'église anglicane ; mais il s'est converti au rite de Wesley, ensuite il est devenu ministre de la nouvelle section des méthodistes, et il a obtenu beaucoup de succès dans cette fonction. Malgré cela, en 1861, il se retira du culte régulier, et dès lors, il s'est adonné à l'œuvre de l'évangélisation indépendante ; en 1865, il s'établit dans l'est de Londres, et là, il organisa le mouvement populaire qui a abouti à l'organisation de l'armée du salut en 1876.

La dénomination « armée du salut » résulte des méthodes qui sont suivies et du but que l'on poursuit. Les chefs de cette armée évitent scrupuleusement autant qu'ils le peuvent toute phraséologie religieuse ; ils appellent leurs endroits de réunion, non pas des des églises, mais « salvation warehouses », « des magasins du salut », des entrepôts du salut », Salvation Stores ». Les convocations et les affiches sont rédigées en termes militaires ou tout au moins avec des expressions sonores ; puis ils émettent résolument des

réclames particulières, et ils placent aux fenêtres des pancartes, qui sont calculées pour provoquer une vive attraction.

Les frais de l'armée sont couverts par des quêtes; on s'applique à traiter les opérations financières aussi publiquement qu'il est possible et à atténuer les dépenses autant que cela se peut.

Aux États-Unis et en Angleterre, on tolère l'expansion de l'armée du salut, parce que l'on croit que c'est le seul moyen d'améliorer le sort d'un grand nombre de personnes des plus bas fonds de la société, de les guérir de l'alcoolisme et de les rendre meilleurs.

La doctrine de cette armée est évangélique dans le sens le plus large; elle n'enseigne pas une perfection absolument sans péché, mais seulement la « possibi-« lité de se faire un cœur qui soit purifié de toute « iniquité par le sang du Christ ». Elle ne cherche pas à retirer aux autres cultes les personnes qui les pratiquent; mais elle essaie de faire des conversions parmi les classes les plus déshéritées qui vivent à l'écart de toute influence religieuse.

Toutes les opérations de l'armée du salut se font à grand bruit et avec une sorte de cohue; mais la direction considère que c'est là un accompagnement nécessaire.

Les membres de l'armée portent un uniforme particulier, très simple d'ailleurs; ils parcourent les rues en rang avec des tambours et des drapeaux qui leur donnent une apparence martiale, puis ils chantent des hymnes. — Ils sont obligés d'aller n'importe où ils

sont commandés d'aller, et ils font preuve d'un courage qui va jusqu'à la témérité.

Au mois de novembre 1883, d'après le rapport du « commissaire de cette armée pour la section des États-Unis d'Amérique », l'armée du salut avait alors 500 stations, 1.400 officiers, qui étaient complètement entretenus et payés par les produits de l'œuvre en Angleterre ; elle s'était étendue sur la Grande-Bretagne, le Nord de l'Irlande, les États-Unis d'Amérique ; elle avait pénétré en Suède, en France, dans l'Inde, en Afrique et dans la Nouvelle-Zélande. Dans les États-Unis, il y avait 50 stations, y compris 3 en Californie ; dirigées par 99 officiers engagés à titre permanent.

Pendant les années 1882 et 1883, l'armée avait acquis, à l'aide de contributions prélevées sur les « bienheureux qui profitent des bienfaits de l'armée », neuf propriétés estimées 38.000 dollars (190.000 francs). Le « War Cry » (le Cri de guerre) organe officiel de l'Armée avait alors un tirage de 20.000 exemplaires. (Voir All about salvation army, London 1883.)

En 1883, l'armée fut expulsée de plusieurs cantons de la Suisse, tels que Genève, Berne et Neuchâtel comme étant une cause de désordres.

Depuis 1883, l'armée du salut a complètement prospéré en Angleterre et dans l'Amérique du Nord. j'en ai rencontré des compagnies presque partout où je suis allé, jusque dans l'île de Van-Couver et dans de petites villes du Canada, telles que Calgari dans l'Alberta. Dans la Colombie britannique près de l'Alaska, les Indiens civilisés ont organisé une imita-

tion de l'armée du salut qui leur est spéciale : elle
paraît être très bien organisée pour leur usage ; ils ont
une bonne fanfare, et ils chantent des hymnes du rite
méthodiste; la devise inscrite sur leur bannière est
« blood and fire » (sang et feu); cela annonce un
certain fanatisme.

Je vous ai entretenu, Messieurs, du temple magnifique érigé par les francs-maçons à Philadelphie.

Les sociétés maçonniques ont aussi leur siège à
Boston; leur première installation dans cette ville et
dans la région date du mois de juillet 1733. Actuellement, leur établissement principal est le temple maçonnique, édifice imposant d'une largeur de 25 mètres
sur 27 de hauteur normale, augmentée de tours octogones de 36 mètres de hauteur. Ce palais renferme trois
grandes salles de réunion : l'ornementation de la
première est du style corinthien, une autre est du
style égyptien et le décor de la troisième est ogival ;
l'ensemble du monument n'atteint pas les proportions ni le luxe que l'on voit à Philadelphie dans le
temple maçonnique que j'ai décrit ; cependant il est
imposant.

On compte 700.000 francs-maçons aux États-Unis; leurs principaux centres sont : dans l'État de
New-York, 80.000 ; dans l'Illinois, 46.000 ; en Pensylvanie, 44.000 ; dans l'Ohio, 37.000, et dans les Massachusetts, 33.000. En Amérique, encore plus qu'en
Angleterre, l'action des francs-maçons paraît être
absolument neutre ou tout au moins calme; elle n'a

pas ce caractère anticlérical militant que l'on constate en France.

L'ordre des Elks, est une institution de bienfaisance et de secours mutuels qui existe à Boston depuis 1879. Elle est principalement composée d'artistes dramatiques, et elle a des ramifications dans les autres centres américains.

Dans le même ordre de sociétés, plus ou moins secrètes, on cite encore : les « chevaliers templiers », — l'ordre perfectionné des hommes rouges (improved order of red men), — les chevaliers de Pithias, — les chevaliers de l'honneur, — l'ordre indépendant des bons templiers, — les templiers de l'honneur, — l'Ordre allemand de Harugari, — les souverains de l'industrie, — L'union des mécaniciens américains, l'ordre indépendant des forestiers, — l'ordre des alfrédiens — et la grande armée de la République. — Assurément, je ne puis citer toute la nomenclature des sociétés secrètes existantes, la liste qui précède n'est donc pas complète ; mais toutes ces sociétés ont de nombreux adhérents, et elles fonctionnent dans le plus grand calme. Cette tendance à l'association sous toutes ses formes est bien en rapport avec l'activité incessante des Américains. N'est-ce pas absolument typique ?

Une association qui est établie à peu près sur les mêmes bases que celle des francs-maçons, et qui a pris une très grande importance est celle des « Odd-Fellows » (Independant Order Of Odd Fellows), littéralement : *l'Ordre indépendant des compagnons sans*

pareils, dont l'anagramme est « I. O. O. F. » ; elle a pour devise : « amitié, amour, et vérité. »

Cette société admet des membres des deux sexes ; mais des loges spéciales, désignées sous le titre de « Rebekah lodges », sont instituées pour recevoir principalement des dames et des demoiselles.

La fondation de cette association remonte au 26 avril 1819; elle doit son origine à cinq personnages de Baltimore, qui en arrêtèrent les premières bases : depuis, elle a prodigieusement prospéré, puisque, soixante-treize ans après, le rapport officiel du secrétaire général, qui a été présenté le 30 juin 1892, constate que cette société comptait alors dans le monde entier :

802.881 membres de l'ordre indépendant.

et 769.503 membres de l'unité de Manchester.

Ensemble... 1.572.384 membres. Ce nombre comprend 81.735 membres du sexe féminin, qui sont désignées sous le titre de « sœurs des loges de Rebekah ».

Ces quinze cent soixante-douze mille membres forment 10.000 loges distinctes, subdivisées par un certain nombre de juridictions. — Ainsi, la juridiction des Massachusetts comprend 222 loges subordonnées, spéciales pour les hommes et 121 loges pour les dames —Rebekah lodges. — En 1893, ces 343 loges comprenaient 46.982 membres, et, à l'heure actuelle, d'après la progression suivie depuis quelques années, le nombre des membres de la grande loge des Massachusetts doit dépasser 50.000.

Non seulement un grand nombre d'autres juridictions et de loges sont réparties sur le territoire des États-Unis, mais il en existe dans l'Amérique du Sud, puis en Suisse, en Allemagne, en Danemark, en Suède et en Norvège ; une branche spéciale est organisée en Angleterre sous la dénomination de « Manchester unity », que je viens de citer.

En France, il n'existait encore, en 1893, que deux loges primitives, qui sont instituées au Havre. L'une de ces loges est désignée sous le titre de « concorde n° 1 », 92 membres en faisaient partie en 1892; la seconde loge est appelée la fraternité n° 2 ; elle compte seize membres ; ces deux loges sont sous la direction de M. Lefèvre, « délégué grand maître ».

La société entière est administrée par un « grand sire » ou grand maître, — un « vice-grand maître », — un « grand secrétaire », — un grand trésorier, — un grand trésorier adjoint, — un grand chapelain, — un grand marshal, — un grand gardien — et un grand messager.

Les loges de section secondaires (subordinate lodges) sont régies également chacune par une série quelquefois plus nombreuse encore de dignitaires analogues, et elles sont soumises à un règlement intérieur qui comprend seize chapitres, divisés chacun en six ou sept paragraphes.

La réglementation des loges en général est faite par la grande loge souveraine, et le grand maître promulgue les décisions, qui sont arrêtées selon les règlements et selon le vœu des assemblées.

Des assises générales sont tenues annuellement sur un point quelconque des États-Unis ; par exemple, en 1892, la 68ᵉ réunion générale annuelle fut tenue dans la ville de Portland, dans l'Orégon. (Ces grandes assises ont donné lieu à des fêtes et à des réceptions charmantes.) Ensuite, des inspecteurs visitent les différentes loges des États-Unis et celles de l'étranger.

Pour être admis à faire partie d'une loge de la section des hommes, il faut : être de la race blanche, du sexe masculin, être libre, de bonnes mœurs et de bonne réputation, avoir atteint l'âge de 21 ans, et *croire à l'existence d'un Être Suprême, qui est le créateur et le conservateur de l'univers.*

Lorsque l'on a toutes les qualités requises pour être admis, il faut encore avoir quelques moyens honorables d'existence et être exempt d'infirmités, qui pourraient entraver les ressources du travail. Ensuite, il faut présenter une demande d'admission, accompagnée d'un droit d'initiation, qui ne peut être moindre de cinquante francs ; lorsque l'admission est refusée, on rend les 50 francs. On paie certains droits proportionnels pour avoir le privilège d'être élu l'un des dignitaires quelconque de l'ordre.

Au siège de chaque loge, une vaste salle à manger avec tous les accessoires nécessaires est installée, afin que l'on puisse y prendre des rafraîchissements ou des repas et même y organiser un banquet lors des réunions extraordinaires.

Les jeux de billard et les divers jeux collectifs de la poule « pool » sont interdits.

Le but de cette association est d'établir une fraternité du genre franc-maçonnique et de secourir ceux des affiliés qui deviennent malades ou qui tombent dans la détresse, excepté dans le cas où leur maladie ou leur détresse serait la conséquence de leurs vices personnels ou de leur immoralité. Accessoirement, elle procure aux malades indigents des places dans les hôpitaux ; il y a un asile pour les membres nécessiteux de l'association qui ont atteint un grand âge ; enfin l'association donne la sépulture aux défunts pauvres : en résumé, c'est une vaste société de secours mutuels contre les accidents et les malheurs de toute nature.

Je ne saurais mieux définir le but que poursuit cette association qu'en citant divers extraits des discours qui furent prononcés lors de la 68ᵉ réunion générale, qui fut tenue à Portland, dans l'Orégon, et à laquelle j'ai déjà fait allusion. En réponse aux discours de bienvenue qui lui furent adressés, le grand maître de l'ordre prononça une remarquable allocution, qui renfermait le passage suivant :

. « Notre association est l'une des forces morales, sociales et intellectuelles du siècle. Elle existe pour l'amour de la patrie, pour le dévoûment aux intérêts des femmes, des enfants et du foyer. Elle fait souche de bons citoyens et elle est la promotrice du patriotisme ; en effet, nul n'est admis à être odd fellow, selon l'esprit loyal de l'ordre, s'il n'est fidèle à son pays et s'il n'aime fraternellement ses compatriotes. L'action de notre association sur ce continent a été plus efficace qu'aucun autre élément de paix pour éteindre

l'amertume qui pouvait résulter de la lutte séparatrice. Dans nos rangs, tous les hommes sont égaux; l'association inculque à l'homme les devoirs de l'humanité envers son semblable. Elle enseigne le divin axiome de la « paternité de Dieu et de la fraternité de l'homme ». Elle fait de l'amour fraternel une réalité vivante, concrète et vivifiante: c'est la mesure et le pacte de l'amitié; c'est la piété mise en pratique par une fonction journalière. Elle est l'incarnation systématique de la charité simple dont le grand apôtre a tracé les caractères. Elle offre à l'homme désireux de rendre quelques services à ses semblables un vaste champ d'opération, à la fois catholique et même pénible. L'association est, sans relâche, l'antagoniste de l'ignorance, du vice et de l'égoïsme humain.

« Visiter les malades, soulager les infortunés, enterrer les morts et donner de l'éducation aux orphelins, tels sont les mots de ralliement de notre ordre, et, de l'accomplissement fidèle de ce programme, résulte la cause et le secret de sa puissance, l'inspiration et le but de sa mission ; mais je vous retiens trop longtemps, dit l'orateur; car, lorsque je viens à parler de cette grande association, que j'aime, lorsque je suis sur le chapitre de son mérite et de ses fins, je ne sais jamais comment, ni où je dois m'arrêter. . . ».

Au cours du discours prononcé pendant la même réunion par M. Joshua J. Walton, qui, à son heure, a fait fonctions de grand maître et qui, ce jour-là, parlait au nom des loges de l'Orégon, je trouve cet autre passage :

« Vous arrivez, Monsieur le grand maître de la loge souveraine de notre ordre, chargé des bénédictions dont 190.000 familles, éprouvées par le malheur, vous ont comblé ; car vous leur avez prodigué des soulagements au moment critique : plus de 1.500.000 de nos frères ont été secourus au moment de leur détresse ; pendant le cours des cinquante dernières années, vous avez distribué en œuvres de charité, à ceux de vos frères qui ont été malheureux ou malades, la grosse somme de 56 millions de dollars (280 millions de francs). Pendant l'année qui vient de s'écouler (1891), vous avez recueilli plus de 35 millions de francs qui sont provenus des cotisations de vos membres, tandis que, pendant la même année vous avez dépensé en œuvres de charité 16.250.000 francs, et vos bienfaits ne sont pas exclusivement attribués aux membres de votre confrérie. »

En effet, a dit un autre orateur qui, dans un autre moment, a complété la même pensée : « Dans les cas de calamité publique, vous savez trouver des ressources pour soulager les grandes infortunes, témoin ce que vous avez fait lors de l'inondation diluvienne qui a désolé Cincinnati, et qui avait répandu la consternation dans des milliers de familles ; puis, lors de l'incendie si terrible qui a presque entièrement détruit la ville de Chicago en 1871, alors, vous avez prodigué vos bienfaits sur ces deux points ; mais ce n'est pas tout, et je dois m'arrêter, car la liste des bonnes œuvres que vous avez réalisées pendant les épidémies de Shreveport et de Memphis, puis pendant la période de la dernière

guerre serait interminable. »

Les sentiments religieux que professe l'association sont définis par les extraits suivants que j'ai trouvés dans le discours prononcé par un autre orateur pendant le même congrès :

« L'association des Odd Fellows n'est pas une organisation religieuse ; elle ne cherche pas à être regardée comme une corporation religieuse ; cependant, elle ne professe pas l'athéisme, au contraire : des membres du clergé américain en font partie ; la croyance dans un Être suprême, créateur et conservateur de l'Univers est une des conditions fondamentales de l'affiliation à la société ; mais toutes les questions de doctrines sont personnelles ; aucune discussion relative aux croyances religieuses n'est admise dans les loges. »

« Que deviendrions-nous sans la croyance en Dieu ? s'est écrié l'orateur. La négation serait trop terrible ! Que seraient les mortels, si on anéantissait le principe de l'immortalité ? L'étoile qui scintille révèle la Divinité ! l'Océan, dans sa furie, proclame un Dieu ! les glaciers majestueux qui graduellement se fondent et s'effondrent témoignent de leur créateur ! Le pic de la montagne, l'immensité de la savane, le sombre gouffre sans fond, — la lueur rougeâtre du volcan proclament la grandeur de Dieu ! Le cyclone qui tourbillonne, avec ses sifflements, inspire le nom de Dieu ! Tout, dans cet univers, démontre l'existence du Dieu de la nature; c'est donc le devoir de l'homme, qui est la plus grande des œuvres du Créateur, d'adorer l'Éternel. »

Je pense que les explications et les citations qui précèdent pourront donner une idée de l'importance de l'association des Odd Fellows, de ses ressources immenses, de son fonctionnement remarquable, de ses œuvres si étendues et de sa croyance. Le reste est tenu secret. « Le secret, disent ces Messieurs, est nécessaire « jusqu'à un certain point, pour prévenir l'imposture ; « la discrétion nous permet de faire une œuvre plus « efficace dans notre champ spécial d'opérations, qui « concerne une grande famille fraternelle. »

La lecture des allocutions qui ont été prononcées à Portland, Orégon, pendant ce congrès mémorable, me conduit à faire une digression, que me suggère le discours de réception prononcé, dès le début, par le maire de la ville. Ce discours est éminemment suggestif ; il confirme ce que j'ai donné à entendre dans mes divers opuscules sur l'Amérique, relativement au développement étonnant des villes nouvelles de l'Union américaine, et, à ce titre, je n'hésite pas à en citer l'extrait suivant :

« Beaucoup d'entre nous peuvent se souvenir d'avoir vu, à l'endroit où nous sommes, une forêt vierge qui était le rendez-vous de chasse et de campement des aborigènes du pays. — On se rappelle également ce qu'étaient les quelques premières cabanes qui furent bâties pour recevoir les rares téméraires qui choisirent cet endroit pour leur résidence ; les premiers bateaux à vapeur et les autres navires attachaient leurs amarres aux souches des arbres qui avaient été abattus sur les rives de notre rivière la Williamette.

Le temps s'est écoulé, l'énergie et l'ardeur entreprenante des colons ont fait disparaître la forêt; des habitations nettes, gaies et charmantes se sont élevées; plus tard des groupes de grandes constructions propres au commerce, qui feraient honneur à n'importe quelle grande ville, ont été construits; des kilomètres de quais et d'entrepôts longent notre rivière la Williamette, et les cinq ponts qui la traversent sont maintenant nécessaires pour satisfaire aux exigences des communications, que l'on effectue absolument gratuitement.

« Nous avons une bibliothèque publique et une chambre de commerce, édifices qui révèlent le merveilleux talent de nos architectes (marvels of architectural skill). Les différentes sociétés philanthropiques des États-Unis ont établi dans notre ville un centre d'action, ce sont principalement; les francs-maçons, les odd fellows et l'ordre ancien de « l'union ouvrière ». Nous avons en ville 93 églises ou édifices religieux, où les Chrétiens de notre cité se réunissent pour remercier le Grand Donateur de tous ces bienfaits du passé et pour invoquer ses bénédictions sur l'avenir de la population de notre cité. Nous avons 24 maisons d'école, qui peuvent recevoir nos 10.000 élèves et leur donner une éducation de premier ordre ; nous avons des collèges, des séminaires, et des universités pour l'enseignement du droit, de la médecine et de la Théologie.

« Permettez-moi encore, M. le grand maître, de vous donner brièvement quelques notes sur l'industrie dans notre ville : le chiffre des affaires de nos banques

s'est élevé, pendant les sept premiers mois de 1892, à 69.657.633 dollars (303.288.165 francs); 106 vaisseaux étrangers et 183 vaisseaux de la région, ensemble 289 navires, d'un tonnage de 362.678 tonnes, sont entrés dans notre port pendant l'année qui s'est terminée le 30 juillet 1892, tandis que l'exportation a employé 278 navires, jaugeant ensemble 316.030 tonnes.

« Pendant la même période, les recettes des douanes se sont élevées à 606.853 dollars (3.034.265 francs), et le chiffre des affaires que l'on a pu constater pendant l'année 1891, est de 138 millions de dollars (690 millions de francs).

« La population de la ville de Portland est de quatre-vingt-dix mille âmes, qui ont la satisfaction et l'honneur d'accueillir avec empressement la grande loge souveraine de l'Ordre Indépendant des Odd-Fellows et de lui souhaiter la bienvenue ! »

Les chiffres que je viens d'énoncer sont officiels : j'ai visité la ville de Portland, et je puis constater que l'exposé qui précède est absolument exact, et qu'il n'est nullement exagéré. Les faits que M. le maire de Portland a constatés ainsi se reproduisent avec une intensité analogue dans les villes nouvelles du Far-West qui avoisinent l'océan Pacifique.

Quant à l'association des odd fellows, c'est assurément une très grande et très vaste organisation, dont les ramifications sont si nombreuses, qu'elles forment un faisceau très puissant, puisqu'il dispose chaque année de plus de 35 millions de francs de cotisations, et de près de 1.600.000 affiliés. Il m'a semblé que ces

détails sont peu connus, et j'ai pensé qu'ils devraient l'être davantage.

En terminant ce chapitre, je tiens à exprimer ici mes remercîments à M. le secrétaire de la grande loge des Odd Fellows des Massachusetts, qui a eu la gracieuseté de me mettre en mesure de puiser les informations qui précèdent aux sources officielles.

Pour terminer cette courte notice sur les associations les plus importantes qui existent aux États-Unis, je crois devoir ajouter quelques lignes relatives à la secte des Mormons, qui, je pense, est encore peu connue dans notre région.

L'histoire de cette secte, dont on a surtout entendu parler sous le rapport de la polygamie, que les fondateurs de la tribu des Mormons avaient instituée en principe, est plus intéressante que l'on ne pense généralement.

Depuis la promulgation de la loi Edmunds Tucker, qui fut votée par le Congrès des États-Unis en 1882, la polygamie a été interdite brusquement, et aujourd'hui il n'en est plus question.

Du reste, autant que j'ai pu l'apprécier par les débats de deux procès retentissants qui ont été longuement plaidés et jugés en 1885, sur le principe de la « cohabitation avec plusieurs épouses sous le même toit », qui était devenue illégale depuis 1882, et autant que j'ai pu l'observer pendant mon séjour à Salt-Lake City, cette polygamie, bien que contraire à nos mœurs et à l'état actuel de notre civilisation, ne paraissait pas

avoir un caractère plus immoral que la polygamie des mahométans : au moins les femmes vivaient en liberté; leur rôle de mères de famille était complet,et la prospérité que les disciples de Mormon ont acquise, depuis quarante huit ans que leur tribu habite le voisinage du lac Salé, démontre que leur organisation n'était pas sans quelque mérite.

On sait que les mormons émanent des Américains anglo-saxons, des régions de l'Est des États-Unis ; ils n'en diffèrent maintenant que par une méthode toute spéciale d'interpréter les textes saints de la Bible et de l'Évangile.

Cette méthode différente résulte des révélations surnaturelles, qui, *d'après la déclaration authentique des chefs de la tribu,* « furent faites les 22 et 23 sep-« tembre 1823 au premier de leurs apôtres, M. Joseph « Smith, jeune ».

Ces révélations le mirent sur la voie de découvrir sur le flanc d'une montagne une cachette en dalles de pierre scellées au ciment ; cette cachette était absolument étanche ; elle abritait une sorte de coffret en pierre qui renfermait un livre dont les feuillets métalliques, larges de 7 pouces sur 8 pouces de longueur, avaient à peine l'épaisseur d'une feuille de fer blanc. Ces feuillets avaient l'apparence de l'or ; des caractères, sortes d'hiéroglyphes égyptiens, étaient gravés de chaque côté des feuillets, et ils étaient reliés ensemble en un volume, comme le seraient les pages d'un livre ; ils étaient attachés sur un côté par trois anneaux qui traversaient chaque feuillet et en formaient les char-

nières. Ce volume avait environ six pouces d'épaisseur, et une partie des feuillets était sous des scellés ; les caractères ou lettres qui se trouvaient sur les feuillets libres étaient fins et admirablement gravés.

Dans son ensemble, ce livre présentait l'apparence d'une œuvre dont la confection remontait à une haute antiquité, et il avait fallu des graveurs de beaucoup de talent pour l'exécuter. Un instrument curieux, appelé par les anciens l'*urim* et le *thummin*, qui consistait en deux pierres transparentes et pures comme du cristal, accompagnait le mystérieux volume métallique. Ces deux cristaux étaient montés sur l'arête d'un arc, et cet instrument servait, dans les temps anciens, à des personnes que l'on appelait des « voyants », pour recevoir des révélations de faits éloignés, ou de faits passés, ou d'événements à venir.

M. Parley P. Pratt, auteur autorisé de l'intéressant ouvrage « The voice of warning », nous apprend que « ce livre mystérieux était l'œuvre inspirée d'un « *Nephite* qui fut l'un des prophètes du Seigneur ».

« Ce *Nephite* s'appelait Mormon, il vivait dans l'Amérique du Nord, environ 400 ans après Jésus-Christ ; il était le dernier survivant de la race des Nephites, peuplade éclairée, civilisée et très favorisée de Dieu, à ce point qu'elle recevait des visions des Anges, que ses chefs avaient le don de prophétie, et, finalement, ils avaient eu l'insigne faveur de recevoir l'apparition de Jésus-Christ après sa résurrection ; ils avaient aussi le don de prescience des événements les plus lointains de l'avenir ».

« La peuplade des Nephites était la nation sœur des Lamanites, et ces deux colonies descendaient en ligne directe, par leurs ascendants Nephi et Laman, des Hébreux de la tribu de Joseph, qui étaient venus de Jérusalem, 600 ans avant Jésus-Christ, pour repeupler l'Amérique une seconde fois. Car, déjà, lors de la déroute qui suivit l'échec de la tour de Babel, une colonie très importante avait traversé l'océan sur huit vaisseaux, et s'était implantée en Amérique, où, pendant une période de quelque quinze cents ans, elle était devenue très puissante; puis elle se pervertit et Dieu la détruisit. Un prophète du nom d'Éther écrivit l'histoire de cette nation et de sa destruction, puis les descendants de Joseph recueillirent ce document. »

« Les Nephites eurent le même sort que la première grande nation américaine: élus de Dieu d'abord, pervertis ensuite, ils furent anéantis par leurs rivaux les Lamanites, dont sont issues les diverses tribus basanées des Indiens, les Peaux-Rouges de l'Amérique. »

Ce qui précède est une très courte analyse des documents historiques qui furent consignés par Mormon dans ses ouvrages; il en redigea un texte abrégé qui fut recueilli quelque temps avant sa mort par son fils Moroni, qui continua l'œuvre de son père jusqu'en l'an 420 de l'ère chrétienne. A cette époque, il confia son précieux volume à la terre, afin de le préserver des effets de la haine des Lamanites, qui voulaient anéantir tout ce qui avait rapport aux Nephites.

Ce trésor historique fut donc gravé et déposé, comme

nous l'avons dit, sur le flanc d'une colline qui s'appelait alors « Cumorah », dans le comté d'Ontario, près de Manchester, dans l'État de New-York. C'est là que 1400 ans plus tard, M. Joseph Smith junior, guidé par un Ange, fit la découverte du précieux volume, ainsi que nous l'avons expliqué.

A peine Joseph Smith eut-il fait cette découverte qu'il se hâta de faire la traduction des textes ; mais bientôt il jugea utile de se faire aider par les savants orientalistes qui étaient alors à New-York, et, malgré leur secours, il n'eût eu aucun succès, s'il n'eût fait usage du merveilleux instrument urim et thummim, et sans les révélations qui lui vinrent en aide.

A la suite de ces révélations, il fit de nombreux prosélytes, et leurs travaux furent couronnés de succès ; mais, dès ce moment, il furent en butte à toutes sortes de persécutions et aux outrages les plus violents (1).

Joseph Smith, appelé maintenant le prophète martyr du XIX^e siècle et Hirum Smith furent assassinés par les ennemis de leur secte ; leur adepte John Taylor fut grièvement blessé par une balle. La ville florissante de Nauvoo, que ces premiers disciples de Mormon

(1) A l'appui des assertions contenues dans le livre de Mormon, M. Parley P. Pratt signale encore d'autres découvertes authentiques fortuites de textes, qui, *d'après la croyance des Mormons*, attestent la présence d'une colonie d'Hébreux en Amérique aux temps préhistoriques ; et, d'après lui, ces récits expliquent l'existence des ruines considérables que l'on trouve dans l'Arkansas et les ruines de la ville immense d'Otolum. D'après les documents écrits par Mormon, le cataclysme terrible qui a ravagé et transformé l'Amérique du Nord et qui détruisit les premières populations, dont on retrouve, de temps à autres, des traces matérielles à de grandes profondeurs sous le sol actuel, eut lieu le 4 janvier de l'an 34 de notre ère, pendant le crucifiement du Messie.

avaient fondée, fut saccagée ; enfin le successeur de Joseph Smith, Brigham Young, un organisateur par excellence, homme d'un esprit élevé et habile, fatigué de subir tant de persécutions, décida d'opérer une retraite en règle vers l'Ouest, au delà de la limite du territoire que les États-Unis possédaient à cette époque-là. Alors, malgré les rigueurs de l'hiver 1845-1846, la colonie des Mormons partit au mois de février, et elle put traverser le Mississipi sur la glace.

Des difficultés inouïes, de toute nature, durent être surmontées pendant cet exode ; enfin, on atteignit les rives du lac Salé : Brigham Young jugea que ce site serait le plus convenable pour fonder la nouvelle colonie.

Cette contrée était alors exclusivement le domaine des Indiens ; mais les Mormons s'entendirent parfaitement avec eux, et, dès lors, à force de travail et de persévérance, et avec l'aide d'une sage direction, la nouvelle colonie des Mormons a toujours progressé, malgré une persécution plus ou moins violente, mais persistante, qui a duré 45 ans.

Si l'on en croit leurs historiens, les disciples de Brigham Young ont mérité l'estime générale ; maintenant, la ville du Lac-Salé seule contient environ 60.000 habitants, qui accusent une richesse générale de 85 millions de dollars, soit 425 millions de francs. Les propriétés et les ressources de la ville sont équivalentes, et la dette municipale n'est que d'un million de francs ; dix lignes de chemins de fer y aboutissent, et amènent 60 trains de voyageurs par jours. Dans le chapitre de l'Architecture américaine, j'ai donné les détails du

splendide temple qui a été construit par les Mormons, qui a coûté 50 millions de francs, ce qui n'exclut pas 35 autres églises ou édifices religieux qui sont édifiés dans la ville pour le service des autres cultes. Les banques et les manufactures y sont florissantes.

À moins d'événements imprévus, cette prospérité *matérielle* augmentera encore, parce que, depuis 1882, le domaine des Mormons, c'est-à-dire le territoire de l'Utah, est englobé dans les États-Unis ; les Mormons sont envahis par l'Union-Américaine. Actuellement, ils ne sont plus qu'une secte religieuse classée qui s'intitule « l'Église de Jésus-Christ, des Saints de date récente » (of latter day saints), dont le rite est basé sur une interprétation toute particulière de l'Évangile et sur son complément, qui est le livre de Mormon. Ils pratiquent le baptême, croient à la Trinité divine, à la révélation surnaturelle constante (spiritual manifestations) et à la guérison des maladies par la prière (faith cure).

L'église des Mormons ne s'immisce en aucune manière dans les affaires privées de ses membres, qui n'ont de compte à rendre qu'à Dieu seul ; mais elle maintient le secret de son rite particulier.

Une colonie Mormone est établie aux îles Sandwich ; elle est florissante et elle s'y comporte très bien.

Les détails qui précèdent sont l'analyse succincte et consciencieuse des documents officiels que j'ai pu me procurer à Salt-Lake City, que j'enregistre seulement sans les commenter : ce qui est certain c'est que la ville de Salt-Lake est une cité modèle pour la propreté et le

bon aménagement ; elle est bien bâtie et florissante.

De plus longs détails seraient nécessaires pour faire apprécier la rigueur des persécutions qui ont été endurées par les Mormons, pour bien faire comprendre l'organisation de leur ancienne polygamie à titre d'étude de mœurs, enfin il serait assez intéressant de connaître les révélations contenues dans le livre de Mormon ; mais, sur ces points comme sur beaucoup d'autres, je dois me limiter afin de ne pas dépasser le cadre de cette étude.

En plus des sectes importantes dont je viens d'esquisser les particularités, il existe un certain nombre de sectes secondaires, plus ou moins éparses, notamment toute la série des spiritualistes, des spirites, des théosophistes et des autres théoriciens analogues. Cette série est relativement nombreuse, mais aucune de ses fractions ne me paraît être homogène, quant à présent : elle se révèle surtout par un grand nombre de publications et d'ouvrages sur les différents sujets de « spiritisme » et de « réformation moderne », qui se groupent autour de la « bannière des lumières », de Colby et Rich, éditeurs à Boston.

Ceci termine la série des documents principaux que j'ai eu le privilège de pouvoir recueillir en Amérique : j'aurais voulu pouvoir m'étendre un peu sur certains sujets plus attrayants, de l'exposition de Chicago tels que : l'électricité, la mécanique et la traction ; la rue des Nations, l'immense affluence des visiteurs,

dont le nombre s'est élevé jusqu'à 710.000 en un seul jour, et les fêtes qui ont été données pendant cette grande exposition. J'aurais voulu pouvoir décrire aussi l'organisation, si admirablement pratique et supérieure, des chemins de fer américains ordinaires, des chemins de fer surélevés (elevated railways), les tramways à câbles et à l'électricité, les travaux d'art, les viaducs, les ponts gigantesques, parmi lesquels le merveilleux pont suspendu qui relie Brooklyn à New-York est si admirablement réussi. J'aurais bien désiré également aborder quelques études de mœurs ; mais vous connaissez depuis longtemps un grand nombre de ces détails, et j'ai déjà dépassé notablement les limites que je m'étais prescrites.

Je me suis efforcé de faire ressortir les œuvres matérielles et morales du génie américain, qui, en moins d'un siècle et malgré des obstacles de toute nature, a réussi à coloniser si puissamment un continent plus grand que l'Europe, mais dont la marche si puissante et si rapide est si souvent voilée à nos yeux européens par les effets des faiblesses humaines, qui, sous la forme d'ambition et de politique égoïste principalement, existent dans toutes les contrées de notre globe, à des degrés différents et relatifs assurément, mais qui suffisent souvent é art, pour fausser la voie de l'humanité et d clairvoyance.

Après avoir ajouté, comme je l'ai fait, le modeste faisceau d'observations que j'ai recueillies *de visu*, aux nombreux documents que vous possédez déjà sur l'Amérique, j'aurai atteint le but que j'avais en vue, si

l'étude que j'ai l'honneur de vous présenter, Messieurs, peut contribuer, pour une faible part, à vous permettre de placer le génie de l'Amérique sur le piédestal qui lui convient.

TABLE DES MATIÈRES

	Pages.
CHAPITRE I^{er}. — Introduction, définitions	5
Institutions artistiques	12
CHAPITRE II. — Peinture	32
La Peinture à l'exposition de Chicago	40
CHAPITRE III. — Sculpture statuaire	55
Monuments commémoratifs principaux	55
Statues équestres	60
Statues monumentales accompagnées de groupes et de bas-reliefs emblématiques	62
Statues en pied	69
Œuvres d'art décoratives	81
La sculpture à l'exposition de Chicago	85
La sculpture au Canada	91
CHAPITRE IV. — Architecture	93
Architecture des édifices religieux	93
Architecture des monuments civils	103
Hôtels des Sociétés diverses	108
Universités	110
Grands hôtels publics	112
Habitations particulières	114
L'architecture à l'exposition de Chicago	116
CHAPITRE V. — Musique	118
Art dramatique, danse	122
Photographie, gravure	133
NOTICE COMPLÉMENTAIRE sur la ville de Boston	137
» sur Benjamin Franklin	168
» sur George Peabody	171

		Pages
NOTICE COMPLÉMENTAIRE sur Robert C. Winthrop.		176
» » les Quakers.		178
» » l'Armée du Salut		183
» » les Francs-Maçons.		180
» » diverses Sociétés.		187
» » les Odd Fellows		187
» » Quelques statistiques relatives à la ville de Portland		195
» Quelques mots sur les Mormons		198
» » sur les Spiritualistes.		205

CAEN — Imprimerie Ch. VALIN, 7 et 9, rue au Canu

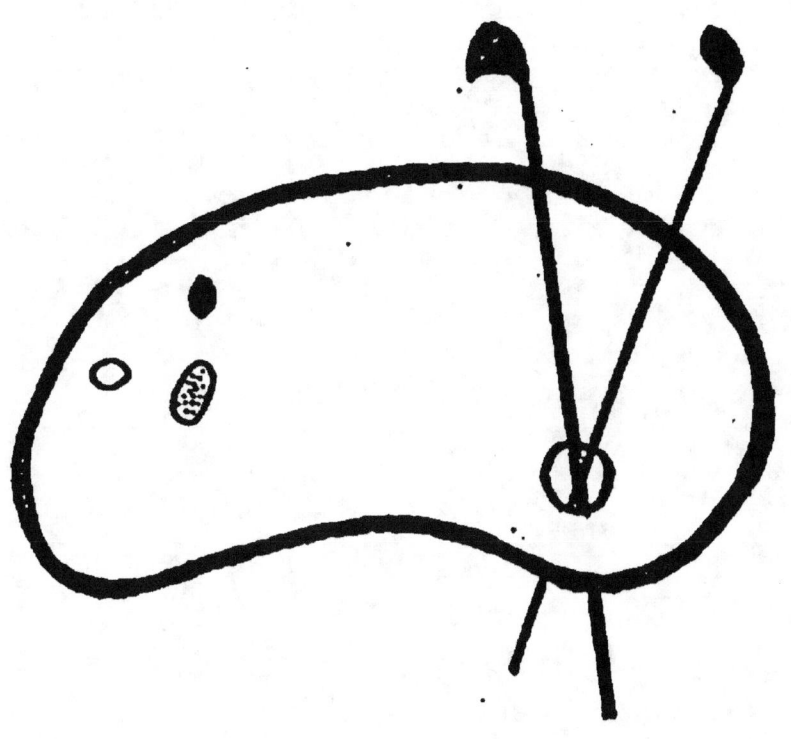

ORIGINAL EN COULEUR
NF Z 43-120-8